# 疼惜

## CHERISH

大 地 保 母 影 像 故 事

黃筱哲 · 蔡瑜璇

一九九〇年，
證嚴法師鼓勵大家「用鼓掌的雙手做環保」，
將垃圾分類回收，減少地球汙染。

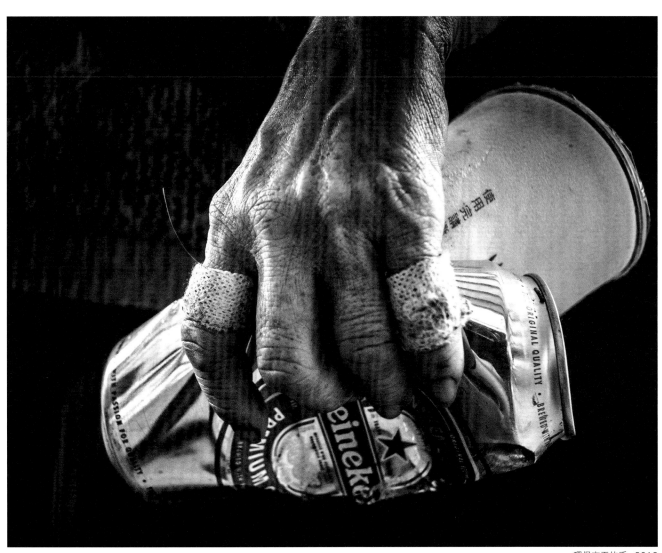

環保志工的手, 2016

如今已九十五歲高齡的陳器阿嬤，
仍每天勤勞地做環保，以堅定信念實踐證嚴法師的心願。
慈濟環保至今走過三十年，臺灣已有八萬多位環保志工，
共同擔起保護大地的使命。

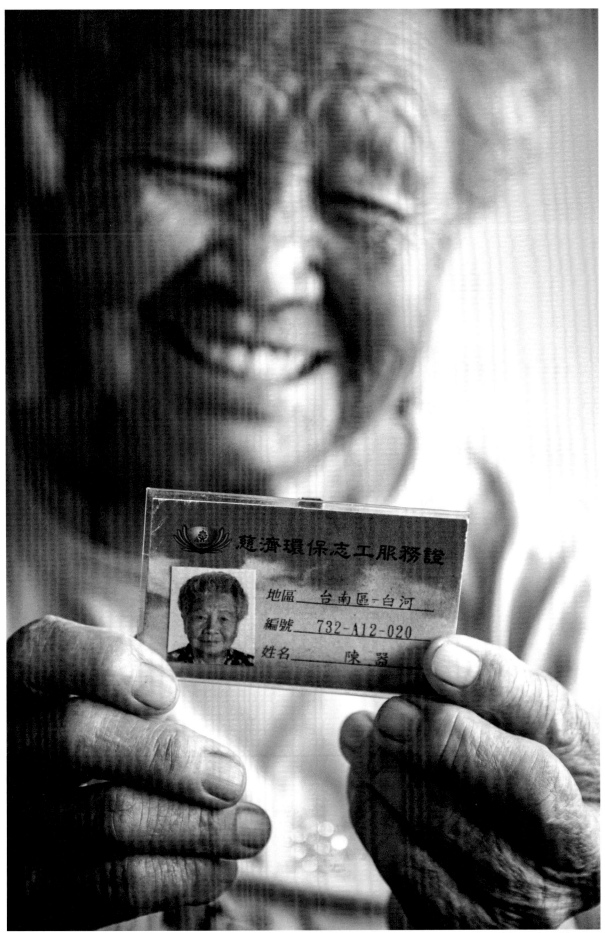

慈濟環保志工服務證

| | |
|---|---|
| 地區 | 台南區-白河 |
| 編號 | 732-A12-020 |
| 姓名 | 陳 器 |

臺南白河陳器阿嬤,2014

推薦序 │ **疼惜的真諦** 阮義忠 9

自 序 │ **決定記錄的當下** 黃筱哲 13

## 遇見志工環保緣 19

郭 不 20

黃菊子 28

王金蜜 36

涂秋梅 42

廖素琴 48

陳揚慈 56

張新儀 66

黃美鳳 72

許聰敏 80

詹淳鈺 88

吳玉燕 96

## 每年最期待的事 103

歲末祝福 106

哲的札記 │ **好好疼惜環保菩薩** 112

## 不忍看見的風景 115

烏　來 116

小琉球 128

家　鄉 158

哲的札記｜與環保志工的一頓飯 182

## 把握生命為環保 185

盧李綢 186

郭黃招 194

鮑林貝 200

蘇玉雲 208

王麗花 220

林阿屘 236

邱金秀 248

楊玉梅 256

姜流妹 262

哲的札記｜留下最美的印象 268

疼惜 CHERISH

推薦序

一

疼惜的真諦

第一次見到黃筱哲，是大概七、八年前我去慈濟臺南靜思堂心得分享時。兩位志工前來高鐵站接我，黑黑瘦瘦的那位靦腆地表示他喜歡拍照，在短短半個鐘頭的車程之中不停地向我發問，希望知道如何才能在攝影上有所突破。他不僅要記錄所見，還想把心中的感動傳達地更有力。

　　「那就要讀些書囉！」我笑著建議他：「不妨看看早年我寫的那幾本書，其中有關於世界攝影大師的介紹，也有著重攝影美學方面的探討，只不過大多數已絕版，恐怕不好找了！」

　　幾個月後再碰到，他竟告訴我，那些書都已經找到了：「我是在二手書拍賣網買到的，現在變得好貴喔！」

　　這件事讓我印象深刻，覺得黃筱哲跟許多只在意作品被讚許的攝影愛好者不太一樣，知道要充實自己的內涵，而且能立刻付諸行動。現今的手機、數位相機功能愈來愈強，攝影幾乎不需要技術門檻了，人人都認為拍照非常簡單，其實卻不是這麼回事兒。攝影的根本精髓是在於觀看之道，拿相機的人到底看到什麼？是只看到事物的表象，還是能看懂對象存在的意義？同樣是看，沒有內涵的人體會不出深度。

　　當時我還是隨師人員之一，每回跟證嚴法師來到臺南，總會在人群中看到黃筱哲，與他彼此遠遠地微笑點頭，直到我於二〇一三年向師父告假，開始於海峽兩岸奔波，致力於出書、教學、講座。二〇一四年夏天在北投開攝影工作坊，黃筱哲同一位慈濟師姊連袂報名，每星期都特地由臺南趕來。師姊名蔡瑜璇，兩人日後果然成了同修。四個週末、八天課，密集的相處讓我有機會了解筱哲的志向與抱負。他告訴我，打算好好用相機記錄慈濟的環保志工。

　　之後，每當收到《慈濟》月刊，我便會立刻翻找筱哲與瑜璇的專欄，一路看著他倆攜手前行，不斷精進，真是為他們開心！

　　自一九九九年到二〇一三年，我隨證嚴法師走遍臺灣各地的慈濟分會，造訪過數不清的慈濟環保站，一回又一回地被志工們不計勞苦、不嫌髒亂的精神與毅力觸動著。在成堆回收物件中埋首工作的他們來自各個角落、不同階層，有男有女、有老有少，年紀從四、五歲到九十幾。

　　汗如雨下的環保菩薩們總是笑容滿面，不厭其煩地將回收來的紙箱、金屬、瓶瓶罐罐一一分解、歸類，如如不動地奉行著證嚴法師的教誨：「垃圾變黃金，

黃金變愛心，愛心化清流，清流繞全球。」抬頭望著證嚴法師的那瞬間，臉龐就像鏡子那般，清澈地映出他們擁有的堅定信念、自在人生。

說實在的，我也曾想好好記錄環保志工，用心為那一張張燦爛、飽滿的容顏造像，無奈因緣不足。而筱哲和瑜璇不但一直在做這件事，而且範圍做得那麼廣、內容那麼好，讓人由衷地欽佩。讓我滿腔歡喜的是，他們的努力終於集結成書，大地保母的影像故事──《疼惜》將於今年八月、也就是慈濟的環保三十周年鄭重出版。

對地球而言，人類的存在即是負擔。所謂的開發建設，其實就是耗損資源、破壞生態。哲人有言：「人類如果只是為了生存所需，地球會是取之不盡、用之不竭的寶藏。若因貪婪謀利而予取予求，那麼有朝一日，地球便會是所有生命的墳場。」慈濟環保志工的一切努力，都是在試著延長物命，盡可能地讓地球上的資源循環再利用。他們不只是為自己，也是為了地球上的每個人和他們的子孫。

拍攝環保志工是結實的挑戰，難度不小，因為工作環境多半擁擠雜亂，而且同質性很大，更何況工作內容大同小異，重複性極高。對文字或攝影工作者來說，在表現上很容易遇到瓶頸。然而，筱哲與瑜璇長年以來堅持不懈，不但克服困難，還佳作送出。他們不是冷眼旁觀地報導，他們懷著同理心體會環保志工的辛苦，本著景仰的胸懷用相機與文字向這群人間菩薩致敬。

《疼惜》的編輯、選材也非常成功，關於二十幾位環保志工的速寫，文字精簡有力，圖片張力十足，後記的圖文尤其令我感動。筱哲捕捉的陳蕭繡蕉阿嬤，六年後在《慈濟》月刊刊出，不久後她便走了。家屬將阿嬤這張害羞大笑的照片呈現於告別式，讓親友們記住她最美的一面。

這使我想到，書中的其他菩薩、本書作者以及所有的讀者遲早也會離開人間。就是人類賴以生存的地球，有一天也會因我們的無知與揮霍而消耗殆盡。但無論如何，所有環保志工經年累月、點點滴滴所作的貢獻，都是在讓地球毀滅的速度減慢一點。正是他們無私的付出，教導了人們疼惜的真諦。

阮義忠

疼惜 CHERISH

自序

# 決定記錄的當下

猶記二〇一二年的二月初，我跟著幾位慈濟志工前往臺南四草探訪一位七十歲的環保志工——翁春子阿嬤。阿嬤的住所在臺江國家公園的溼地旁，鄰近出海口。早年和丈夫一起以養蚵、捕魚為生，後來因見水底及岸上的垃圾日漸增多，種類無奇不有，於是夫妻倆在心疼之餘，決定將看得見與看不見的垃圾一一清除，並且從撿回來的垃圾中分類出可回收資源。除了減少垃圾量之外，他們還特地將回收價格較好的資源留給有需要的人變賣，這樣的行為不僅珍惜大地也珍視身邊的人。數年後，丈夫因病往生，雖然僅剩阿嬤一人，但她沒有因此中斷護大地的決心，仍抱持「撿一個就少一個」的心態持續進行。

　　探訪當天，我和阿嬤兩人搭著早年捕魚留下的竹筏準備去撿拾垃圾，竹筏在水面上隨風不停搖擺，而我眼前年過七旬的老人家卻穩健地站在筏上擺動竹竿，使竹筏沿著岸邊滑行，阿嬤邊划邊巡視周遭每個角落，只要看到廢棄物就停下撿拾。過程中，剛好遇到一個空瓶卡在岸邊樹叢的一角，由於距離遠又半陷在泥濘中，阿嬤用手摸不著，就利用手上的竹竿試圖伸近將空瓶勾出，此時阿嬤居然對著空瓶輕聲地說：「你要乖，讓我好撿一點，很多人需要你的幫助，你要乖乖……」沒想到，真被阿嬤給勾出來了！我在那當下，頓時被老人家的行為所震撼，一般人視為垃圾的空瓶，在阿嬤眼裏彷彿是有靈性的寶貝，她展現同理之心，深信莫小看任何一「物」，就算廢棄空瓶也可以發揮良能，便以尊重的態度相待。相對地，若視而不見，小小空瓶也會帶給環境負擔。多年來，老人家撿拾資源回收的行為早已成日常，就如她對待天地的敬畏之心一樣，始終如一。

　　看見翁春子阿嬤的無私付出後，我除了讚歎之外，還是第一次深刻感受到環保志工對土地的疼惜，以及他們與環境之間的密切關係是不容小覷的。於是心裏就起了念頭，期望未來因緣成熟，能行走到各地為同樣付出的環保志工造像留影，讓更多人看見他們的精神。沒想到事隔一年後，我接到《慈濟》月刊主編呂祥芳師姊的來信，信中提及，希望我能在月刊製作一個影像

故事的專欄，而記錄的對象，就是在各地默默付出的「環保志工」。當我看見信件的那一刻，有如夢境實現，彷彿菩薩聽見我的心聲，除了歡喜之外更是感恩。我決定接下這個任務後，便偕同同修蔡瑜璇一起參與製作，她負責文字撰寫，我負責拍照兼寫心得，於是兩人就這麼展開環保志工的記錄之旅，並將每一篇影像故事發表於《慈濟》月刊，專欄名稱〈大地保母〉。

回顧每一篇故事，我們所遇見的環保志工，可說沒有年齡之分，也沒有身分之別，更不見背景之差。他們受到證嚴法師的精神感召，藉由做環保使生命得以轉化，透過付出找到人生的價值。無論是不識字的老人家，還是身體病痛、殘疾者，甚至已臨近生命的最後階段，似乎都不影響他們做環保的決心。大多數的志工，生活相當勤儉，捨不得多花時間在休閒娛樂上，反倒是歡喜甘願地投入資源回收。此外，有些志工將大地的傷視為己痛，哪怕身處的環境再惡劣、再髒、再臭，他們仍毫無畏懼地面對，一心只期盼減少垃圾汙染，為後代子孫守著一方乾淨的土地。這幾年透過記錄的因緣，讓我們有機會跟隨環保志工的腳步，進而更親近自己的土地，同時也深切地感受到大自然的哀號，不管是山林，還是海洋，甚至我們的生活周遭，仍有太多地方都存在著汙染痕跡，而這些傷口與痛處，就等著更多有志之士一起為它撫平與復育。

欣逢慈濟環保三十周年，特以摘選〈大地保母〉專欄二〇一三年到二〇一八年之圖文作品向所有環保志工致敬。雖然還有太多我們來不及記錄的對象，卻很感恩在人生中有幸見證環保志工的精神，他們的無私付出，早已是我忘不了的感動，但願未來能繼續為土地上的這群菩薩留影像，並奉獻自身的功能為他們記錄，是我所能表達的最大感恩。若是因緣具足，繼續將環保志工對於土地的疼惜之心傳承下去，那才算功德圓滿。同時，我更期盼愈來愈多人和環保志工一樣珍愛大地，共同努力守護地球的健康。衷心祝福每一位無私奉獻的環保志工身體健康，平安喜樂，再次向您們致上最崇高的敬意。

黃筱哲

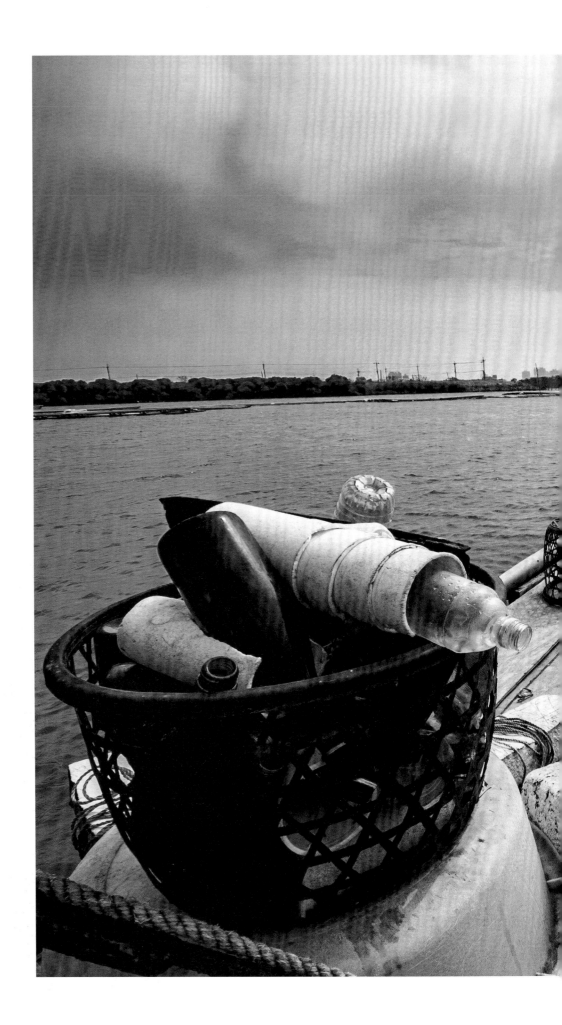

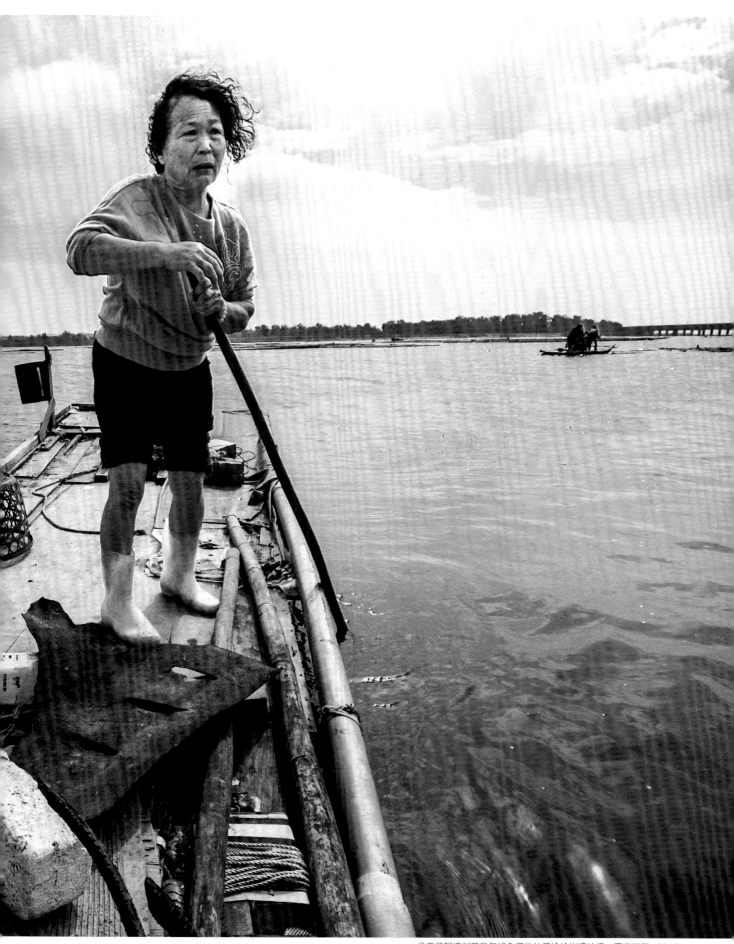

翁春子阿嬤划著早年捕魚用的竹筏撿拾岸邊垃圾。臺南四草，2012

# 遇見志工環保緣

回顧這幾年，我們到過許多地方，遇見許多環保志工，發現他們來自不同年齡、身分、背景，有些甚至受病痛所苦，卻都能成為守護環境的一分子。其中有人受到證嚴法師的精神感召，透過做環保轉化生命，從付出找到人生的價值。

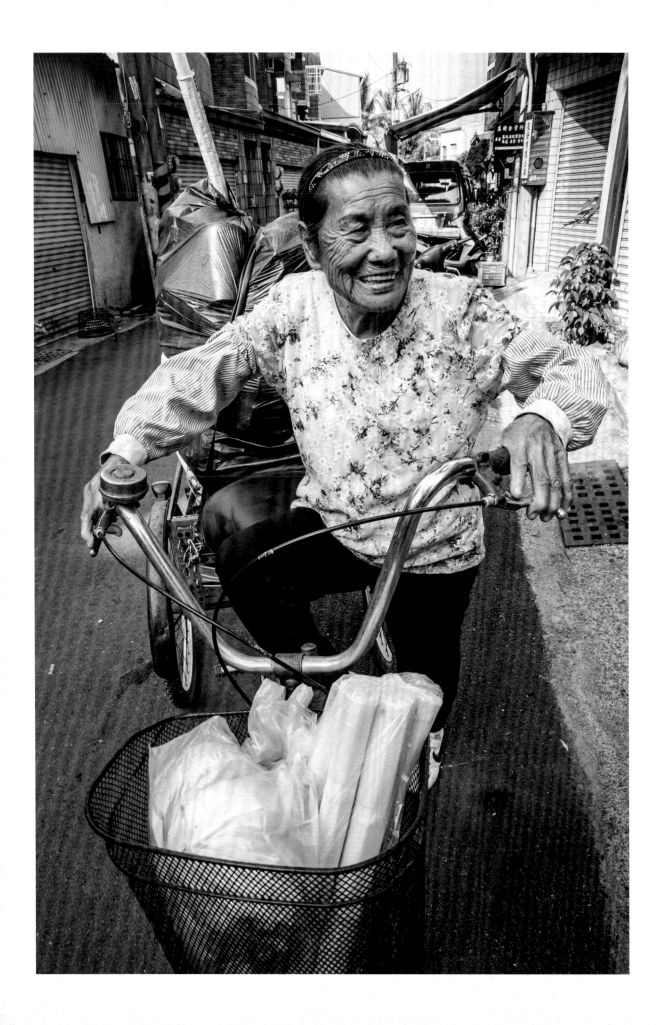

# 郭不

2013

　　七年前，因為協助慈濟製作海報的因緣認識了郭不阿嬤，沒想到七年後，會因《慈濟》月刊環保志工專欄再續前緣。

　　如果說人的一天有四分之一花在睡眠，那麼郭不阿嬤的一生有四分之一在做環保。這天，阿嬤騎著三輪車一路從市場、街坊巷弄收取回收物，身手俐落、精神矍鑠的模樣，令人想不到已有八十五歲高齡。歲月在阿嬤臉上刻出一條條智慧紋理，卻抹不去開朗樂觀的笑容。

　　郭不阿嬤做環保有一段「進化」歷程──從推嬰兒車、四輪手推車到現在的三輪腳踏車；心靈也有一套「淨化」哲學──做人不要亂想，傻傻地做，每天做環保就很歡喜，因為「佛在我們的心中」。在畫面凝結的瞬間，我彷彿看見了老人家二十年來的縮影──知足常樂，對的事，做就對了！

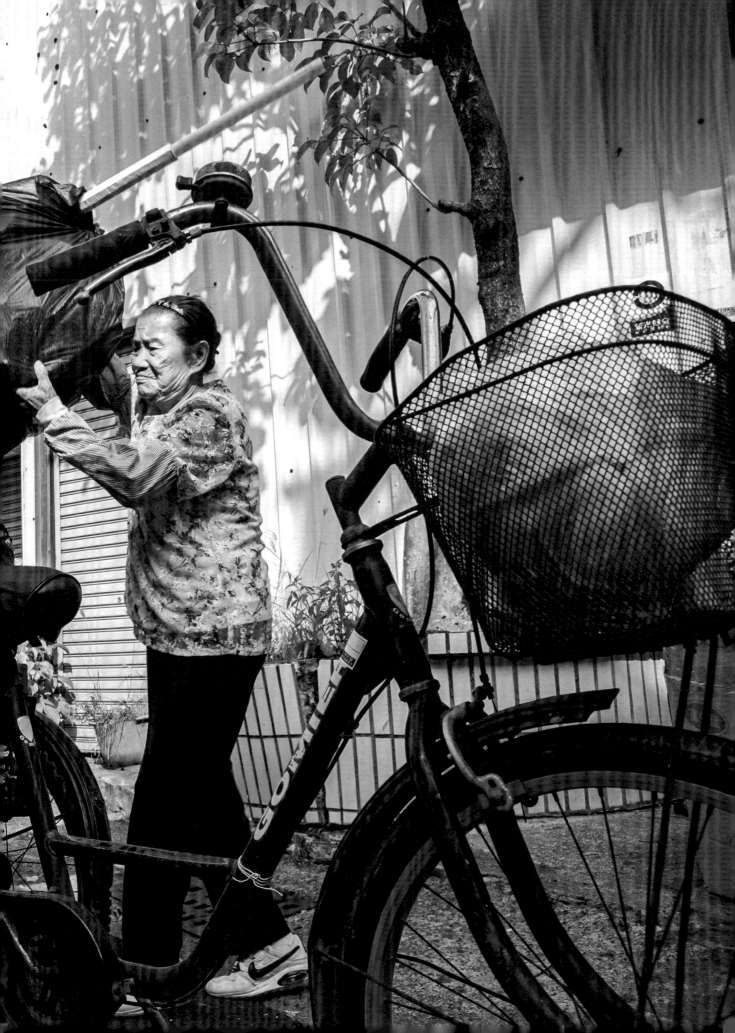

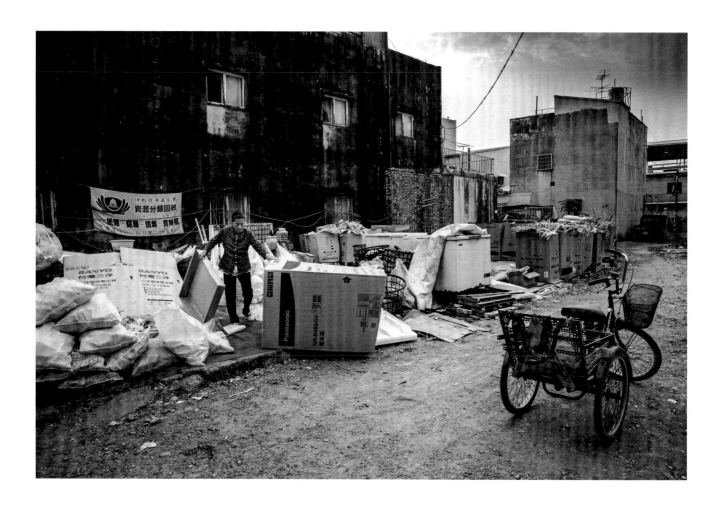

　　時光回溯至二十年前，郭不阿嬤在花蓮聽到證嚴法師開示「垃圾變黃金，黃金變愛心」，不捨法師聲聲呼籲，遂恆持一念心做環保，將住屋旁的空地作為環保回收點，帶動鄰里響應，也感動兒子一同投入。

　　為充分運用老天爺給予的每一分土地，老人家在閒置的空間種植蔬菜與人結緣。每一顆菜籽需要有人播種才會萌芽，每件好事需要有人力行才會發揚，而郭不阿嬤就是那一顆從花蓮來到臺南的環保種子，用耐心澆灌耕耘、用寬心掃塵除垢，逐漸在社區生根，形成善的循環。

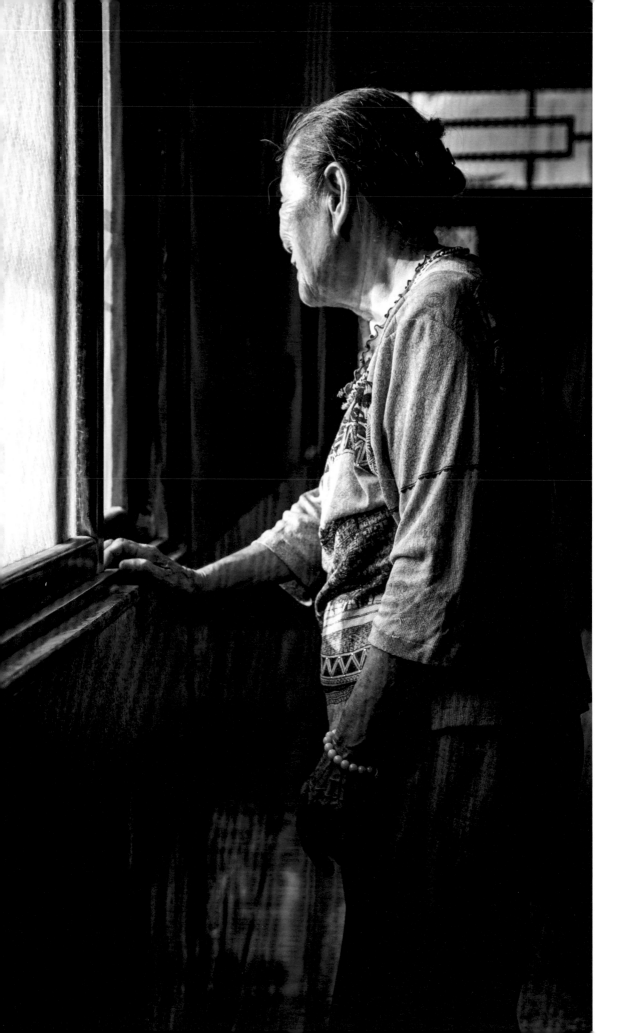

郭不阿嬤經常站在窗前，望向一牆之隔的環保回收點，看看是否有民眾送來可回收資源。阿嬤這一路走來，無所求付出，滿懷著感恩知足，更不在意功德成果。令人感動的是，老人家的神情中絲毫不見憂愁與無奈，反倒散發出一種「真歡喜」。對郭不阿嬤來說，「敬天愛地、保護地球」本來就是應該做的事，如今能如願力行環保，我想，那應該是老人家最幸福的事！

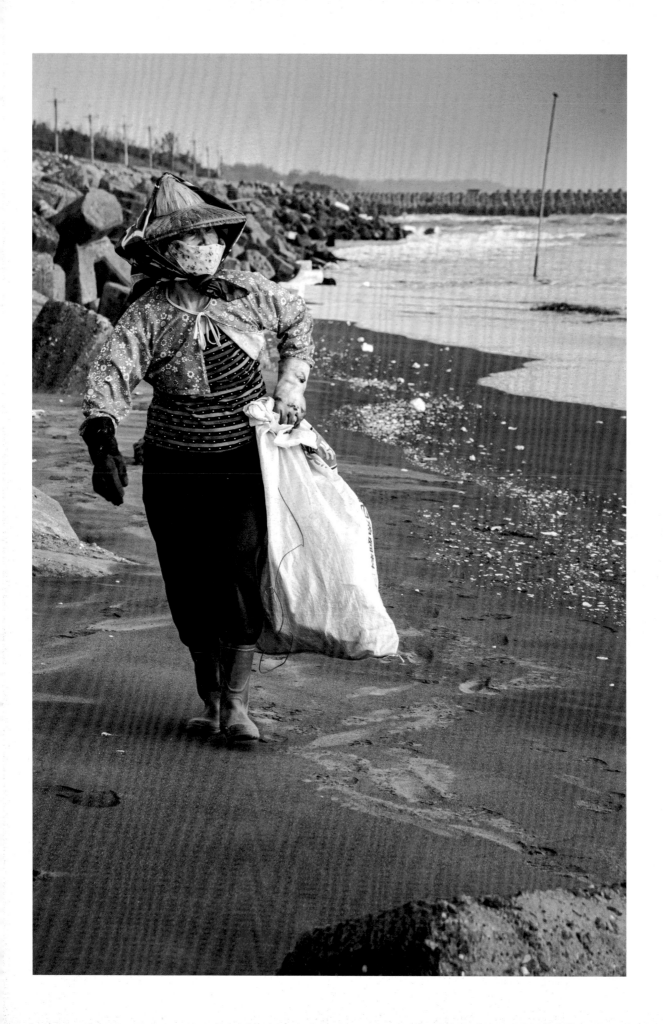

# 黃菊子

2014

　　海風強勁，浪花捲起千堆雪，黃菊子阿嬤走在廣袤遼闊的沙灘上撿拾回收物，縱然身形顯得瘦弱渺小，也不會減少做環保的心念，步伐小卻踏實。

　　家住臺南四草的菊子阿嬤，早年依海洋維生，一肩擔起家中經濟，辛苦養育七個兒女長大成人。阿嬤有著傳統婦女忍耐堅毅的美德，不埋怨、勤付出，用身教為兒女樹立榜樣，看在兒女眼裏格外心疼不捨。阿嬤的大半人生有如海水苦澀，卻在晚年苦盡甘來，結晶為珍寶。

　　數年前，在同是慈濟志工的四女兒接引下，阿嬤開始做起環保。阿嬤曾說：「證嚴上人在花蓮，我在臺南，隔這麼遠，我們彼此不認識，因為有緣才能做環保，才能聽上人開示。」阿嬤深信因緣，如今再度重回這片海洋，不為家計謀生，而是為大地養生！

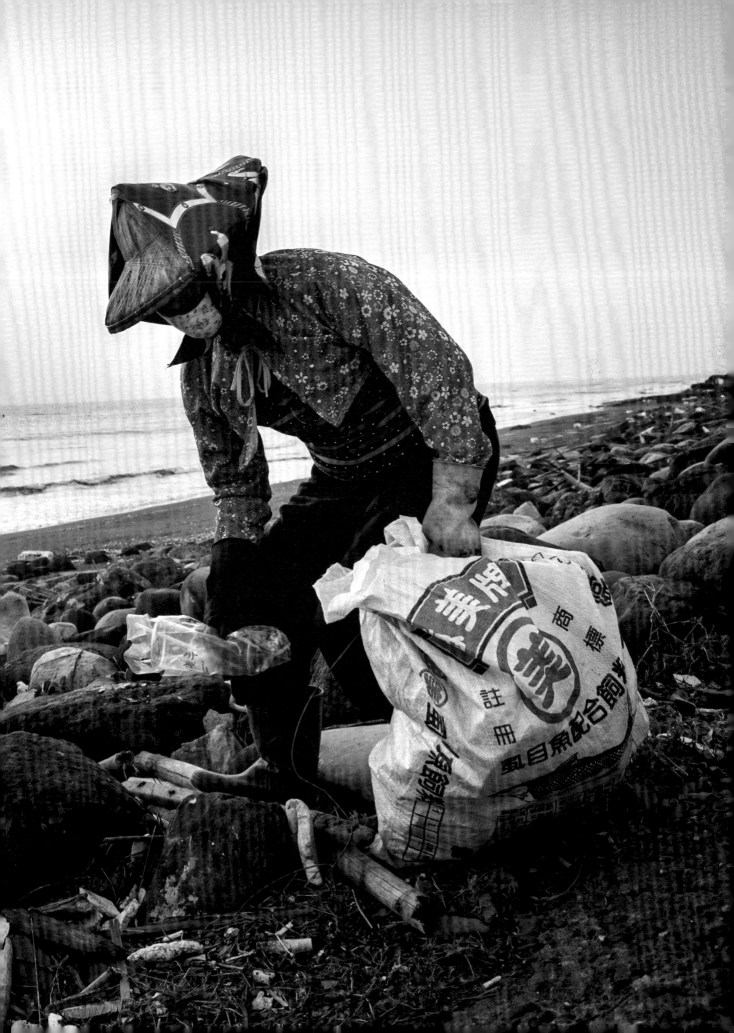

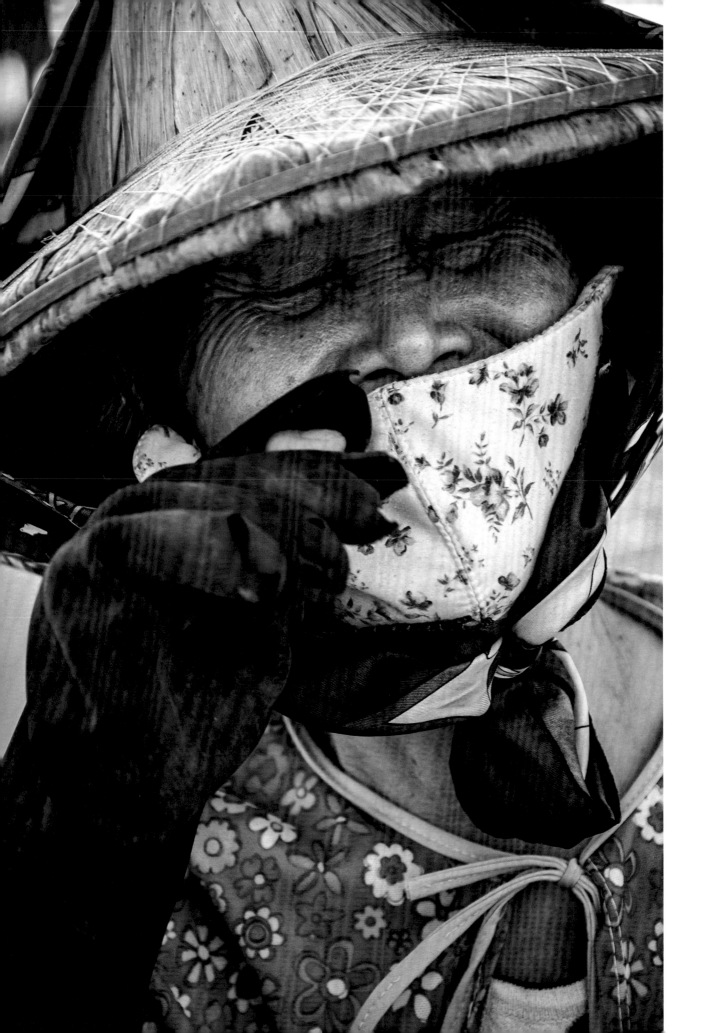

證嚴法師曾示，人人都是一部藏經。菊子阿嬤年輕時，為了讓兒女三餐溫飽，可讀書上學，當眾人在臥榻沈睡時，阿嬤要在半夜不畏寒風冷冽、海水刺骨，入海工作。不過，令人欣慰的是每當阿嬤回到家中，孩子們會主動分擔家事，年長照顧年幼，不讓她操心。

　　我想菊子阿嬤可能做夢也沒想到，當時用來剝牡蠣殼的手套，會有這麼一天用來做環保。這一雙手不僅用來成就兒女，也可用來呵護大地。現在，阿嬤每天沿著海岸邊的堤防尋找可回收物，時而走在大小不一的石塊上，時而屈身在石縫中，這就像阿嬤的人生道路，遇到崎嶇不平的石塊，就要不斷跨越難關障礙，難行能行。

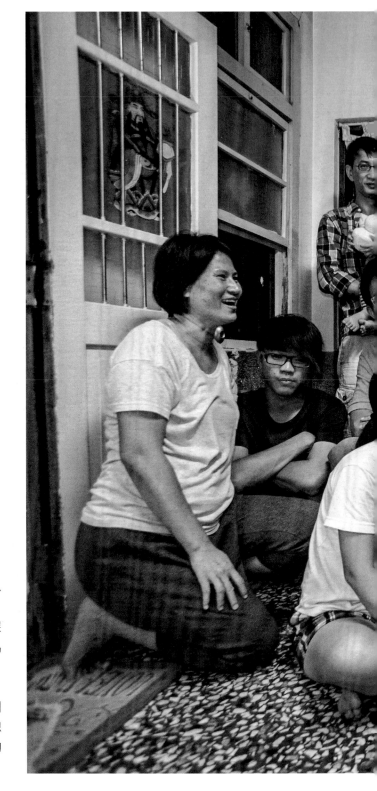

　　菊子阿嬤有一個竹筒，每天投入善念善願，她認為與其花掉，還不如用子孫的名義做功德、造福田。阿嬤用疼惜的心來愛家人，也愛其他苦難的人。並深知，撿拾回收物即能減少垃圾量、保護大地，還能為後代子孫留下一方淨土，便愈做愈歡喜。

　　阿嬤的七位兒女各有所成，十分孝順。每逢假日，子孫們會回來陪伴阿嬤，共享天倫之樂。看到子孫們個個乖巧貼心，一家和樂融融，歡笑聲不斷，阿嬤總是藏不住內心的喜悅而表露在臉上。他們都是阿嬤的寶貝，和疼惜大地的善念一樣，珍貴無價。

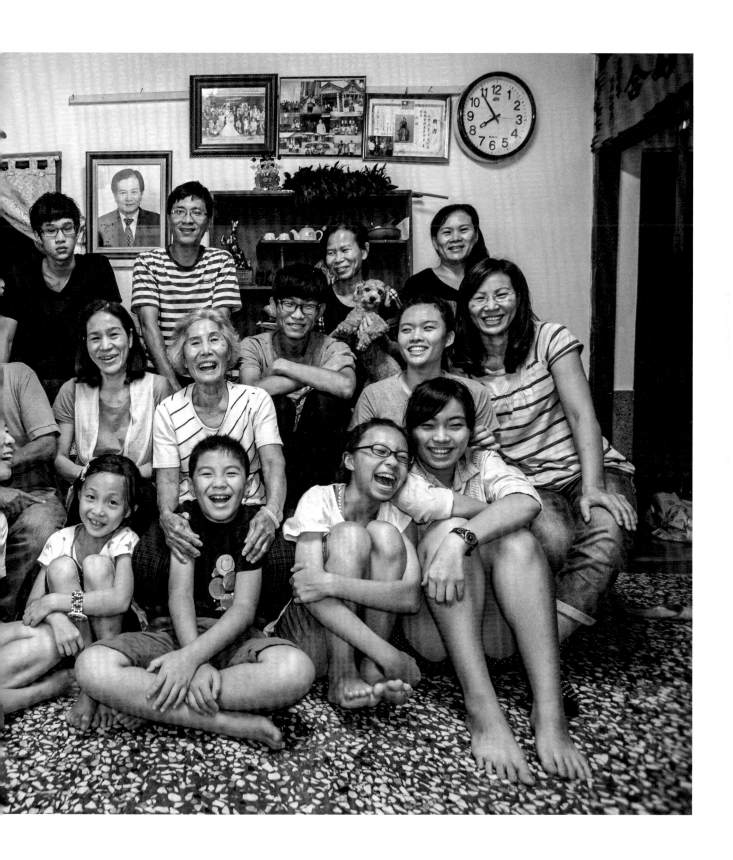

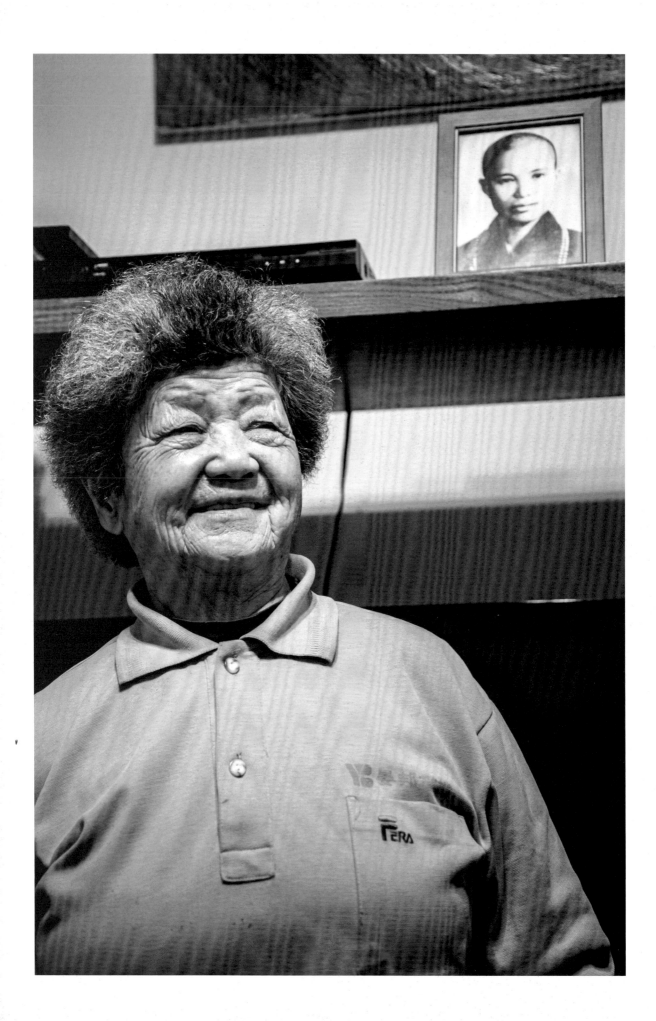

# 王金蜜

2014

　　今年七十七歲的金蜜阿嬤是臺南安定區的環保志工，頂著一頭濃密捲髮，說起話來中氣十足，開朗樂觀，一眼看見就像卡通裏的 Q 版人物。這日，阿嬤侃侃而談，說起過往的故事——因家中貧窮，七、八歲就開始出來做工，婚後為償還家中債務，在工地做板模，一輩子勞碌打拚；直至兒子不忍母親辛勞，說出：「做了一輩子，有賺比較多錢嗎？可以帶得走嗎？」頓時阿嬤才恍然大悟，世間財賺不完，應該要把握機會行善助人。後來，阿嬤透過平時就有在捐善款的女兒認識了慈濟，才知慈濟除了助人行善之外，也鼓勵人人做環保愛護大地，從此，阿嬤便積極到各處回收資源，並整理好後再交給社區的慈濟志工。

　　阿嬤有說不完的環保經，憶及證嚴法師有次行腳至慈濟善化聯絡處，正要離開之時，輕拍阿嬤的背部，令她雀躍歡欣。看到阿嬤笑得更加開懷燦爛的面容，我想這一輕拍動作是打氣、是鼓勵，更是一種疼惜。老人家，赤子心，無論長幼尊卑，在法師的面前都是稚子幼兒。

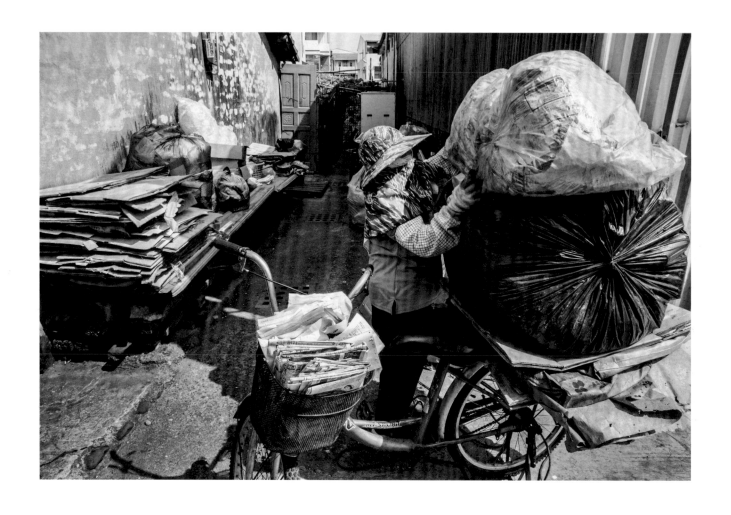

　　要裝滿一臺三點五噸的環保車，需收取數個環保點的回收物。阿嬤為了讓開車的慈濟志工一趟收足，每週都能收滿一臺車的回收物，常讓志工讚歎不已，更令人好奇身材嬌小的阿嬤是如何辦到？

　　原來，金蜜阿嬤把環保回收當作最佳的「運動」，早上會從安定區騎四十多分鐘腳踏車跨區到慈濟善化環保站協助資源分類；下午則到住家附近的區公所、工廠、店家等，一間間詢問有無回收物。一路下來，

體積龐大的回收物早已疊得比阿嬤高。若是一趟載不完，阿嬤會再來一趟。收完定點後，阿嬤的腳步不停歇，會到其他地方巡視，因為多撿一樣回收物，就少一樣垃圾，大地也會少一些負擔。

　　我們不禁想問，撿回收物沒有業績壓力，是什麼動力驅使阿嬤拚命去做環保？阿嬤笑著回答：「證嚴上人要做的事很多，我沒辦法出錢，但是可以出力，在後面幫上人推一把，上人也比較輕鬆。」

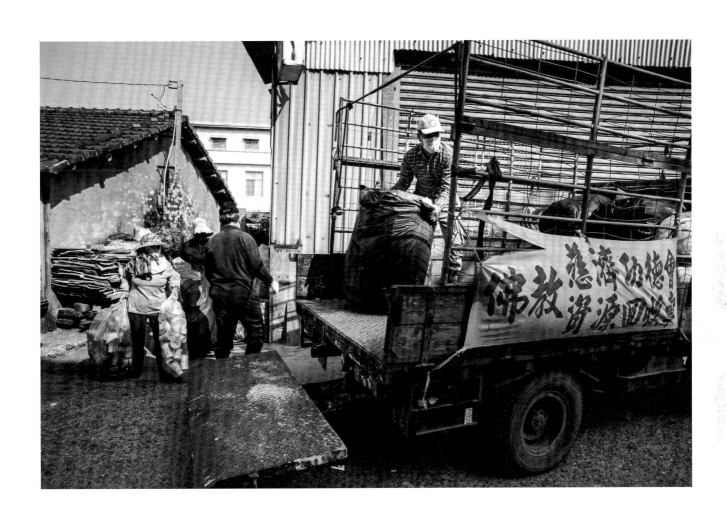

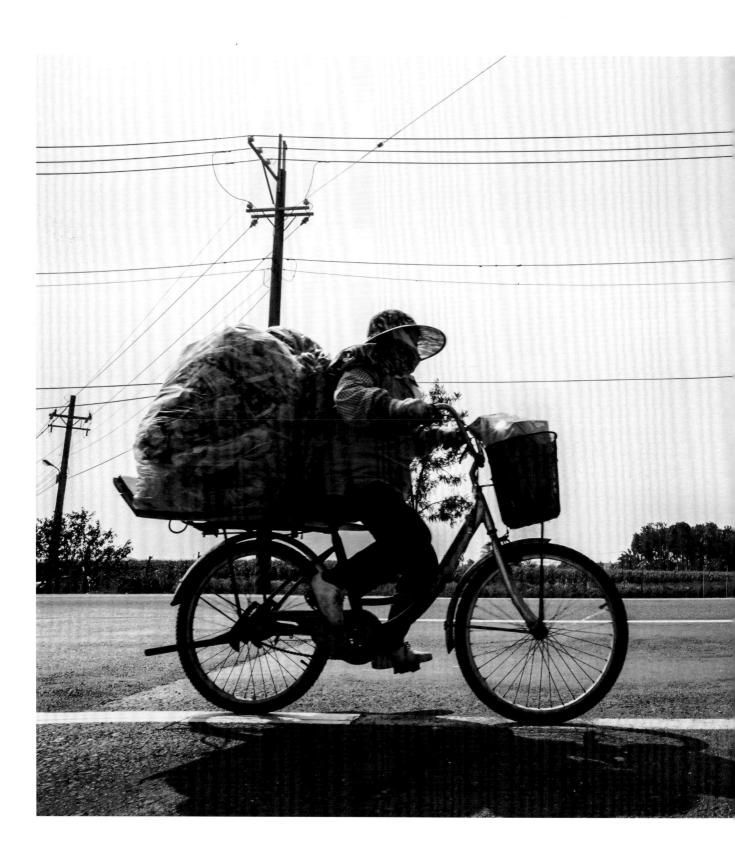

疼惜 CHERISH

　　當我看到這張金蜜阿嬤騎腳踏車載回收物的畫面時，心想這不就是「法輪常轉」嗎？阿嬤雙手掌握行駛方向，將回收物載往正確的定點；雙腳踩踏轉動車輪，每天往返安定與善化的時間、里程早已無法估計，並持續在增加中。看似簡單重複的動作，一做就是十年、二十年，即使中間曾身體不適也不退轉放棄，堅持忍著病痛，穿著護腰做環保。

　　金蜜阿嬤雖然不識字，無法閱讀經書，但憑著做環保的「信念」，勤付出的「弘願」，身體「力行」不懈怠，這種智慧毅力其實已經行在法中。

　　我覺得環保志工真的是人品典範，用身教來說法、用行動護大地。祝福阿嬤身體健康，一直歡喜做環保！我們相信，阿嬤的慧命將生生世世不停地轉動增長！

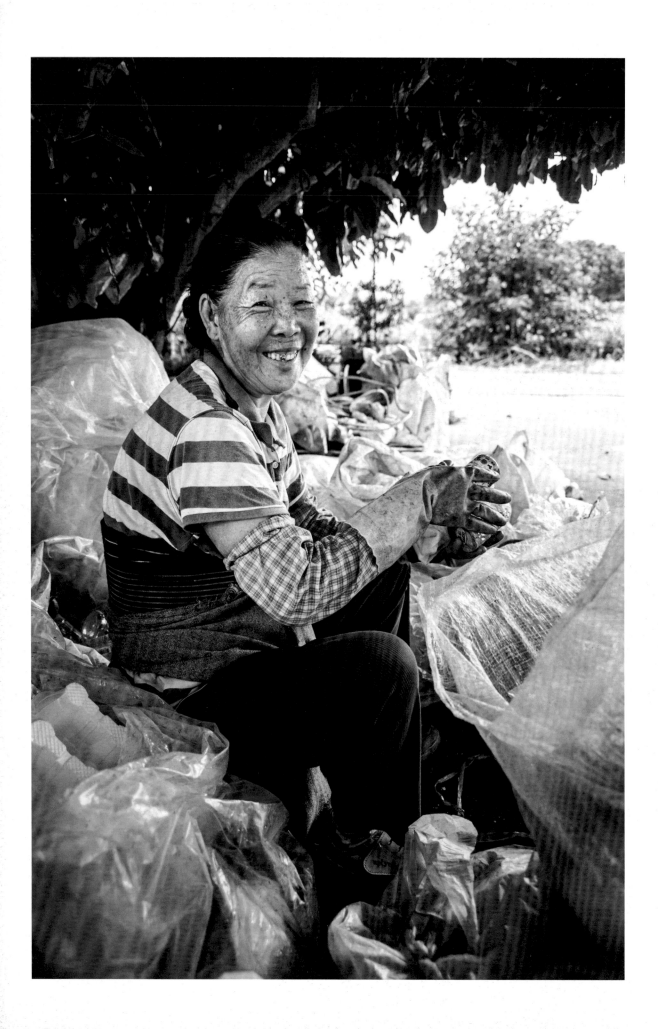

# 涂秋梅

## 2014

　　一大早，鳥鳴啁啾、陽光燦爛，秋梅阿嬤坐在自家庭院將清晨回收來的回收物進行分類，動作俐落、精神抖擻。七十一歲的阿嬤從小住在臺南山上區，年幼幫忙農事，長大後做過蓋房子的小工，因此她深知「做代誌是要大粒汗小粒汗，才有收穫。」正顯示她的為人勤勤懇懇、做事實實在在。

　　阿嬤在五十五歲那年退休後開始做起環保回收，起初一個人騎腳踏車到路程約五十分鐘的新化環保站學習資源分類。之後要協助兒媳顧孫，便將自家的庭院空地作為村庄的環保點。有時鄰里厝邊打電話告知需要載回收物，阿嬤總是歡喜地馬上出動。

　　阿嬤因長年勞力工作、擔負重物造成脊椎、膝蓋受傷，需穿上護腰、護膝，才能支撐使力。阿嬤穿著證嚴法師與環保志工結緣的護腰，做起事來開心地說：「感謝師父，這車邊柔軟，真好穿！」護腰不僅是法師護持弟子的身命，也是疼惜弟子的心意。

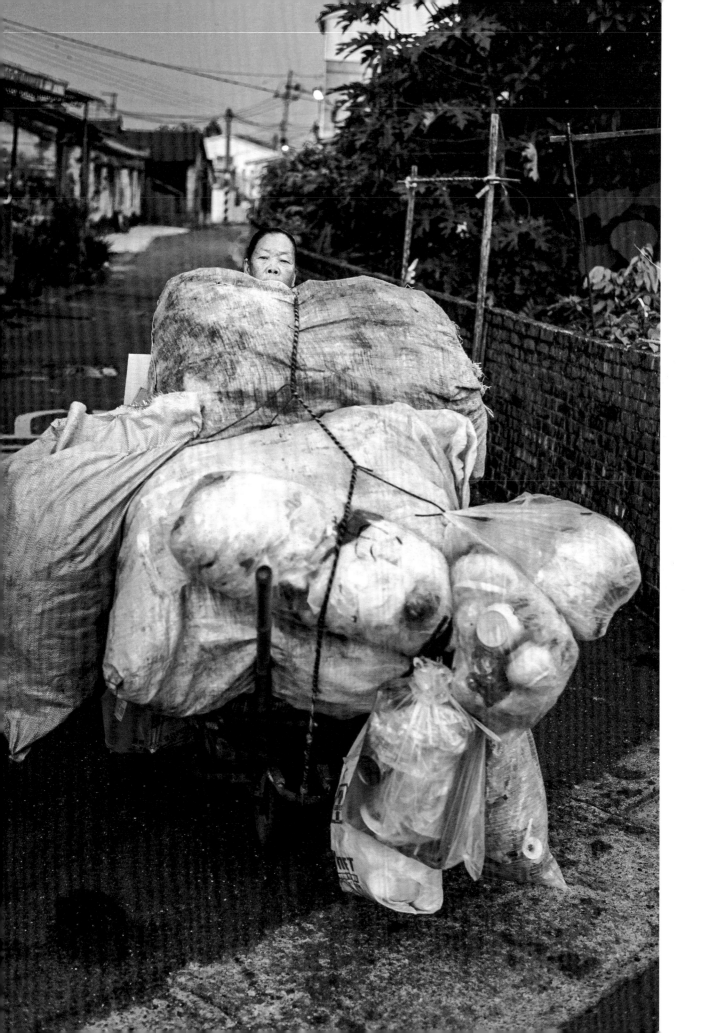

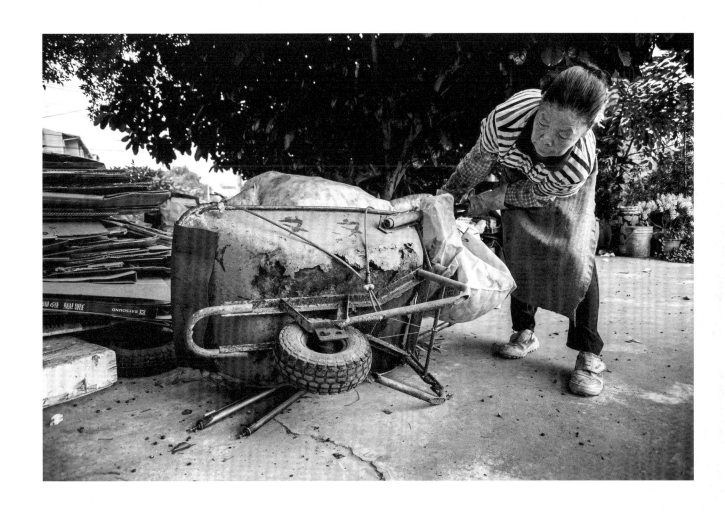

　　拂曉時分，遠方雞啼四起，外頭仍是一片星空黑夜，秋梅阿嬤早已整裝準備出門，此時牆上的時鐘指著四點四十分。阿嬤徒步推著獨輪車，沿著街頭巷尾收取回收物。鄉下人習慣早起，大家不約而同問早道好，寒暄招呼，冷清的街道頓時散發出濃濃的人情味。

　　拆開紙箱放在最底部，玻璃瓶、塑膠杯、紙杯等混合回收物壓得扎實，袋袋相疊，似乎已達獨輪車承載量的最大限度，只見阿嬤頗具巧思地在前端放了竹竿與鋼條，拿起繩子纏繞固定，繼續往前走到下一戶人家。這時阿嬤拿起掛勾，熟練地束掛一袋，西掛一袋，持續前行，一趟路下來，回收物早已疊得不能再疊，阿嬤僅露出兩隻眼睛，這一幕好像人有無限可能，車有無限空間，我們實在佩服萬分。阿嬤說這還不是最多的時候，量多時疊到比人還高，只能憑感覺走路。

　　其實阿嬤的獨輪車早就不堪使用，底部已鏽蝕損壞，是另外焊接鐵條支撐，阿嬤仍惜福，發揮物的最大功用。看著阿嬤腰椎不好還堅持走入社區，力行環保，我想起阿嬤如同十地菩薩的典範，腳踏「實地」護大地，歡喜付出不計較。

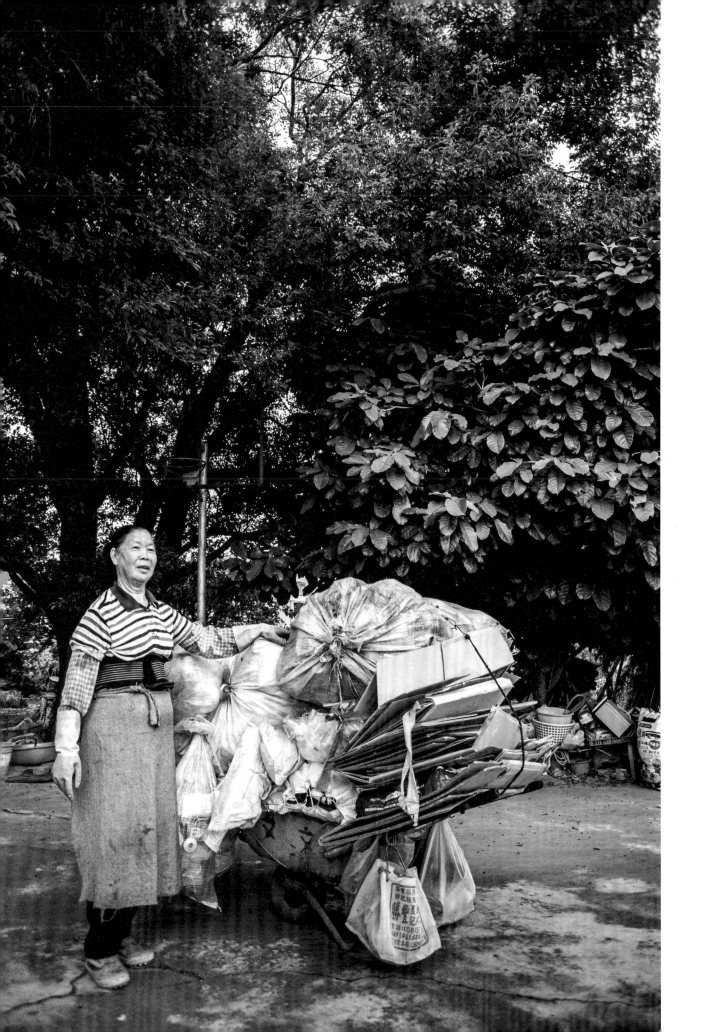

十多年前秋梅阿嬤在庭院手植樟木幼樹,如今枝葉茂盛,成為阿嬤遮日乘涼做環保的最佳地點。同樣地,阿嬤十多年來深耕社區做環保,像樹根一樣不斷延伸到各個角落,成為山上區的大地守護者。

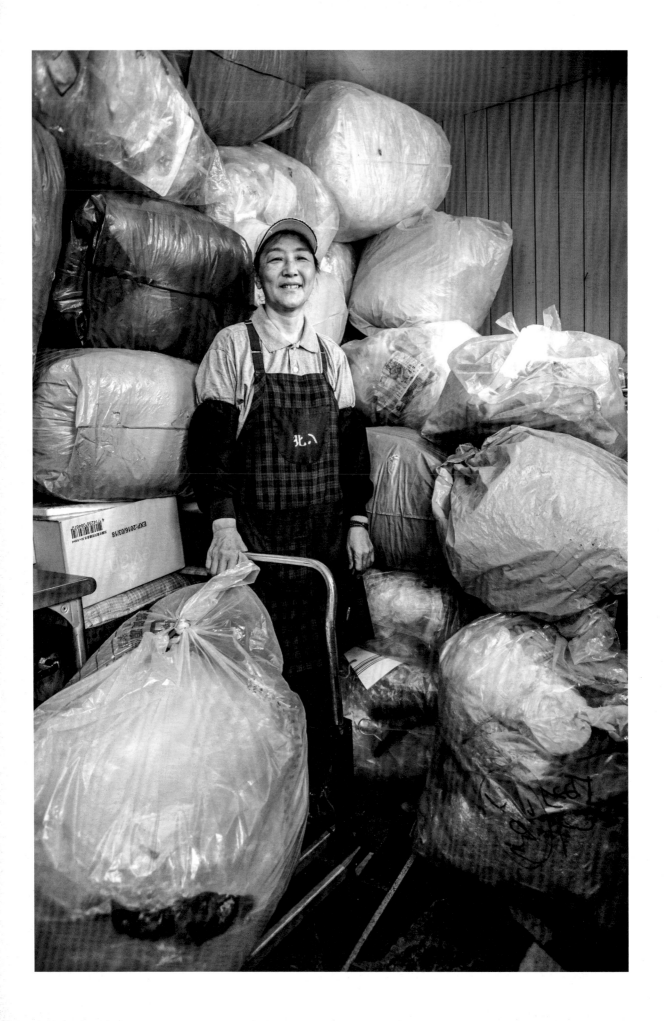

廖素琴

2015

「感恩我的父親，把店面的二樓留給我運用，如果沒有這個空間，我今天也無法回收這麼多塑膠袋。」這句話道出廖素琴做環保十幾年來最感恩的事。

一包包混合各種材質的塑膠袋，體積龐大笨重，在寸土寸金的新北市實在很難找到這些回收物的容身之處。位於新店這約五、六坪大的倉庫，是廖素琴從小長大的地方，充滿童年回憶，父親放棄店租的利潤，用行動支持女兒的心願。看著層層堆疊的回收物，感受濃濃滿溢的愛。

不遠處的仁愛市場，攤販密集，商店林立，生活機能方便，使得人潮往來不絕，廖素琴幾乎天天來報到，嫻熟地穿梭市場，逢店家主動問候，一一詢問有無回收物，長久下來與店家建立起信賴的情誼。她有感於這幾年下來塑膠袋用量驚人，自己的力量有限，期盼能有更多人投入環保，力行資源回收。

　　三年前，廖素琴在仁愛市場看見一位以資源回收維生的工作者，在人車交錯的地方撿回收物，行動緩慢，走路一跛一跛，不免為她的安全擔憂。

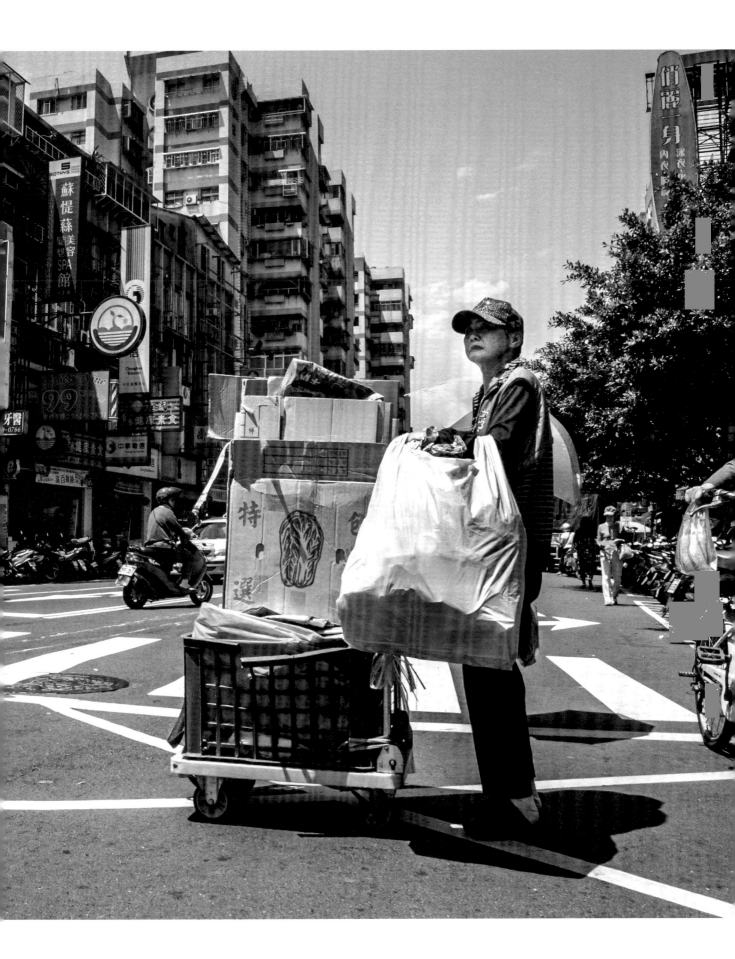

　　一念悲心起，廖素琴主動前去攀談關懷。這位女士名叫麗華，因小時候受疾病影響而導致智力受損，雖然無法勝任一般工作，但麗華仍每天勤奮地到市場撿拾回收物，賺點微薄費用。廖素琴看在眼裏難免不捨，心想：「既然麗華有自力更生的能力，我在做資源回收時，何不將她需要的紙板、寶特瓶、鐵罐給她？這樣她就不用那麼辛苦。」

　　從此兩人結下了好因緣，現在不僅一起做資源回收，她還會教麗華一些回收的方法與訣竅。為了幫助麗華增加回收的來源，她還主動帶麗華來到自己熟識的店家，向店家說明原由，以後就改由麗華來回收。而麗華收到塑膠袋，就會交給她，兩人情同姊妹，成了守護大地的好搭檔，就像廖素琴常說的：「我們是互補而不是互爭！」

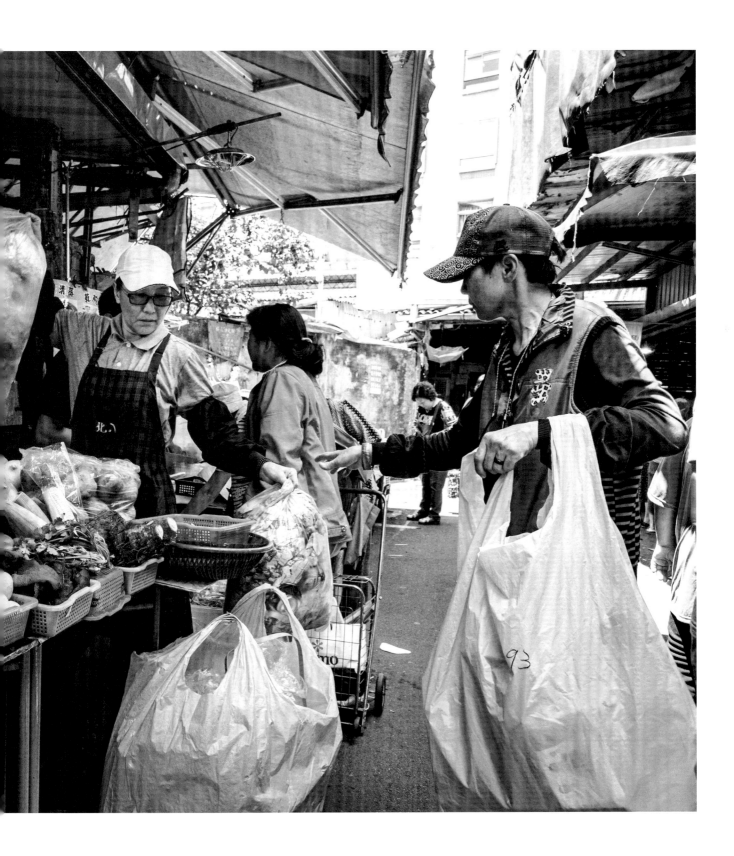

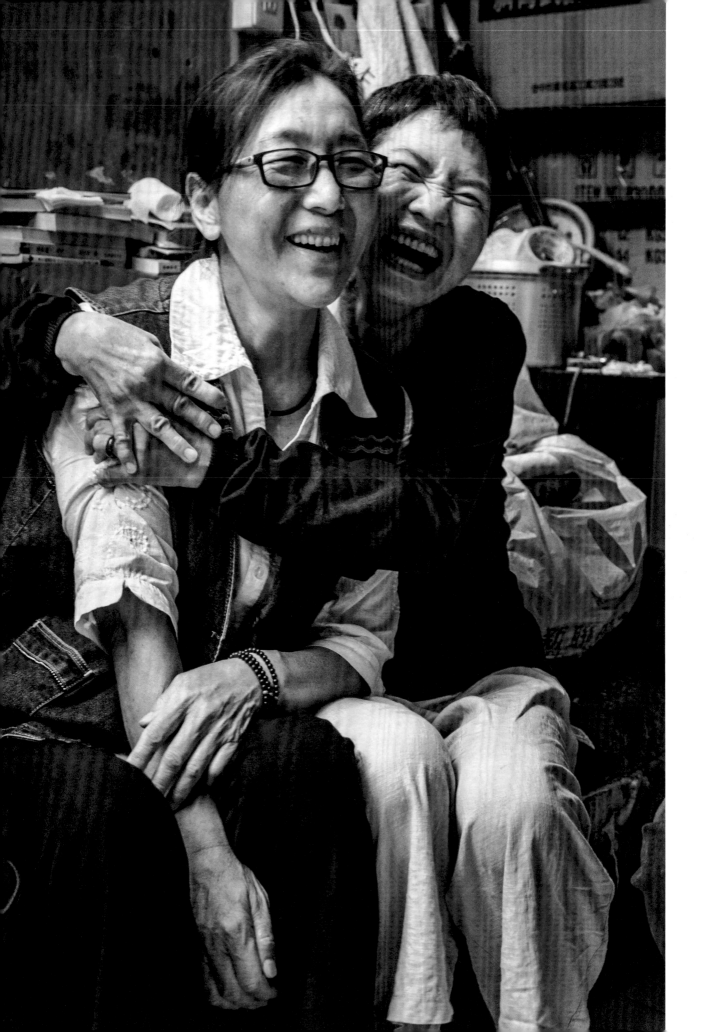

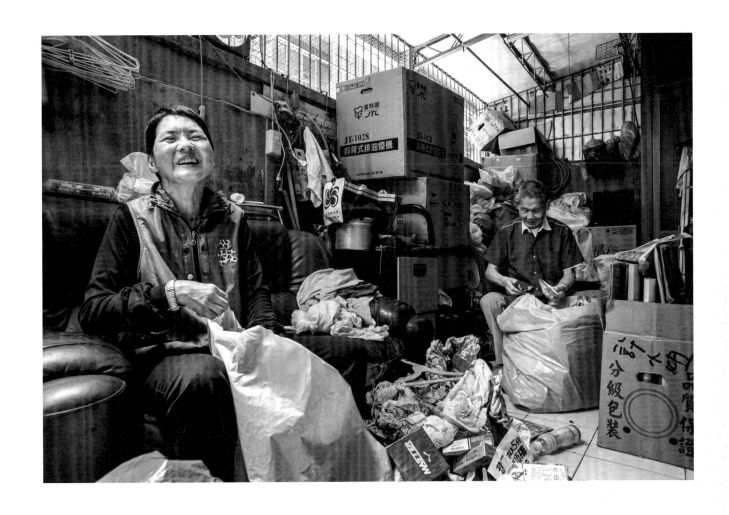

　　麗華的父親已八十二歲，每天目送麗華出門收回收物，雖然心中難免牽掛，但父親深知無法陪伴女兒一輩子，倒不如訓練她謀生的能力。等到門鈴再次響起，女兒歸來，慈藹的父親總是站在門口微笑迎接，接著協助資源分類。不管麗華一天的收穫多少，看到女兒歡喜的樣子，是他老人家最欣慰的時刻，也是父女倆的幸福時光。

　　其實麗華一開始在撿拾回收物那段期間，因動作遲緩、行動不便，曾遇到有心人士刁難而收不到東西，父親只能安慰沮喪的麗華。直到廖素琴的出現，終於讓父親卸下心中的石頭。

　　這日，我們與廖素琴來到了麗華家，在聊天中隨口問麗華有什麼話想對廖素琴説，個性含蓄又不善於表達的她遲疑良久，突然緊緊擁抱住廖素琴，以行動代替言語，表達出感恩之意。同樣在做資源回收，麗華賴以維生，廖素琴疼惜大地，雖然兩人的目的不同，卻都因環保搭起友情的橋梁。環保志工不為爭利，只為護地，更用疼惜的心照顧資源回收工作者，彼此以誠相待，正是愛與善的循環！

# 陳揚慈

## 2016

　　來自臺北士林區的陳揚慈，從小住在陽明山這片城外山林中，是個樂觀充滿活力的女孩，雖然才二十出頭，但個性獨立、活潑外向，喜歡登山或到偏鄉當志工。二〇一六年暑假還完成徒步環島。如此熱愛戶外活動的她，可是個不折不扣的環保志工！

　　短T恤黑長褲，再加上一頂球帽與一雙手套，是揚慈做環保時的基本裝備。暑期某日下午，揚慈準備與父親一同開環保車到山裏去載回收物，出發前揚慈總習慣先與「茶葉蛋」和「大耳朵」嬉戲一番再上車，而這兩個逗趣的名字是揚慈一家所收養的流浪狗。揚慈天性善良，不僅對動物有悲憫心，從小就不愛吃肉，並向父母提出茹素的決定，長大後了解飼養動物所需的資源耗費驚人，並且對環境造成負擔，因此讓揚慈更加堅決素食的必要性，也會向身邊朋友勸素。

　　揚慈曾分享，在課業以外的時間最想做的其中一件事就是「環保」。揚慈雖然年紀還輕，但思想比同年齡的人更顯成熟，有著一顆尊重環境與珍惜生命的慈悲心，這正是可貴之處！

揚慈的阿嬤是慈濟志工，也是家中最早接觸環保的一位，就連阿公與父母也受阿嬤影響而投入環保。在揚慈兩、三歲時，阿嬤就開始帶她一起做環保，直到揚慈上國高中後，父母經常開著滿載回收物的環保車到學校接揚慈放學，然後親子一起幫忙將當天的回收物處理完畢再回家。因此，對揚慈來說，「做環保」已經成為家風傳承，內化為一種生活態度與方式。

二〇一四年八月，揚慈順利考到汽車駕駛執照後，便期待盡快向父親學習開三噸半的環保車。貼心的揚慈，考量父親因長期搬運沈重的回收物，經常有腰痠背痛等症狀出現，心想若學會開環保車，不僅能幫父親開車，還能協助搬運回收物，如此一來父親就有多點時間歇息了！

就學期間，只要揚慈放假或有
空檔時，就會主動參與做環保，哪
怕晚上課程結束，時間若來得及也
會前往文化大學附近的夜間環保點
幫忙。想到揚慈會主動做環保，她
的父親既欣慰又期待，因為「環保
這項重任有接班人了！」

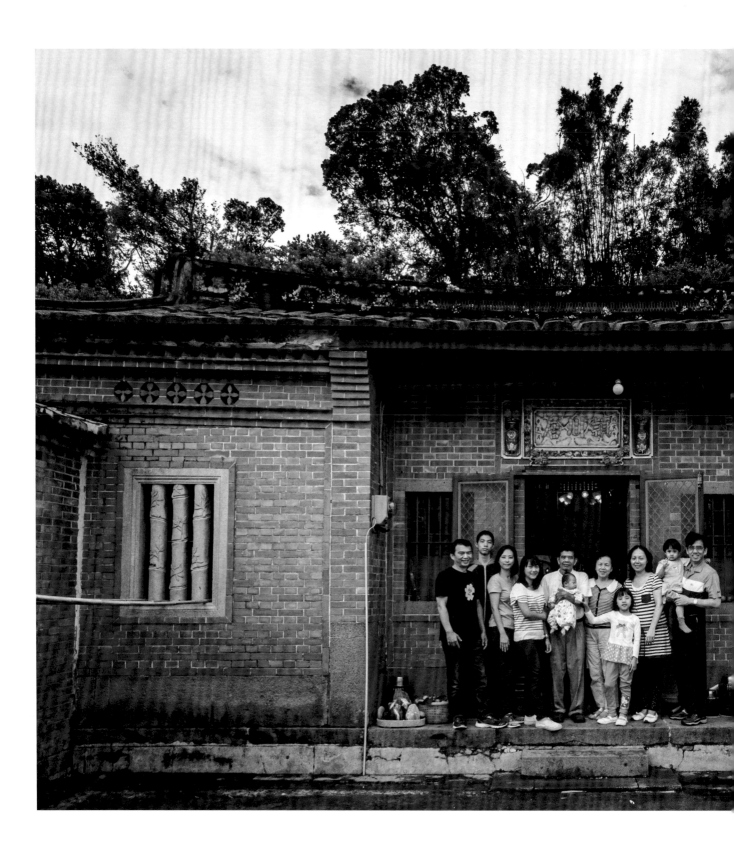

　　揚慈生長在一個大家庭裏，是現今少見的三代同堂，就連住家也保有三合院「正身」的外觀，一磚一瓦延續這戶人家不忘本的精神。雖然家裏人口眾多，但彼此相處融洽、相互照應。揚慈從小浸濡在這樣的環境，無形中就學會長幼尊卑、應對進退等人倫禮儀。

　　揚慈在家不僅會做家事，就連煮飯、帶小孩、簡易修繕、換燈泡等工作都難不倒她。在社區做環保時，揚慈則是大家眼裏乖巧又貼心的孩子，遇到長輩時不僅會主動打招呼，碰到老人家在搬運重物時，揚慈也會主動接手。不管是對長輩的尊重，還是自己願意投入志工行列，都是受到阿公、阿嬤、父母的影響，就像揚慈所説：「長輩的身教其實已經埋進我的潛意識裏了！」

青春正盛的揚慈，沒有將追逐偶像明星、化妝購物當作樂趣，取而代之的是對於自然、土地、社會的關注與關懷，當大部分的大四學生面臨畢業即失業的苦惱時，揚慈卻有個相當特別的願望——「希望當一個有故事的人」。

或許因為如此，她透過登山、環島、參與志工來認識自我，在這一連串尋找的過程中，她發現自己最喜歡的仍是「做環保」，不僅出門隨身攜帶環保餐具、向身邊人勸素，甚至思考自己未來工作的性質不能是一個製造垃圾的行業。

我們不難想像大量回收物裏頭，可能夾雜著汙穢及充滿異味的東西，但是對於一個年輕女孩，她是如何克服？並願意持續做下去？揚慈堅定地說：「有些人會覺得做環保就像在收垃圾一樣，但我並不覺得它真的很髒，因為那都是人製造出來的，就像自己製造出來的東西，自己再把它收拾掉而已。縱使我的父母都沒做了，我還是會持續下去，可能『環保志工』在我的人生路程裏就是一個動力吧！」

# 張新儀

2015

　　盛夏溽暑的七月，一群來自慈濟大學國際學生交流營的學子在花蓮中央環保站進行環保體驗，擔任解說的張新儀老師，透過手裏的空寶特瓶，正在介紹：「寶特瓶不僅可以回收，更可以運用現代科技將它製成毛毯，為遭逢急難的人送上溫暖。」

　　即使額頭上的汗珠不斷滴落，不宜久站的新儀老師，面對學生詢問如何分類，仍耐心回答並適時地引導觀念：「雖然寶特瓶可發揮如此良能，但也不能因為這樣就大量使用，要盡可能做到不用，達到清淨在源頭！」站在一旁聆聽的我們都會被他這種不斷想傳遞關懷的教育熱忱所感動。

　　今年已七十歲的新儀老師和藹可親，十多年前自瑞穗國中退休後，看著地球環境日益嚴重的破壞與汙染，他深感環保教育的重要性，於是將教學的現場從課室移到環保站，從學校教育擴展到社區教育，讓環保教育的種子在更多人的心中萌芽。

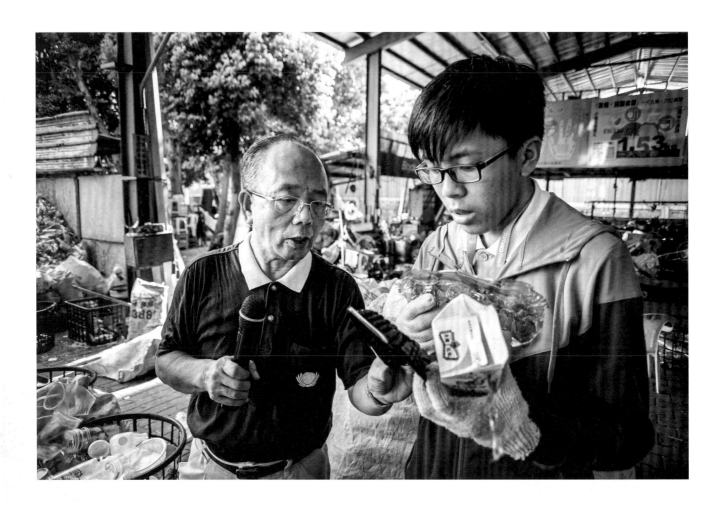

　　這麼多年來，新儀老師秉持著證嚴法師的期許：「環保志工不只彎腰做環保，更要挺身說環保。」因為環保教育要從小扎根，養成惜物、愛物的觀念與習慣。在環保站裏，他讓學生們體驗實作分類，並機會教育：「拿出來的回收物要整理乾淨，這也是對環保志工的一種尊重。」有許多小學生上完課後，回到家不僅會力行環保，還會帶動家長做回收分類，進而多吃蔬食，這就是教育潛移默化的功效。

　　只要哪裏有邀約，新儀老師都會盡力配合，幾年來不只在環保站，也到過許多學校或社區，甚至是部隊、生命線等地方做過環保宣導。每一次的課前準備，新儀老師都會針對不同年齡層的對象重新設計課程，修改簡報，以達因材施教的最佳效果，可見他的用心與認真。

　　透過一次又一次的宣導，新儀老師想傳達的是環保回收固然重要，「心靈環保」更為根本，期盼人人減少貪婪、降低欲望，學習知足常樂。縱使透過宣導的成效很有限，但是只要有少數人願意改變，他都會非常高興，因為只要有所改變，我們的環境就有希望。

　　退休後，定居在花蓮市的新儀老師依然每個月回到瑞穗鄉收善款，順道拜訪老同事。這日我們一起到了瑞穗國中，走進校園通過穿堂，後方有一大片植物園宛如世外桃源，土地上鋪滿翠綠的草皮，樹木高聳屹立，各色的花卉點綴其中。新儀老師向我們介紹他退休那年親自手植的五葉松，當初還小小一棵盆栽，十三年過去，如今已枝繁葉茂，彷彿是他長期耕耘教育良田向下扎根、向善滋長的期盼與願景。

　　新儀老師現在以志工的身分到處宣導環保，最近更致力於協助培訓環保教育的種子老師，讓更多的老師可以將環保的理念帶進校園，影響學生、家庭。環保不能只是喊口號，而是要實際行動，才會帶給人類幸福平安，才能留給子子孫孫乾淨的地球。

　　從學校老師到慈濟志工，新儀老師堅守著一生的信念——「諄諄教誨，誨人不倦」，從沒有離開過「教育」現場，正與證嚴法師所取的法號「濟諄」相互契合，至今四十幾年的教育生涯，看過人生百態，教過無數學生，是位退而不休、充滿教育愛的師者典範！

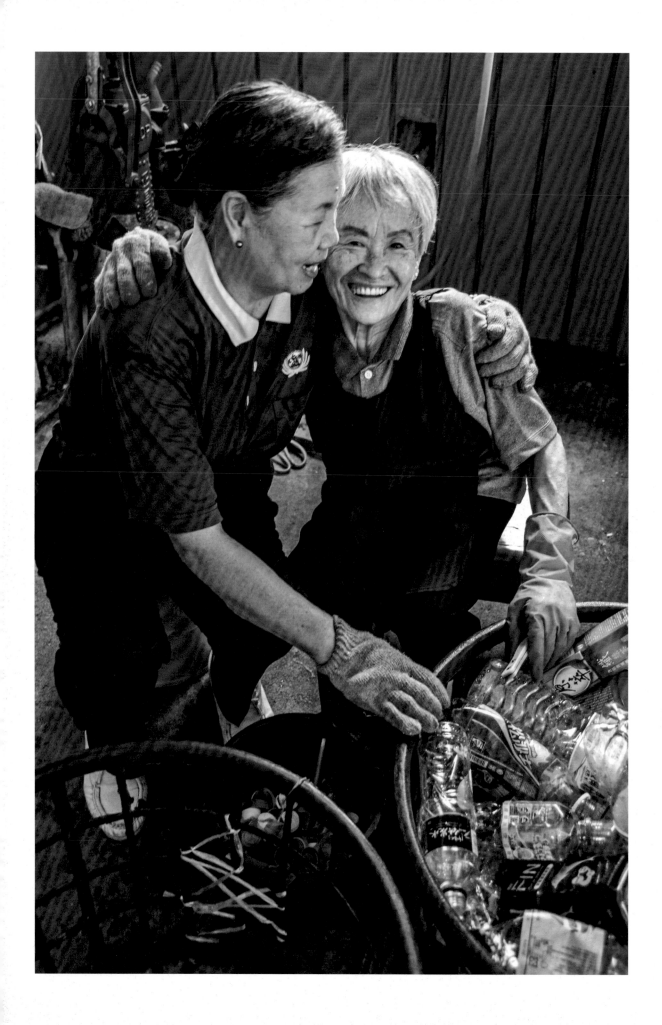

黃
美
鳳

2014

「嗨！古錐的！」此時慈濟臺南和緯環保站的蘇
陳阿信正走進來跟阿嬤打招呼，留著一頭俐落白色短
髮，逢人就掛著笑容的黃美鳳阿嬤也回以「嗨」。兩
人互動熱絡，就像是一對感情融洽的好姊妹。

身高不到一三〇公分的阿嬤，在四歲時從臺階上
跌落傷到脊椎，因未妥善治療導致脊椎骨嚴重位移凸
出，終生需弓著背行走。阿嬤曾一度感到自卑不敢出
門，就在兩年多前，帶著好奇心踏進環保站。雖然人
生地不熟，但是蘇陳阿信熱情招呼，一一介紹分類區，
阿嬤彷彿吃了顆定心丸，心想：「這位師姊竟然沒有
看不起我，我來對了！」

充滿人生故事的阿嬤，若少了環保志工的接引，
只會像蜻蜓點水般離去，真正打動阿嬤的心，就是志
工用慈悲等觀相待，用真誠關懷相約，以心留心。環
保站真的是社區道場，接引會眾的方便法門。

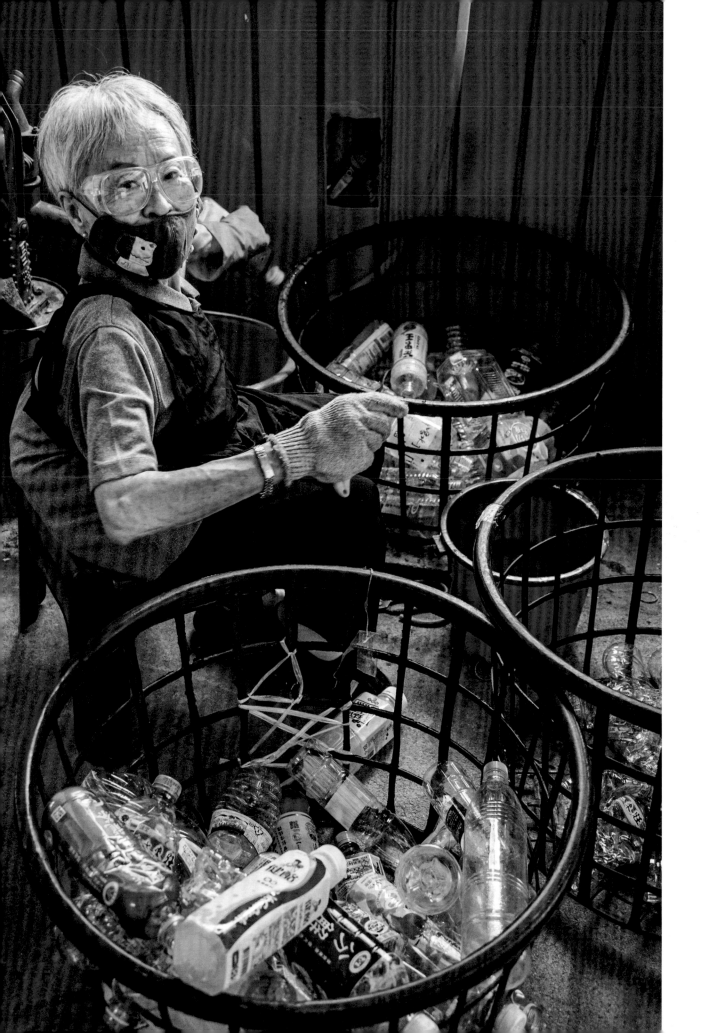

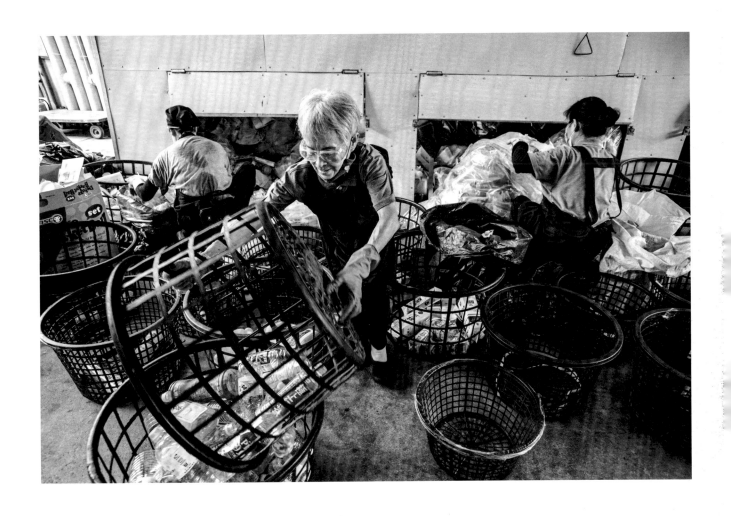

　　美鳳阿嬤的丈夫年幼時得過腦膜炎，在兩人婚後三年逐漸出現後遺症，不時頭昏暈眩，甚至突然癱倒在地。長年來，阿嬤為了照顧丈夫、兒女，堅強地撐起家中經濟；六年多前先生往生，阿嬤頓失生活的重心，記憶漸漸退化。或許是宿世的善根成熟，阿嬤想起曾在大愛臺節目看過有人在做環保，就主動請兒子尋找住家附近的環保站。

　　貼心的蘇陳阿信知道阿嬤行動不便，便讓阿嬤負責清洗寶特瓶及剪斷瓶口環。看似單調重複的工作，阿嬤可是愈做愈歡喜，加上感受到環保站的溫暖，阿嬤臉上的笑容更多，重新找到喪夫後的生活重心。

　　阿嬤的改變引起兒子的好奇，
也影響兒子來做環保。每日清晨，
兒子建志會載阿嬤一起到環保站
「薰法香」，之後回家享用早餐，
待兒子上班，阿嬤會再騎電動車到
環保站。母子兩人的關係因做環保
更為緊密，因薰法香更有話題，成
為環保站內的溫情風景。

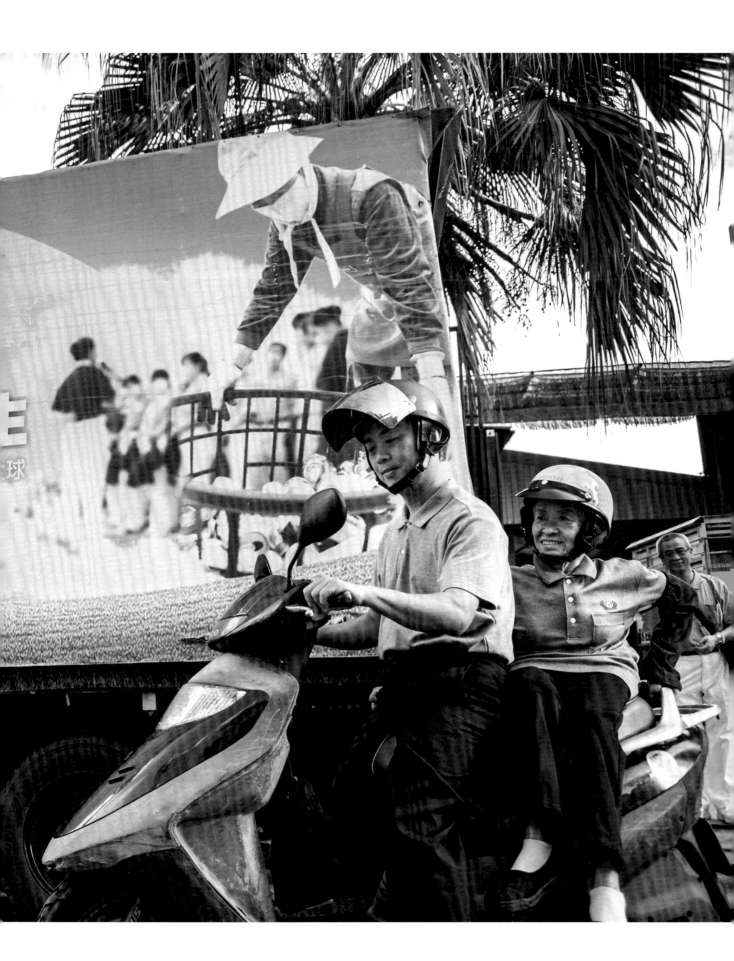

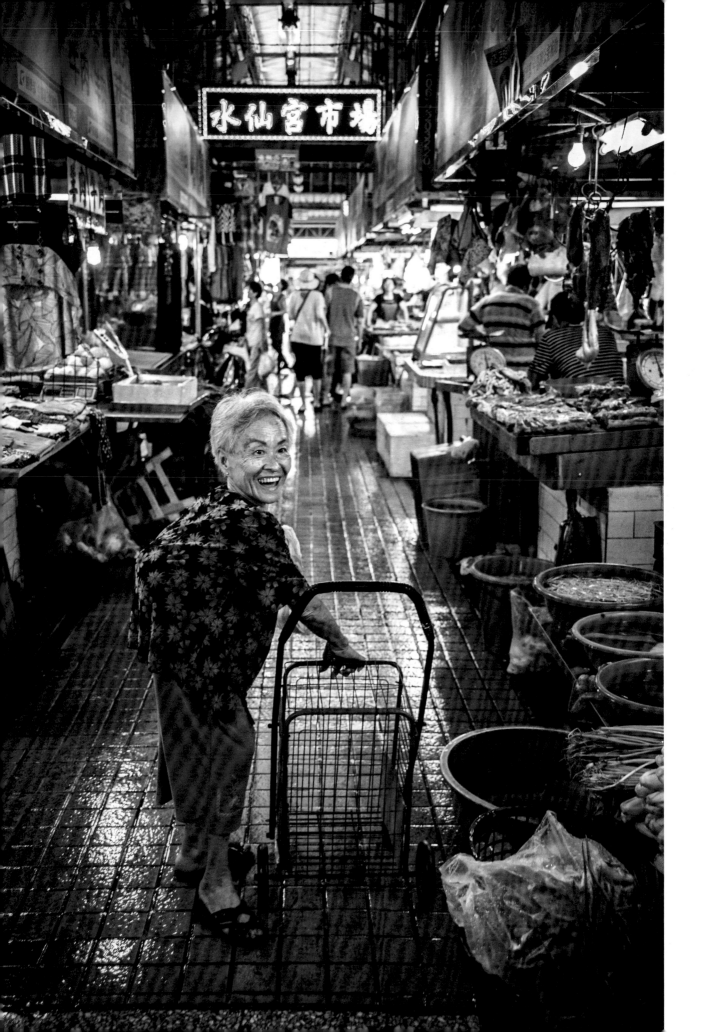

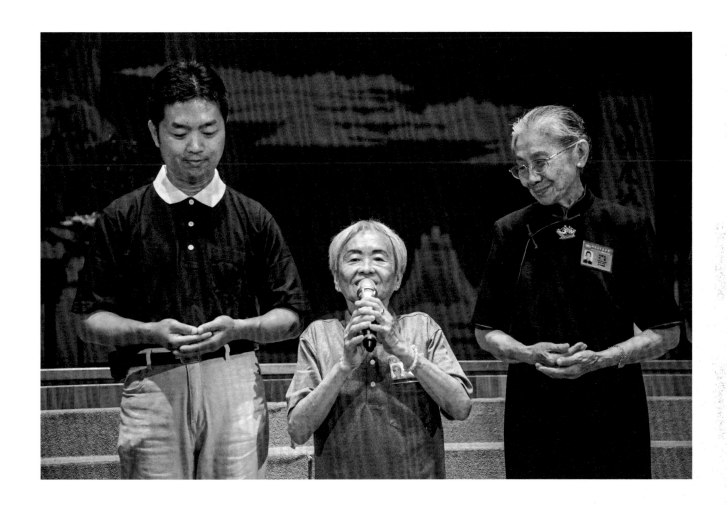

美鳳阿嬤年輕時，和丈夫分別推起攤販車沿路叫賣愛玉、粉粿等。起初總是低頭畏懼他人的眼光，後來告訴自己：「我要打倒命運，不要讓命運打倒。」阿嬤雖然身高矮人一截，志氣卻高人一等，勇於克服身體缺陷及心理障礙，從不怨懟。

現在美鳳阿嬤走在市場，看到人就會主動問好，整個人煥發樂觀自信的光彩。與阿嬤熟識已久的攤販老闆娘說，看著阿嬤從年輕到老，做環保後的她可是做得「真歡喜」。

慈濟環保精進日這一天，兒子上臺懺悔自己以前對媽媽不恭敬的態度，很感恩證嚴法師讓他找到和媽媽溝通的方式，把握因緣行孝，也積極行善。阿嬤則是一句又一句地「感恩上人」，直說做環保很快樂！

雖然阿嬤做環保的時間不長，但是遇到善知識後，人生開始轉運，慧命與日增長，從阿嬤的歡喜笑容中，我們知道──美鳳阿嬤的七十歲正精彩！

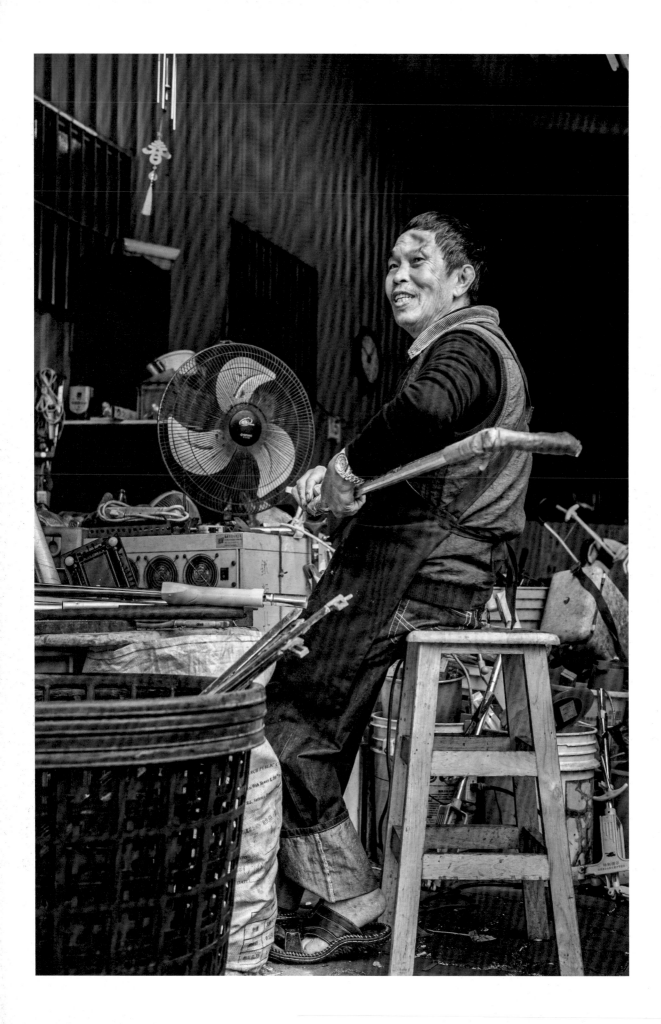

# 許聰敏

2015

　　二〇一五年六月，初見新北市汐止區的環保志工──許聰敏，還真被他額頭上的凹痕所震驚。曾有「酒鬼」綽號的他，額頭上的凹陷處正是喝酒造成。二十七年前的某天深夜一點多，細雨濛濛，許聰敏一如往常喝得大醉，在騎車回家的路上，自己撞上卡車後方的貨物，造成頭骨破裂，所幸救治後還能康復，但外觀已不如從前。嗜酒如命的他沒因此學到教訓，依然「今朝有酒今朝醉」。

　　今年六十五歲的許聰敏，從小就因父親愛喝酒，沒喝完的酒會拿給他喝，所以十多歲就學會喝酒、抽菸、嚼檳榔。他說：「回想我這一生，大部分的時間都在喝酒，不管騎車、開車、走路都在迷茫，前後也發生二、三十起事故。」這樣的荒唐歲月，聽了真是令人瞠目結舌！如今的他，思慮清晰，開朗健談，是如何戒掉五十多年的酒癮？這一切都要感恩妻子邀約他去環保站……

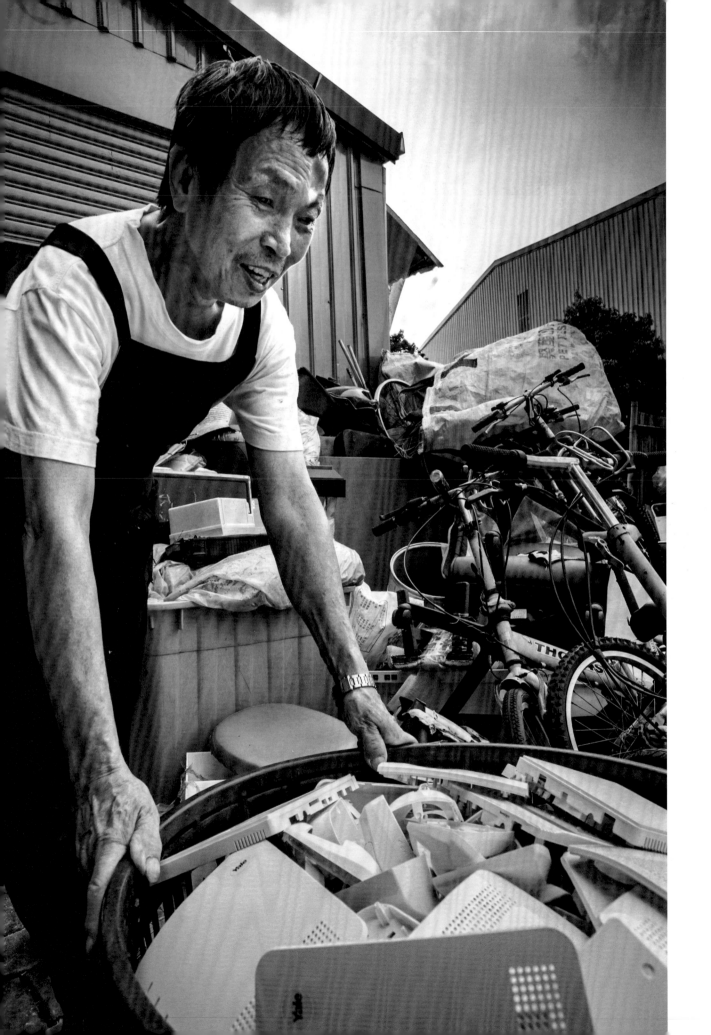

　　多年前，許聰敏因事業走下坡，心情鬱悶煩憂，更是變本加厲地借酒澆愁，讓家人不堪其擾，想方設法勸他戒酒，都束手無策，甚至一度想放棄他。有次妻子忍不住說：「你與其每天在朋友的檳榔攤顧店打混，不如去慈濟的環保站看看。」沒想到這句話，開啟了他做環保的因緣。

　　許聰敏在環保站主要負責將回收的器具，依照不同零件、材質進行分類。他本是銑床、車床的師傅，所以做起事來認真又有次序。遇到回收量多時，也會很有耐心地一件一件仔細處理，一點也不草率。眼見

原本堆如小山的回收物，一一完成分類，他的內心有說不出的喜悅與成就感。

　　許聰敏的腳曾受過傷無法正常行走，所以走起路來相當緩慢，但他堅持每天搭公車前往慈濟汐止環保站。從住家三樓舊公寓走下樓，到鄰近公車站牌，只要幾分鐘的路程，他卻得多花好幾倍的時間，不過這完全不影響他做環保的動力。不僅週六、日不停歇，刮風下雨也不間斷，「現在只要能做環保就是最大的滿足了！」他歡喜地說。

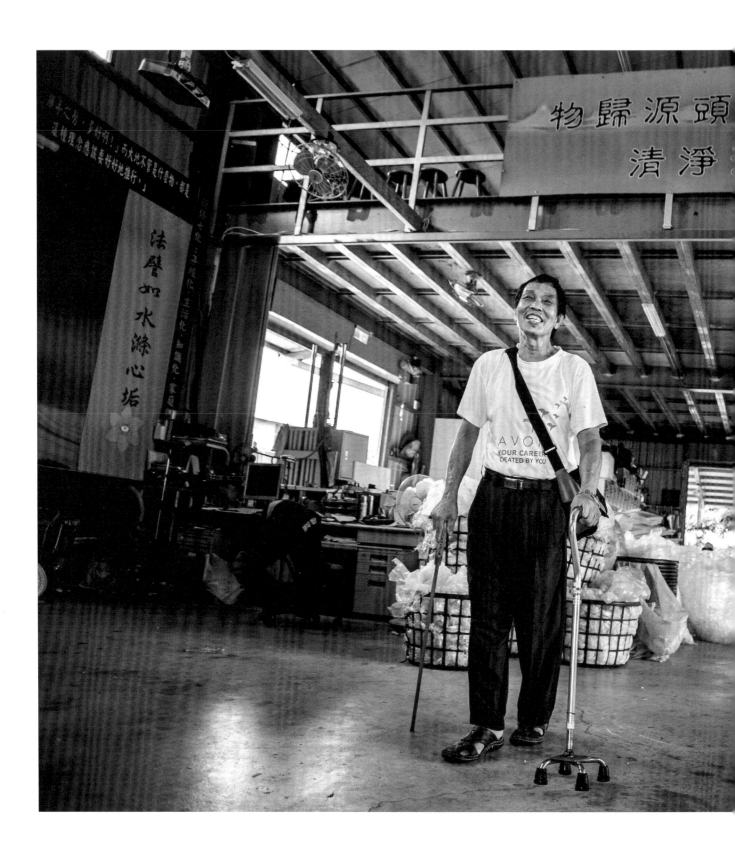

　　以前許聰敏脾氣暴躁，不僅說話大聲、口氣不好，還出口成「髒」，時常傷到對方而不自知。聊起過往，他面有慚色地說：「以前大家看到我就直搖頭，原本覺得自己是快報廢的人，沒想到現在還有機會到環保站做資源回收。」他很感恩，自從來到環保站後，學習最多的就是「修養」，志工們會適時教他、提醒他，讓他懂得說話時聲調應該降低，聲色要更柔和，並縮小自己，與人結好緣。

　　枴杖不僅是行動不便者的助行器，對許聰敏來說，還是生命再站起來的祝福與支持。他開始做環保後的一個月，又慣性喝酒，卻不慎跌倒，大腿骨受到嚴重損傷。在療傷期間，貼心的志工麗蘭為他準備四腳枴杖，還有其他環保志工不間斷地關懷鼓勵，讓他感受到家人般的溫暖與包容，這一跌反而跌出改變的轉機，令他下定決心不再碰酒，往後的人生要更積極付出做環保。

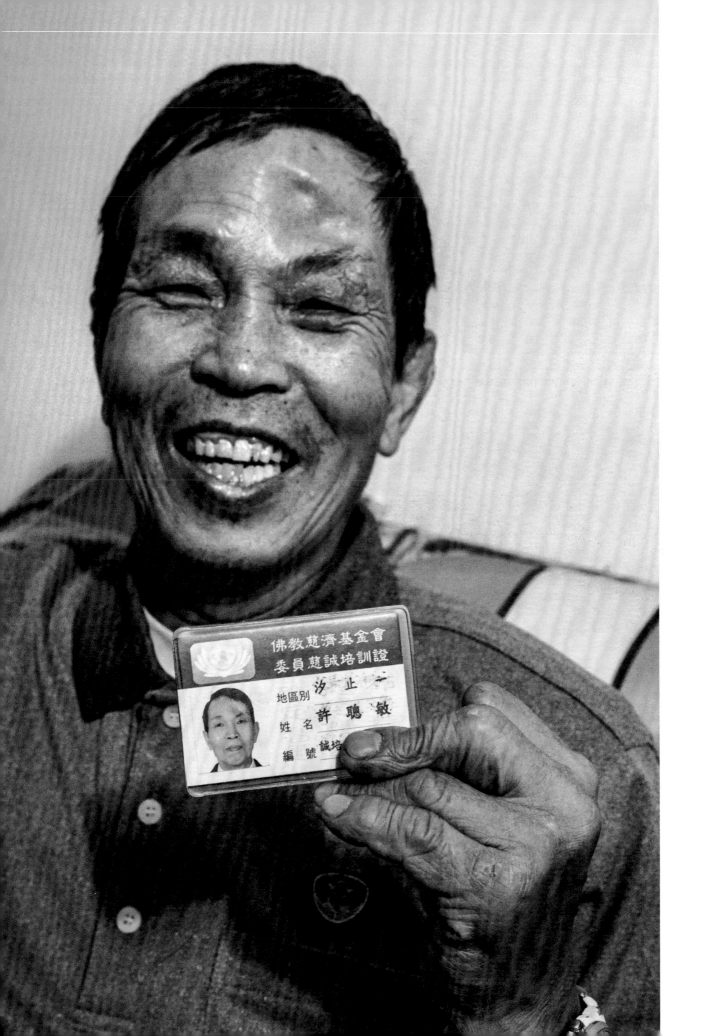

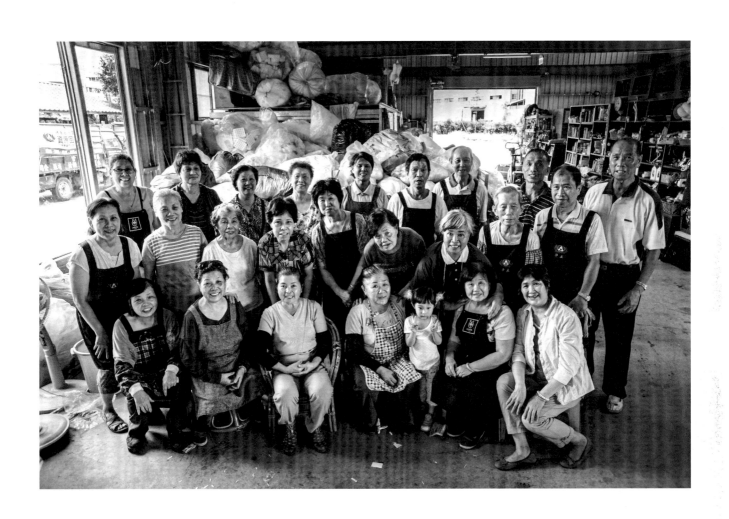

　　環保站的志工並非有高深學問或受過專業訓練，他們就如鄰居阿婆、雜貨店阿姨、鄉下阿公一樣，都是平凡人，然而他們有一顆不凡的心，布施自己的時間做環保，同時扮演善知識的角色，用愛與包容接納所有走進環保站的有緣人，讓一生沈浸在酒精中的迷茫心靈，拂塵除垢，喚醒人人本具的清淨善性；讓一個快自我放棄的生命，感受到付出的價值，找回重生的機會與希望。

　　後來許聰敏進一步參與慈濟志工的培訓課程，並在圓緣時向大家分享：「雖然已戒了檳榔、菸、酒，但明白自己仍有習氣需改進，還要更努力才行。」今年初，他終於受證為「慈誠」隊員，祝福他莫忘初心，繼續在環保站付出，用自身的故事，影響更多人！

# 詹淳鈺

2015

照片最迷人的地方就是能永遠留住對象最好的一面。記得這一天上午，在慈濟關渡環保站與詹淳鈺初次見面，她毫無設防地以最開朗的笑容表示歡迎，在決定性的那一瞬間，我選擇按下相機的快門，將如此珍貴的一幕化為永恆，以示最好的回饋。

今年四十六歲的詹淳鈺，總是一臉笑開懷，很難想像她曾飽受躁鬱症所苦，長達二十多年。十九歲時，淳鈺是位銀行行員，常因帳務出錯需自掏腰包賠錢，覺得無法勝任工作，開始處於情緒不穩的狀態，從此青春年華蒙上一層厚重的霧霾。

當時除了服用藥物，還需往返醫院治療，仍不見病情好轉，看在母親廖水柳的眼裏，既心疼又不忍，八年前在求助無門的情況下，聽從慈濟志工的建議，開始帶淳鈺到環保站學做環保。在環保站志工們的鼓勵下，她感受到愛與尊重，終於重拾信心與笑容，環保成了最好的復健！

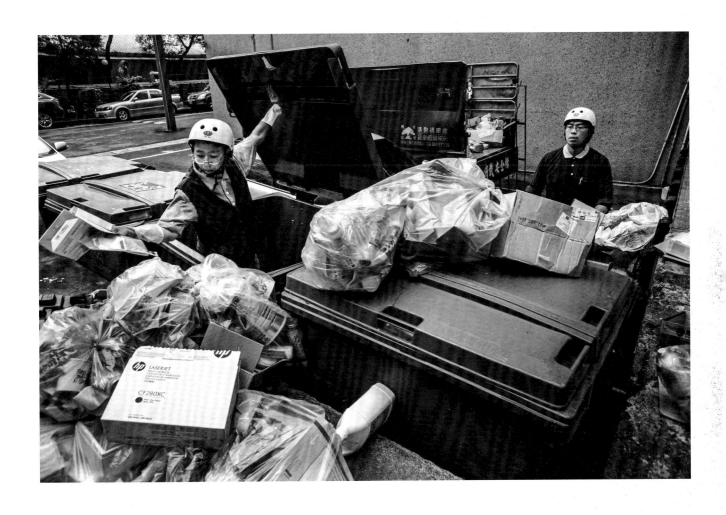

　　淳鈺的哥哥詹天樹在高中就學期間，亦因不堪壓力而引發躁鬱症；如今母親為了陪同照顧兩位兒女，每天清晨會帶著他們從陽明山半山腰的住家出發，搭公車下山，再轉乘捷運至關渡，然後步行到慈濟關渡環保站。

　　到達環保站後，淳鈺會主動為母親裝上一瓶熱開水，讓母親做環保時有水可喝，安頓好後才開始做自己的事。因環保站大多為年紀較長的志工，淳鈺就發心跟著開環保車的志工到處收取回收物，通常一收就是一整天，回收量大時，還會做到晚上八、九點才回到家。沒外出時，她也會留在環保站做資源分類。淳鈺手腳敏捷，力氣又大，做起事來效率好，現在可是許多人口中的「得力幫手」！

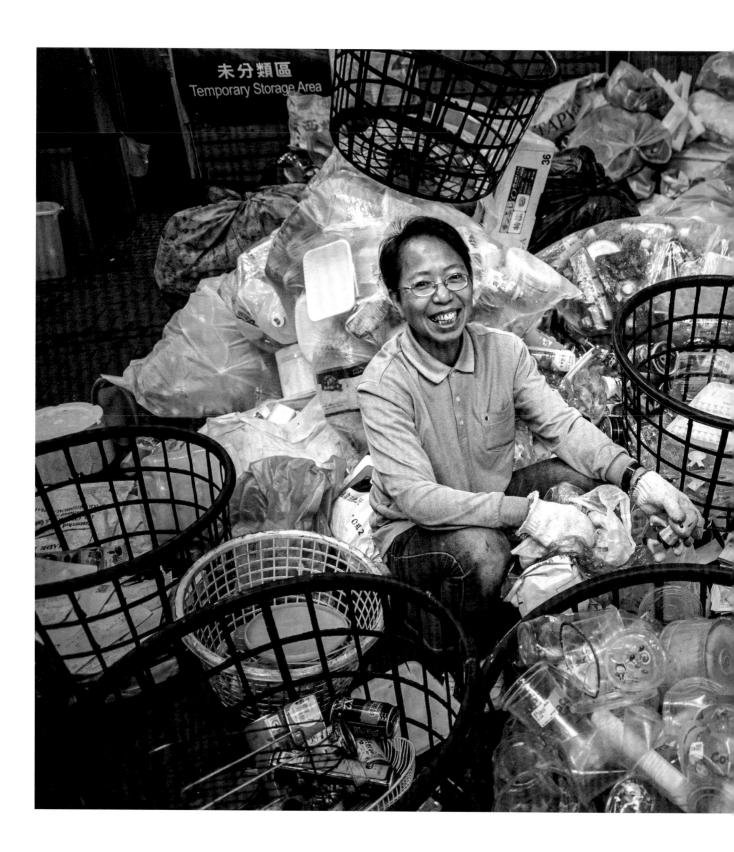

疼惜 CHERISH

　　有一次淳鈺在環保站聽到有人說：「證嚴上人要來關渡為環保志工授證。」單純的淳鈺以為要經過受證才能繼續做環保，因為這美麗的誤會，她更努力地做，不僅受證為環保志工，也變得更懂得與人互動相處。此外，淳鈺會隨身攜帶一張紙條，上面寫著：「遇到境界來時，先解決心情，再解決事情」，以此作為鼓勵自己的座右銘。看到淳鈺跨過生命的難關，時時拂拭心中的那面鏡子，勿使惹塵埃，正是我們學習的模範。

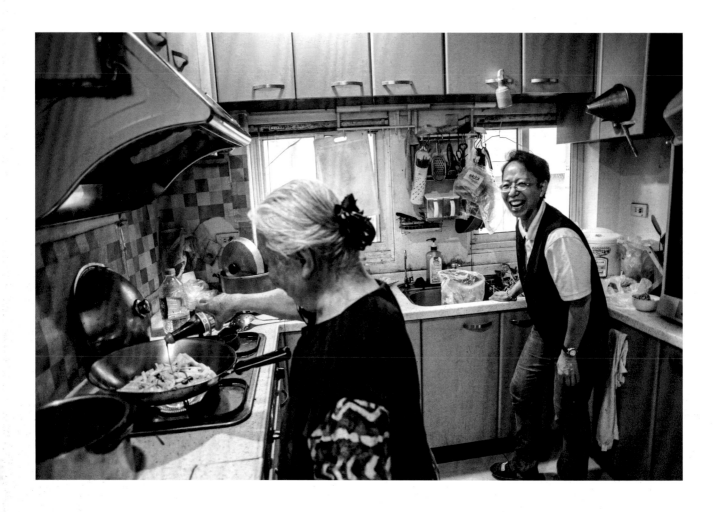

　　淳鈺有今天的轉變，真的要感恩母親的偉大與堅忍。母親年輕時為了養育五名子女，一肩擔起家計，為人清洗抽油煙機。自從孩子發病後，四處尋求治療的方法，有時碰到他人異樣眼光或指責，只能默默承受，甚至忽略自己腦部長腫瘤的不適。即使內心飽受煎熬，一路走來，毫無怨懟。詢問母親如何能不離不棄地陪伴與照顧，她微笑地說：「我就是每天期盼，相信孩子一天會比一天進步。」

　　母親節前一天，淳鈺準備在晚餐時做一道清爽的涼拌蔬果沙拉慰勞母親，雖是簡單的菜餚，卻是獻給母親最好的心意。淳鈺的孝心令母親相當感動，母親感言：「以前為了孩子而煩惱，現在回過頭來想，反而要感恩他們，因為他們，我才有因緣踏進慈濟。」現在一家人行善做環保，不僅保護大地，也守護心靈，這是母親一生中最幸福的時光。

　　證嚴法師慈示：「根本的善來自孝道。若要做到孝順，除了保持身體健康，也要心靈方向正確，自立自強，讓父母放心。」淳鈺最大的期許就是「能每天平安，因為平安才能繼續做，做一位能利他的人，過一個有價值的人生！」現在的淳鈺不僅懂得自愛，也學會愛人，並力行孝道報親恩。

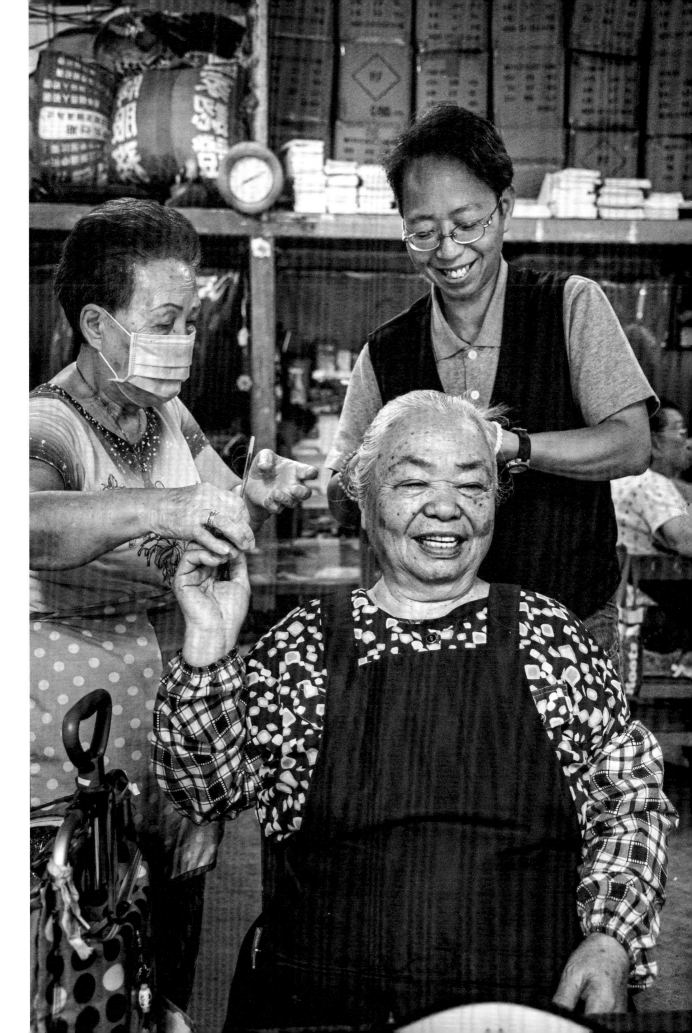

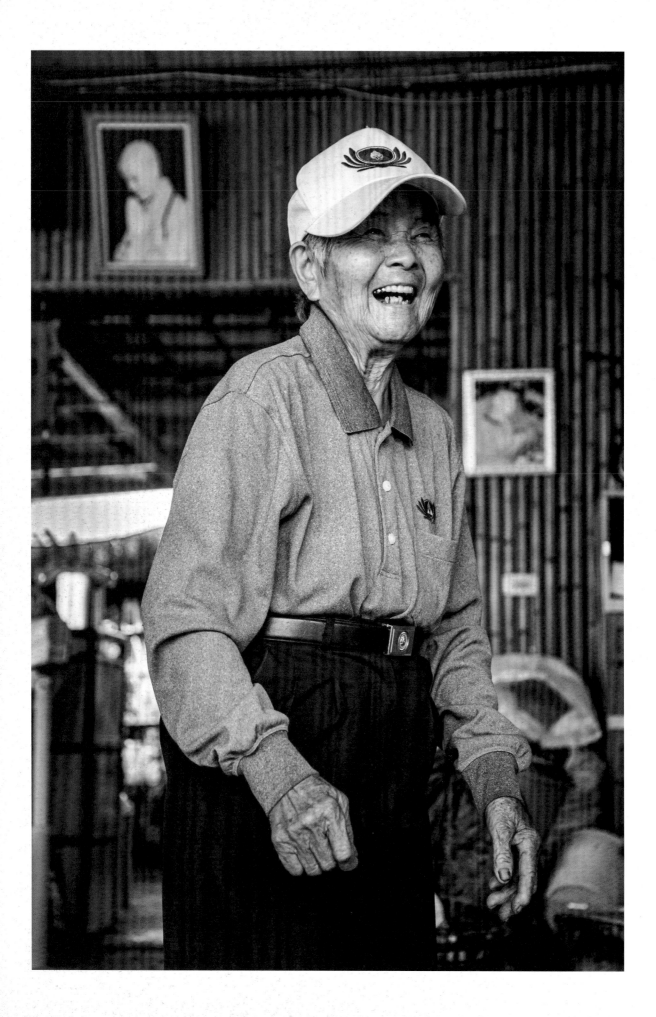

吳
玉
燕

2014

　　二〇一三年十月二十七日臺南區環保志工受證典禮中，一句「師父，我愛您！」大聲地劃破寂靜，令全場千人感動鼓掌。她是人稱「燕姑」的吳玉燕阿嬤，今年已八十六歲，不懂得修飾，只是用最真誠、直白的話語表達對證嚴法師的感恩。

　　初次拜訪阿嬤時，她老人家笑容滿面，早已親切地站在門口迎接我們。仔細一看，身材嬌小的阿嬤特地穿著環保志工制服，頭戴帽子，腰繫皮帶，顯得朝氣十足，此時站在證嚴法師法相前，更像一位純真的小學生。

　　然而阿嬤在六十五歲時曾為重度憂鬱症所苦，就醫長達三年，直到仁德區的慈濟志工邀約阿嬤協助回收紙箱、參與志工，才漸漸地在慈濟中找到一把開啟心門的鑰匙。「感恩有老師教，要不然我們只會憨憨地做，也不知道在造業。」活到老學到老，阿嬤的生命就在遇到證嚴法師後，學習感恩，學習懺悔！

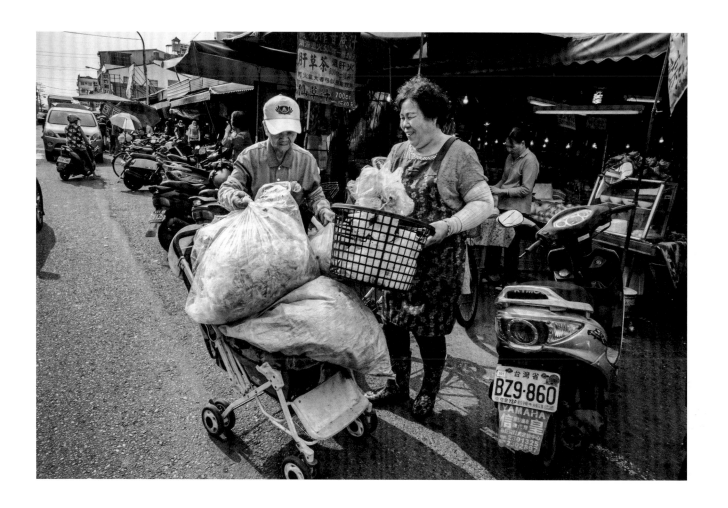

　　從未離開過故鄉的玉燕阿嬤，很感恩慈濟靜思堂就在住家附近，也讓阿嬤多了第二個家。她每天早上聽完證嚴法師開示後，便到大寮協助香積志工揀菜，也曾採收作物與大眾結緣。舉凡生活、香積、福田、親子成長班等功能，做事勤快的阿嬤總是來者不拒，歡喜承擔。

　　下午阿嬤會推著嬰兒車出門，乍看之下好像在顧孫，其實是要到鄰近的黃昏市場收取回收物及包裝水果的塑膠袋。接著送到環保站分類，狗狗一看到阿嬤就好像家人回來一般，前腳趴在阿嬤的背部撒嬌，像在為辛勞的阿嬤按摩。

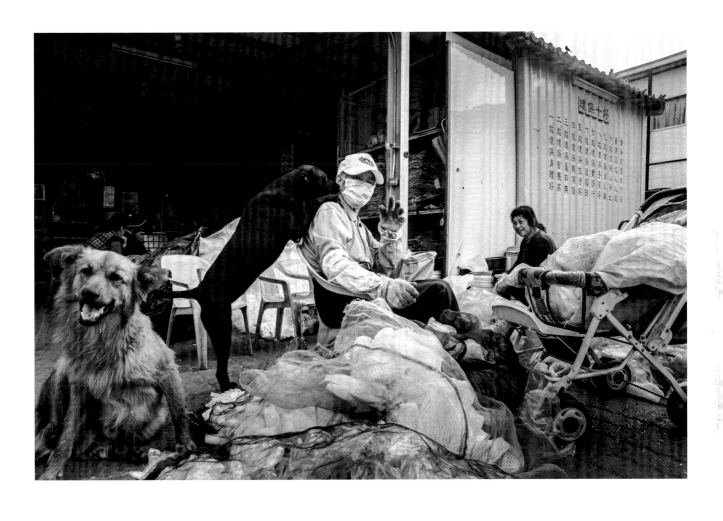

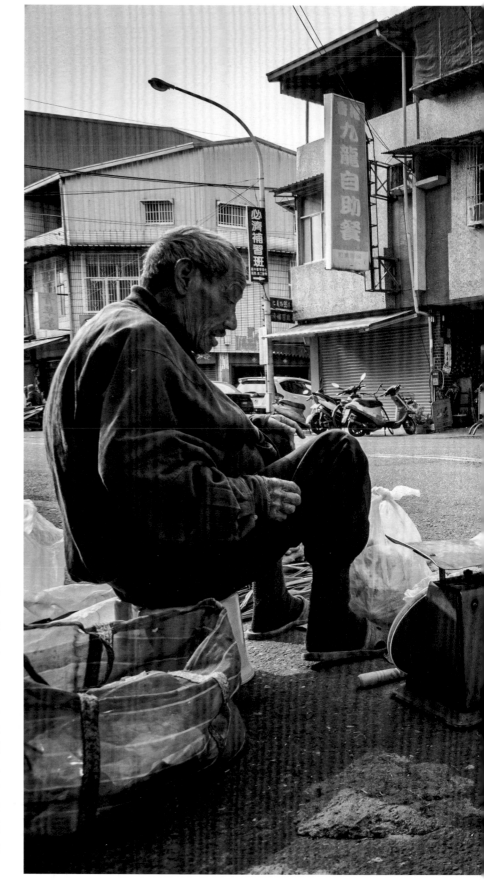

　　玉燕阿嬤的童年伴隨著二次大戰隆隆的空襲警報，六歲時母親因瘧疾病故，之後父親的腳被炸彈炸傷無法下田耕作，所以她對苦難人有著同理的悲憫與不捨。

　　與阿嬤交談，發現她開口閉口就是一句「阿彌陀佛」！因為她說每個人心中有一面鏡子，看不順眼起煩惱就是無明，所以要顧好這顆心。我想阿嬤就是用佛號守住自己的身口意。走入慈濟做起環保至今已近二十年，阿嬤有感地說：「如果有一天我回花蓮見到上人，我要跟上人說『呷卡老ㄟ』，呷老一點再救更多人。」

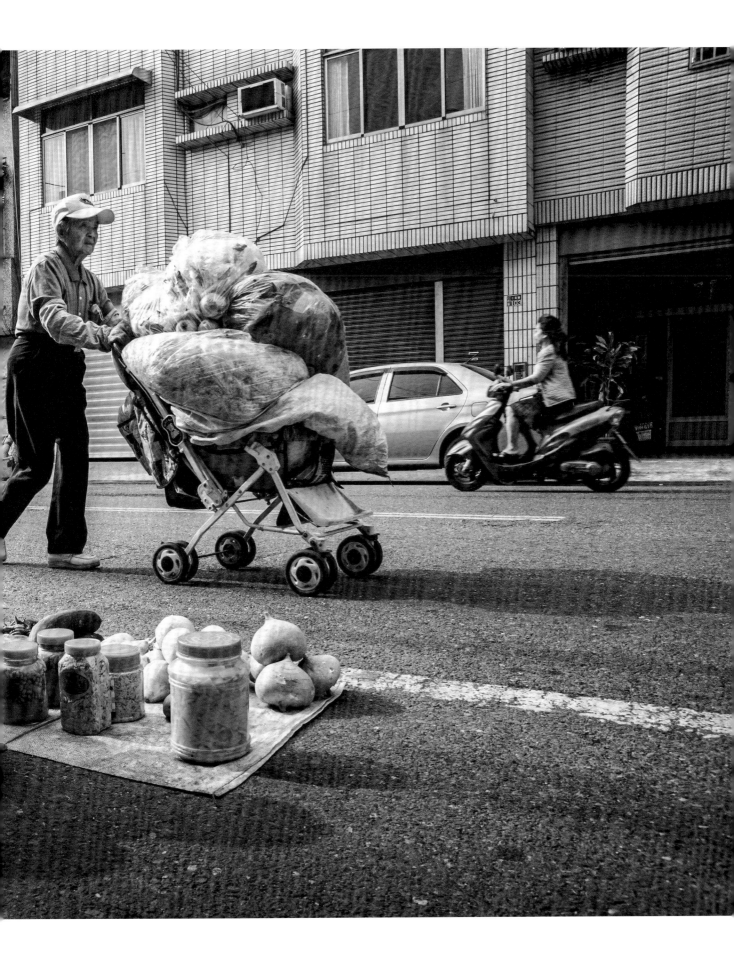

# 每年最期待的事

平時專注於資源回收的環保志工，多半心中都有著小小心願，那就是能親見證嚴法師一面。一向疼惜環保志工的法師，為感恩這群大地的菩薩，在每年慈濟「歲末祝福」期間，總會撥冗時間行腳到各地和志工們相見、說話。如此一來，證嚴法師的蒞臨，就成了環保志工每年最期待的事。

當年我們造訪陳器阿嬤，
她老人家歡喜地從衣櫥裏拿出慈濟環保志工服，
並說：「這是證嚴上人親手送給我們的，
我平時做環保捨不得穿，等上人來時再拿出來穿。」

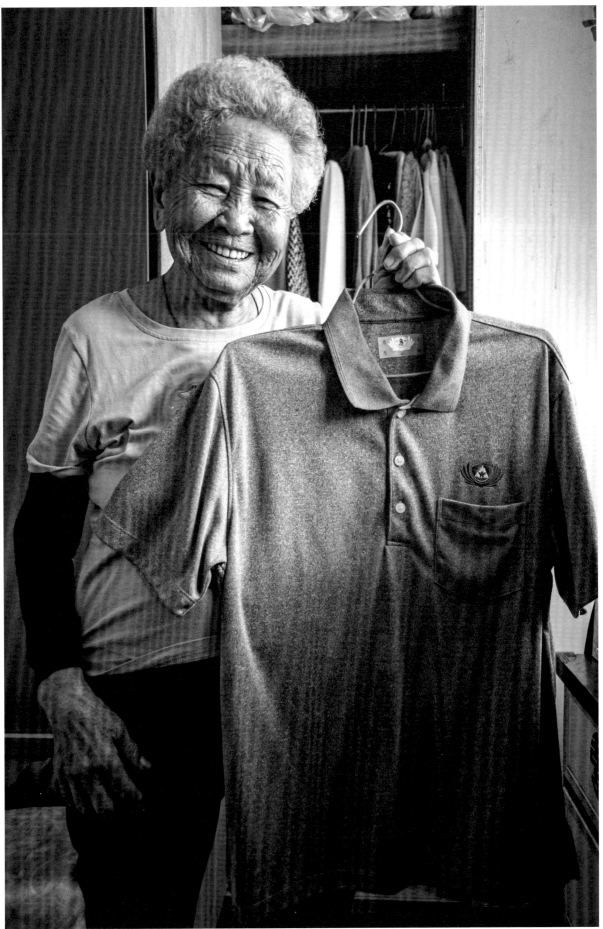

臺南白河, 2014

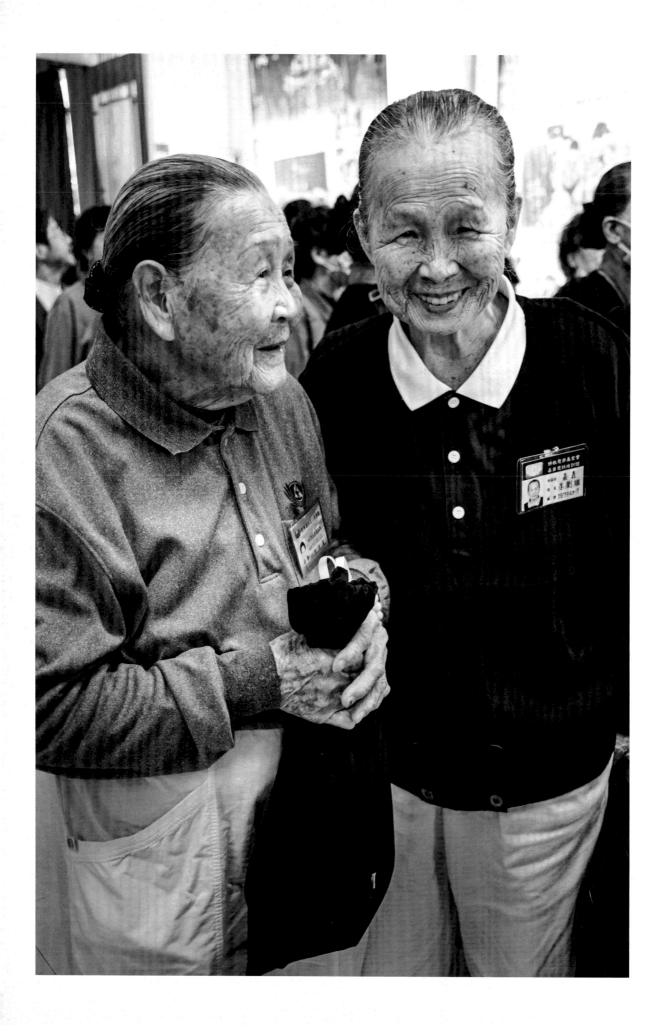

# 歲末祝福

## 2014

　　十二月十日一早抵達慈濟雲林聯絡處，現場已熱鬧滾滾。這天是大家期待的證嚴法師場次歲末祝福，志工們依序排班入場，準備迎接這一年一度的大事。

　　上午場的參加對象主要為環保志工。平時在環保站做環保的志工就像鄰居家的阿嬤，頭髮或散或綁，身穿花布衣素色褲，戴著袖套與口罩。如今大家換上統一的制服，梳著整齊的頭髮，盤起髮髻，像是要參加一場重要的盛會，格外慎重。

　　其中有一對老人家，在行進中的人群裏，好像一幕慢動作的畫面，步履緩緩地走來，特別引起我的注意。身著藍天白雲的李劉識阿嬤，細心地攙扶著比自己年長的陳李甚阿嬤，面容慈藹，欣喜之情全寫在臉上。劉識阿嬤說：「老菩薩今年已九十二歲了，是我帶出來做環保的喔！而我八十四歲，明天也要給師父受證了。」兩位老人家不但沒有因年紀大而停歇腳步，反而把握時光積極投入，真是令人讚歎！

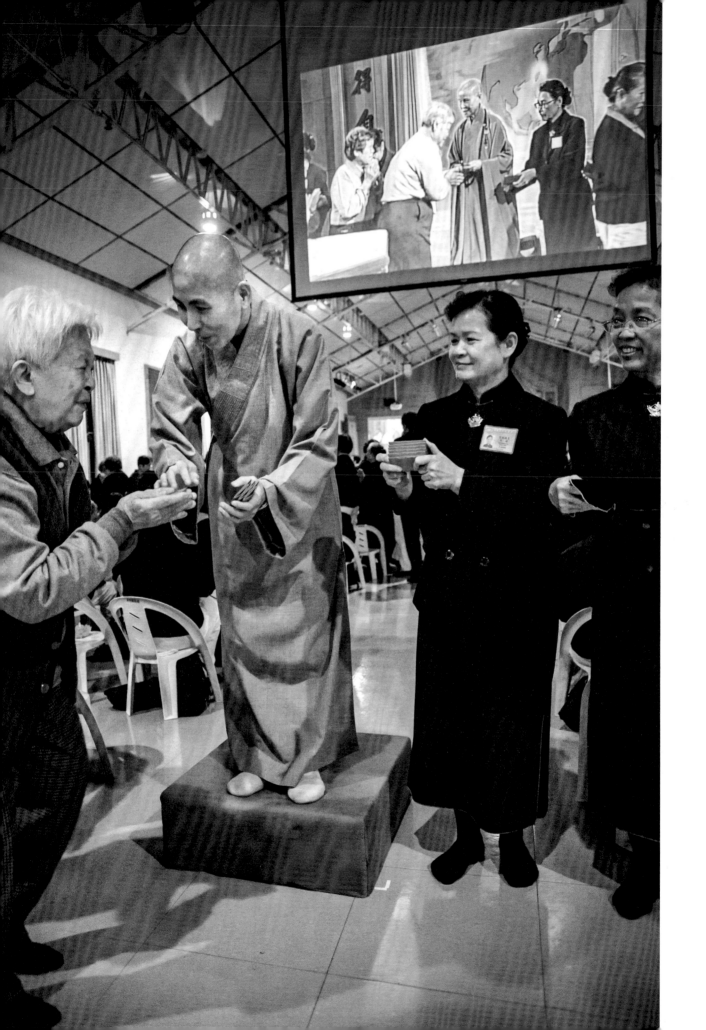

　　同一個時刻，有三位志工一塊走來，我直説：「你們感情很好，肯定是同區的環保菩薩！」右邊的莊顏瓶阿嬤牽著左邊的李蔡樹葉阿嬤，回答：「她的腰不好，行動比較不方便，所以我要把她牽好。」而後方頭髮最白，也是三位中最年長的蔡淑媛阿嬤就像個守護者。環保志工不只惜物也惜人，我在他們身上感受到人與人之間的一分情誼，正如證嚴法師期許人人，要把誠正信實放在心靈上，融入日常生活中，一切都要以誠之情誼來面對，自然也就會有祥兆。

　　對於環保志工而言，可説沒有什麼比做環保更要緊的，但他們今天無論如何也要公休一天，目的就是為了來見法師一面，領福慧紅包。

　　紅包看起來精緻小巧，累積起來卻是法師對弟子無限的感恩與祝福，正透過靜思精舍常住師父親手致贈。環保志工平常所付出的愛，匯集起來護持大愛臺，再讓大愛電視臺傳播正能量，不僅使全球的人看到臺灣有這麼多愛地球的菩薩，還能學習如何做環保，這就是善的無限循環，愛的無限延伸。

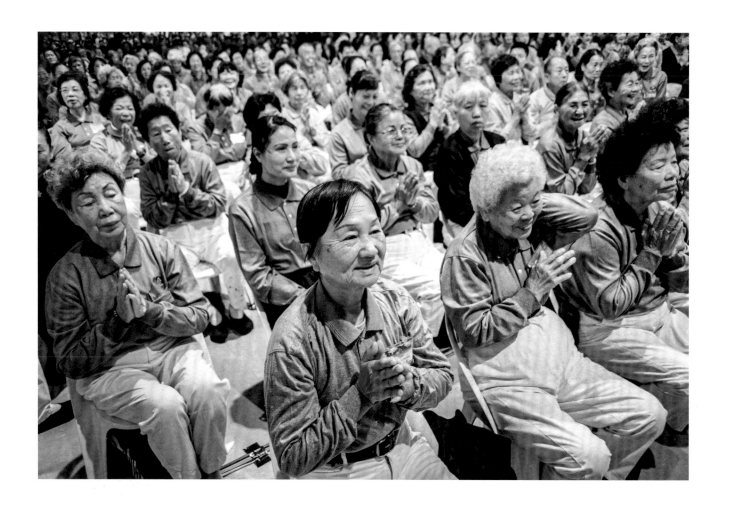

不管在哪個地區，環保志工怎麼看怎麼可愛，各個像小孩子一樣，東張西望，引頸期盼，彷彿只要見到證嚴法師一切就滿足了。歲末祝福還沒開始前，這群環保志工老早已乖乖地就定位，他們知道，愈早來就可以坐愈前面，看法師也愈清楚。

法師再怎麼公事繁忙，都會固定收看「草根菩提」節目，現場就好像每一位草根菩提主角從螢光幕走到眼前。環保志工多半上了年紀，他們可能不識字，也不懂經文涵義，但今天為了呈現最整齊的法海，各個努力跟著舞臺上的演繹人員比手畫腳，把握最後幾分鐘，只希望能呈現出最好的一面給法師看。

這群最愛大地的環保志工，就是這麼單純不懂修飾，擁有一分清淨心和草根的韌性，不會計較與比較，一心做法師想做的事，走法師想走的路，自然也就成為法師的貼心好弟子。難怪法師常說：「你們就是師父最愛的環保菩薩！」

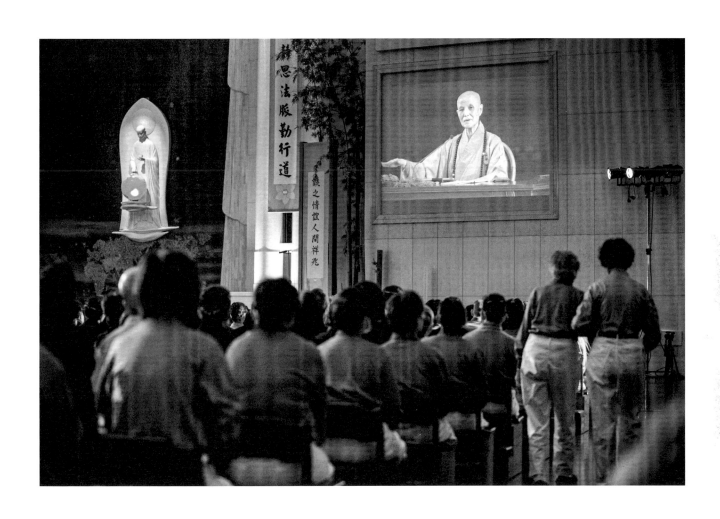

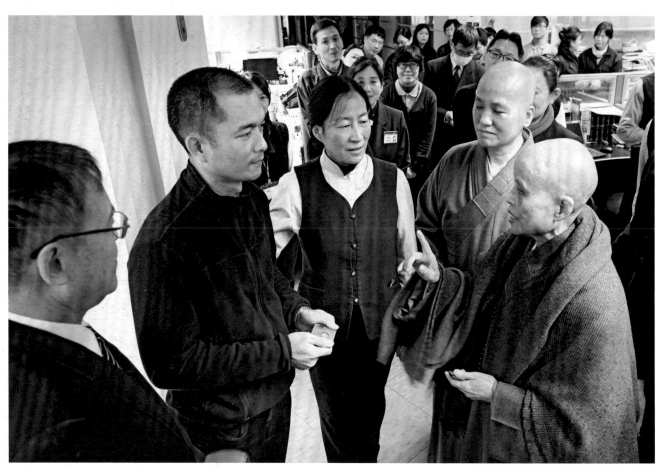

關渡慈濟人文志業中心，攝影 / 蕭耀華，2018

# 好好疼惜環保菩薩

　　每回看著環保志工的照片，寫出每一篇故事時，都會讓我再感動一遍。以前總會想，自己是何其有幸能為證嚴法師所疼愛的環保志工留足跡。在記錄的同時，看到環境的變化，以及許多環保志工隨著年齡增長也逐漸老化，更覺得這項任務是一分責任，是自己應該做的事。

　　回想起今年初一月十一日下午，我在關渡慈濟人文志業中心領到證嚴法師親手結緣的福慧紅包，就在雙手恭敬領受的同時，法師突然語重心長看著我說：「你要替我好好疼惜環保菩薩！」那瞬間，我看見老人家期盼的眼神，也明白這是我要做的事，除了答應之外，我沒有第二句話。雖然與法師互動僅短短兩分鐘不到，我卻感受到心願的交付。從此之後，我更加堅定這條路要恆持不懈，在面對環保志工時，除了應有的感恩心，更要以法師的愛心來疼惜他們才行！

2018 年 3 月 8 日 22：49

# 不忍看見的風景

透過記錄的因緣，讓我們有機會跟隨環保志工的腳步，進而更親近自己的土地，同時，我們也深切地感受到大自然的哀號，不管是山林還是海洋，甚至我們的生活周遭，仍有太多地方都存在著汙染痕跡，而這些傷口與痛處，就等著更多有志之士一起為它撫平與復育。

# 烏來

2015

烏來位於臺北盆地南緣地勢較高之處，內有南勢溪與桶後溪相匯，全境屬於雪山山脈帶的變質岩區，孕育出林木、溪谷、瀑布、溫泉等豐富的自然景觀。大家只知道烏來的觀光熱點，殊不知這裏還有一群默默做環保的志工。

這日我們隨著環保志工徐雪英來到烏來瀑布的定點收取回收物，只見瀑布從山壁傾瀉而出，聲如雷轟隆隆，激起陣陣白色水花。它的左側卻像是被拔光了毛髮的裸露邊坡，斷木殘根標記著蘇迪勒風災過後的驚險瞬間，一旁遊客爭相與瀑布拍照合影，不曉得有多少人注意到旁邊的土石黃泥，在我看來卻像山林的兩行淚，靜靜地訴說山河變色之痛。

這一切看在投入環保二十多年的徐雪英眼裏，感慨良多，她說：「過去好山好水的年代已經走樣了。以前我們做環保的時候，前有瀑布欣賞，後有櫻花相伴，真的好美！可惜這些景象都看不見了，真的很心痛！」這番話無奈地道出了烏來的今昔之變。

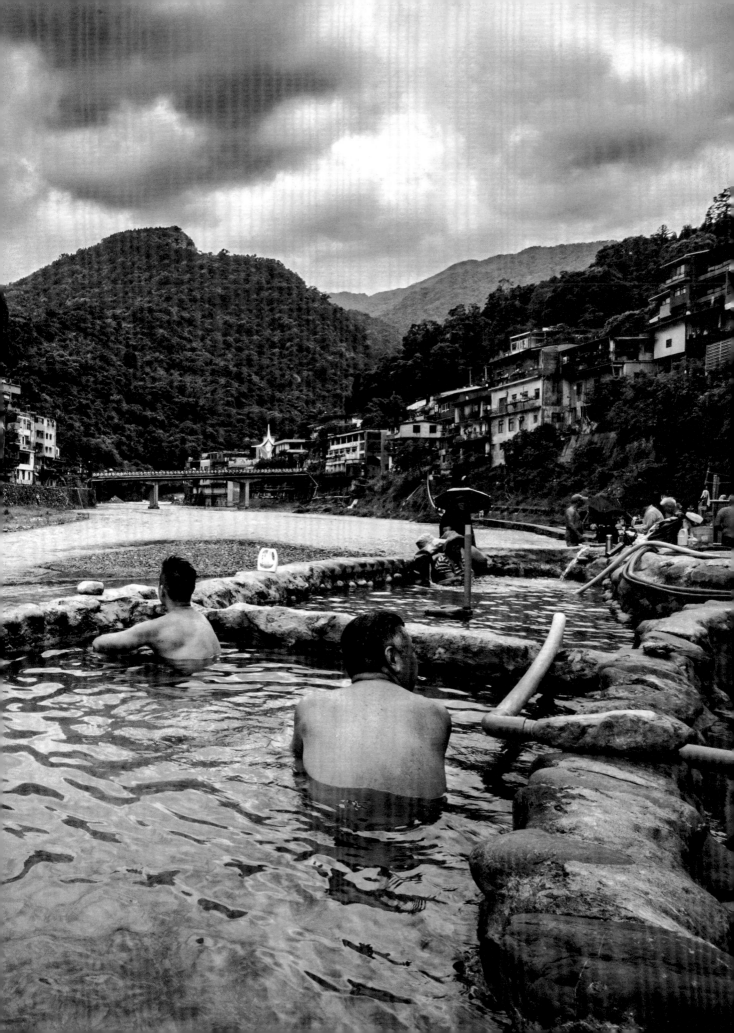

古有蘭亭雅集，曲水流觴；今有烏來浴池，閒話家常。實際來到攬勝橋下的露天公共浴池，一旁的泡腳池中有著老翁時而唱著臺日語經典老歌，時而吹著口琴、拍打節奏；另一旁的浴池，大夥望著眼前的溪流山色，訴說著溫泉減緩痠痛的療效，其中一位先生有感而發地說：「十五年前我因身體欠安來此，當時還可以看見烏來山林的原貌，感受到大自然流動的能量，我的身體彷彿是這片山林救的；但這幾年來烏來不斷的開發，山林默默在承受壓力，從不出聲，直到風災來臨，我感受到這片山林的哀號，山林也會累！」

　　這番話令聽者不勝唏噓，眼前的確可見溫泉旅店依山林立，溫泉管線盤根錯節，灰色的水泥建築在碧綠溪水中顯得格格不入。我們觀察到，會到露天浴池的多半是上了年紀的人，他們不是來此消費，泡湯對他們來說是一種人與人、人與自然之間的情感連結，大自然給予他們身體安康的療效，他們抱以感恩珍惜的心來禮讚。

　　山林溪水本來就無償供人類休憩賞玩，沒有有效期限，也沒有劃分界線，卻因人類的貪婪與破壞，早已不堪負荷。我們是否可以進一步思考，身體需要放鬆休息，而眼前的整片山林河川，是否也需要休息的時間與空間呢？

　　為了維護環境整潔，烏來區的環保志工，會不定期前往各個景點向遊客宣導回收分類及垃圾不落地的觀念。在志工們的努力下，烏來區從原本只有幾位志工在住家附近撿拾回收物的形態，直至今日，近二十年的時間，整個烏來區已有將近二十五個慈濟回收點，其中包括烏來瀑布、烏來老街、雲仙樂園、紅河谷等幾個著名景點。

　　不僅每個定點有環保志工做定期回收及資源分類，還有溫泉業者願意挪出自家空間成為附近的回收定點，甚至連山區部落的原住民也號召響應。

　　二〇一五年的蘇迪勒風災重創烏來，慈濟志工動員上萬人次協助清掃家園，鏟除淤泥，這分關懷之情使得當地居民體認到敬天愛地、和諧互助的重要，更有不少人願意從日常生活力行環保。看到整個烏來區各個角落都有環保志工守護著，徐雪英欣慰地表示：「當年在烏來區的環保種子，如今都已發芽，而且又拓展更多新種子了。」

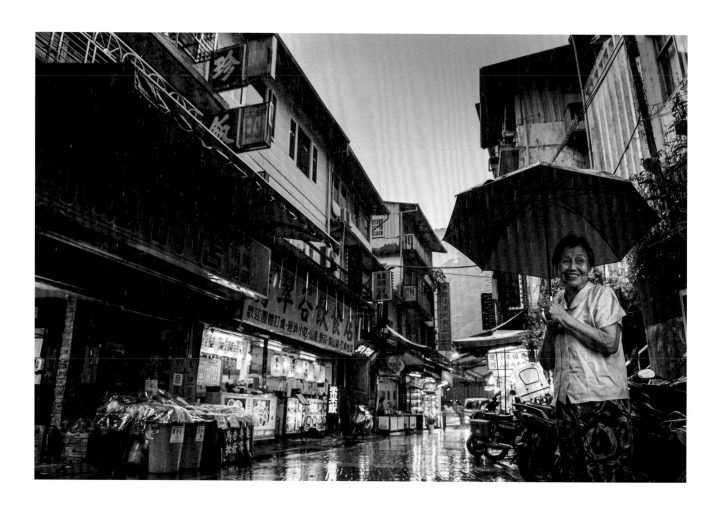

在烏來老街裏有一位人稱「簡媽媽」——簡郭銀妹老菩薩，今年已八十三歲，是當區第一位環保志工。簡媽媽原是開餐廳，早年為家庭生計相當忙碌，退休後在警察局烏來分駐所當義工，協助指揮交通。此外，她體恤警察為鄉親付出的辛勞，卻三餐不定時，便發揮自己的廚藝，為員警準備餐點。

簡媽媽的熱心不僅表現在對人的關懷，也展現在對環境的關注。她深知遊客為當地帶來生意興隆，也帶來垃圾汙染，有得必有失，所以她以身作則在老街上撿拾回收物，並帶動許多店家一起響應。簡媽媽就推著一臺小推車，一趟又一趟地往返店家，將回收物運到環保定點，但這樣的景象，隨著簡媽媽近年來手腳退化而成為歷史。想起當年回收的情景，她不禁感嘆：「十幾年來，老街上的遊客量依舊，回收量卻未減少，然而自己年紀愈來愈大，現在只能靠大家主動將回收物拿到分駐所旁的定點置放，再由環保車來載了。」

話雖如此，但簡媽媽並未放棄做環保的心念，仍是感恩自己很有福報能為大地付出，並樂觀期許有熱心人士的出現，繼續為烏來的環保回收接力。

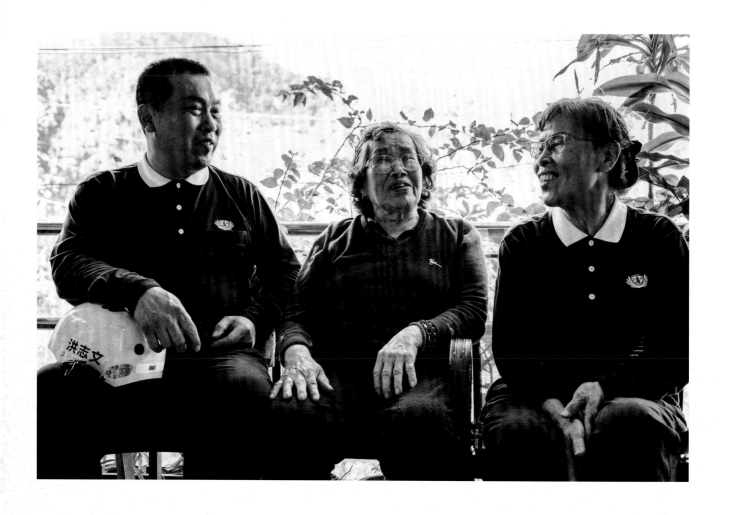

　　今年八十二歲的許金蓮阿嬤，是烏來紅河谷的在地環保志工，做環保近二十年歲月。這一日難得與坐在兩旁的徐雪英和洪志文齊聚，聊起環保事，金蓮阿嬤回憶起往年做環保的情景：「每到假日就可能湧入上千名遊客前往溯溪或烤肉，人潮離去時就會留下大量垃圾，我時常提著大袋子徒步走到溪流底下撿拾，撿拾最多的就是烤肉架與飲料瓶，我光是撿這裏的回收物，一個星期就有一臺三噸半貨車的量。」

　　遊客的短暫停留，充其量只不過是大地的過客，卻在歡愉宴遊之後留下無人收拾的殘局，只有真心愛護這片山林的環保志工，才會將山林當成自己的身體，疼惜山林如疼惜自己。在烏來區還有十來位像金蓮阿嬤那樣的環保志工，將愛惜大地視為自己的責任，這分可貴的精神還真值得大家學習與效法。

　　風災後，紅河谷上醒目的紅色加九寮大橋依然矗立，然而底下的溪谷已被大量土石泥沙淤積，金蓮阿嬤眼中美好的家園不在，卻因禍得福讓山林有休養生息的機會。期盼人人尊重自然，降低欲念，能讓金蓮阿嬤早日見到紅河谷恢復溪水潺潺、綠樹成蔭的盎然生機！

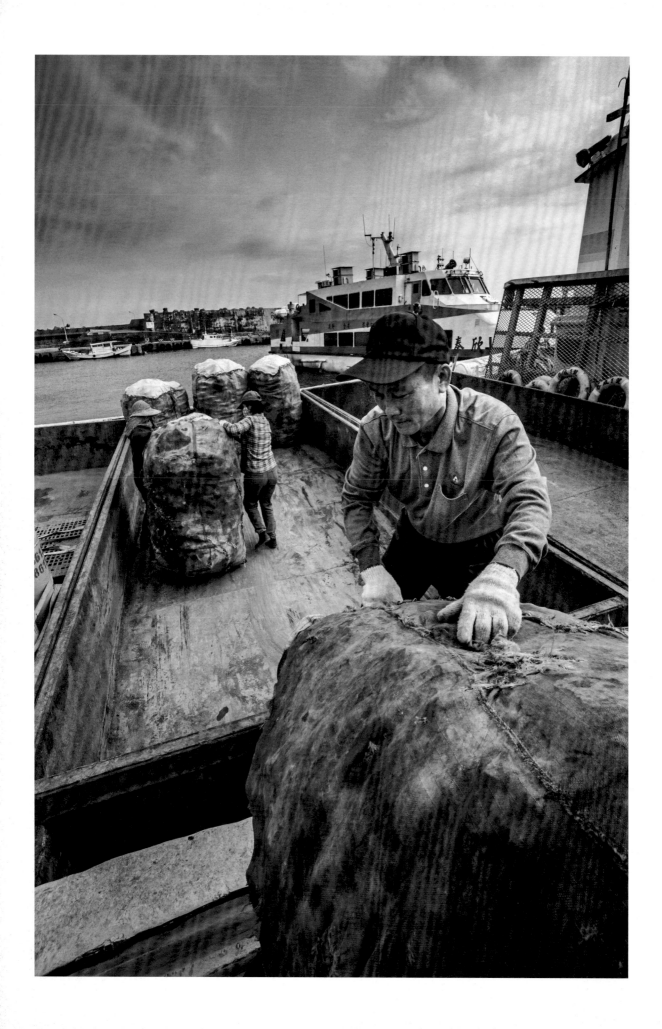

# 小琉球

2017

　　「東琉線」的船班不斷往返白沙尾觀光漁港,來自臺灣本島、世界各地的遊客迫不及待踏上小琉球,想一覽島上明媚的風光與豐富的生態;同一時間,在東南方的大福漁港,有一群人忙著將資源回收物搬上貨船,眼前一袋袋的太空包正是遊客及居民丟棄的回收物。

　　小琉球的垃圾需仰賴船隻運送至屏東縣東港處理,因船運的容量有限且成本高,平時就堆放在島內。身為在地子民的環保志工,肩負起守護環境的使命,在民眾普遍將回收物視為垃圾的觀念下,就由環保志工撿拾分類並裝袋,彌補了當地清潔隊不足的人力,成為最佳的後盾,如此深耕長達二十年之久。

　　其實小琉球的慈濟環保志工人數不多,約有二十幾位協助資源回收分類,但是每日就有成千上萬的遊客湧入小島,能收的回收量相當有限,發展觀光產業後對當地帶來的環境衝擊與生態影響,他們看得最清楚、感受最深刻。

疼惜 CHERISH

　　位在臺灣本島西南方外海的琉球嶼，全島為珊瑚礁岩，因不受東北季風影響，海水平均溫度約攝氏二十五度，得天獨厚的自然環境，孕育出豐富的海洋生態。遊客可以坐在珊瑚礁岸邊，聆聽海浪拍打的聲音，欣賞海水共長天一色；或是換上裝備下水浮潛，與綠蠵龜游泳不是美麗的傳說，而是真實的體驗。

　　近年來小琉球已成為度假天堂的代名詞，在政府的產業帶動下，小琉球從一個靜謐的漁村成功發展觀光業，為了接待龐大人潮，當地居民紛紛改建民宿，也吸引許多青年返鄉就業。

　　根據「大鵬灣國家風景區行政資訊網」的統計，二〇一六年小琉球的觀光人次已高達四十多萬，如此爆炸性的人潮，瞬間湧入人口約一萬多人、面積僅六點八平方公里的小島，後續衍生的垃圾、機車噪音、空汙、廢水汙染等問題卻沒有相應的配套措施。與人潮商機並存的生態危機，是多年懸而未解的問題，當地居民笑說：「過去的琉球有三多：校長多、船長多、廟宇多；現在的琉球則是遊客多、機車多、垃圾多。」

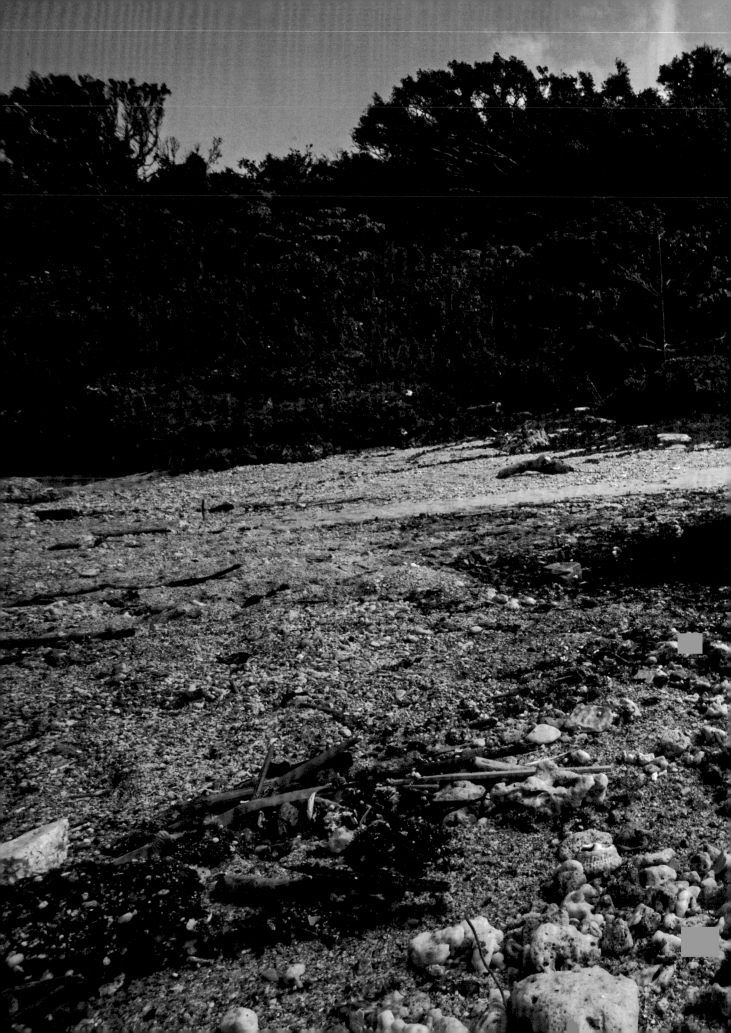

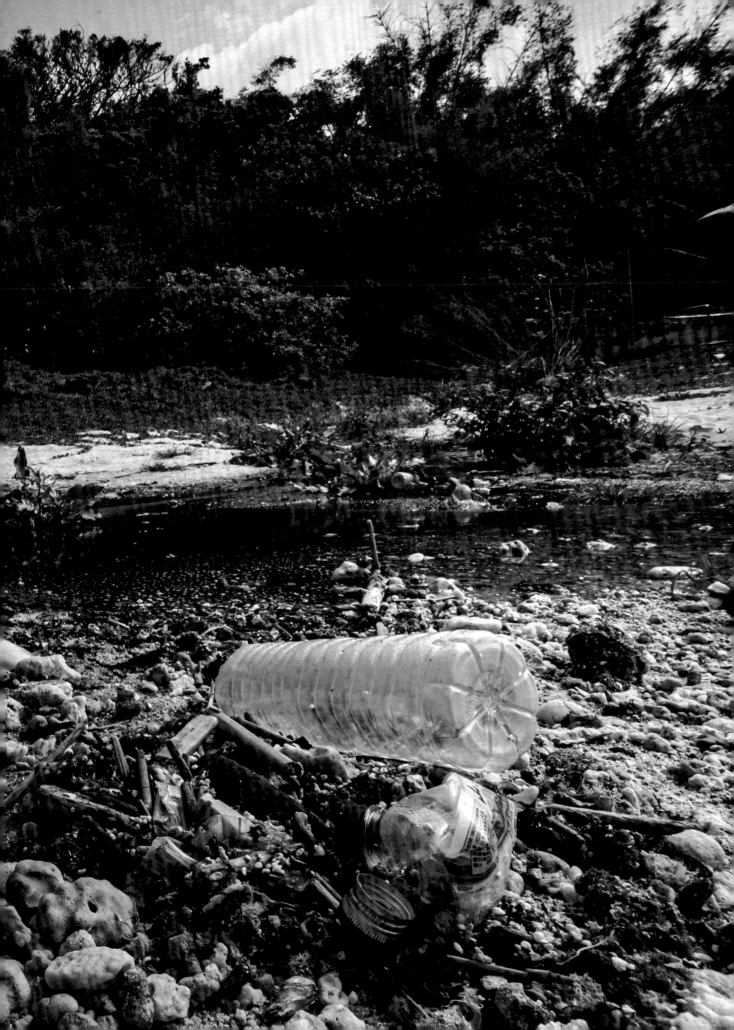

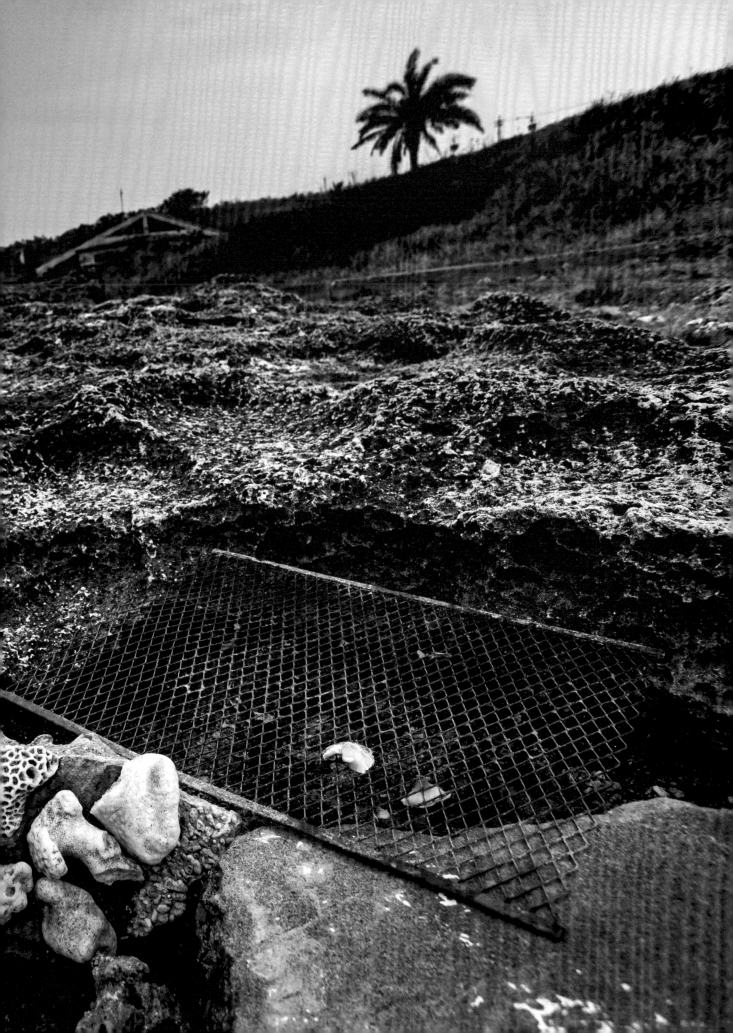

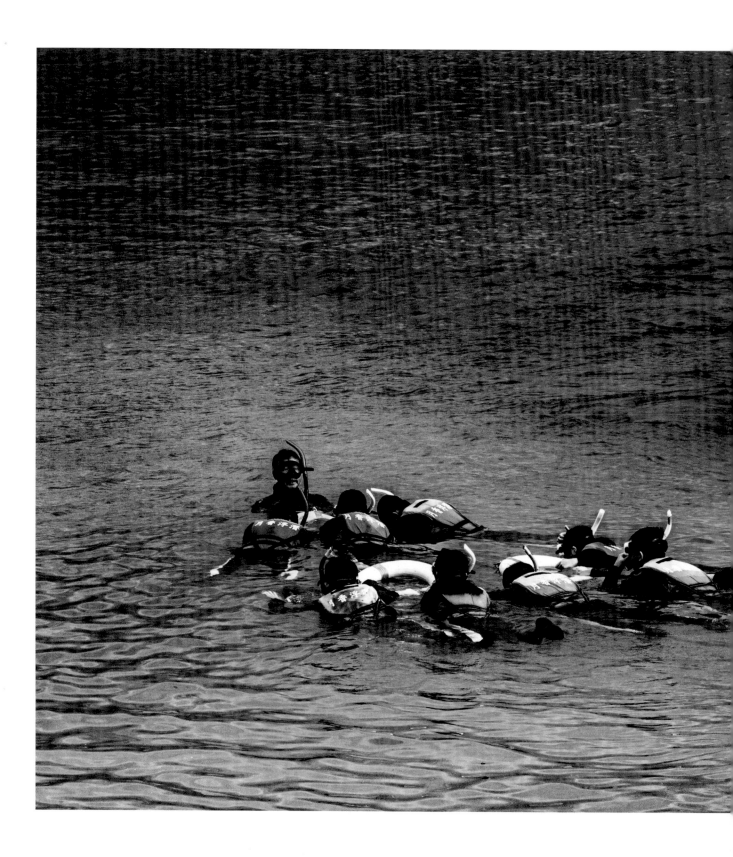

疼惜 CHERISH

　　「浮潛」是小琉球最具特色的水上活動之一，遊客藉由教練帶領，浮在水面上一窺海底世界的美麗，觀賞色彩斑斕的海洋生物及珊瑚礁。這裏是最自然的生態教室，因此每到假期，海岸邊必定擠滿人潮！

　　大多數人可能覺得只是觀賞而已，不會造成什麼影響，但是換個角度思考，如果是我們的家園，原本過著平靜自在的生活，卻每天受到外來不速之客的驚擾，隨時處在擔憂又緊張的時刻，我們將作何感想？

　　當地的居民表示，雖然目前海底依舊可看到許多魚類遨遊，但是海底生物的多樣性已經減少甚至消失，連珊瑚礁的覆蓋率也逐年下降，這消息無疑令所有喜愛海洋生態的人們感到心痛。正因為海洋世界的美，吸引人們的親近，但是過多人潮靠近、逼近反而危及海底生物的生存。若是我們能停下腳步，尊重生物的生存空間與距離，可遠觀而不可褻玩焉，海洋生物才能生生不息展現世人眼前！

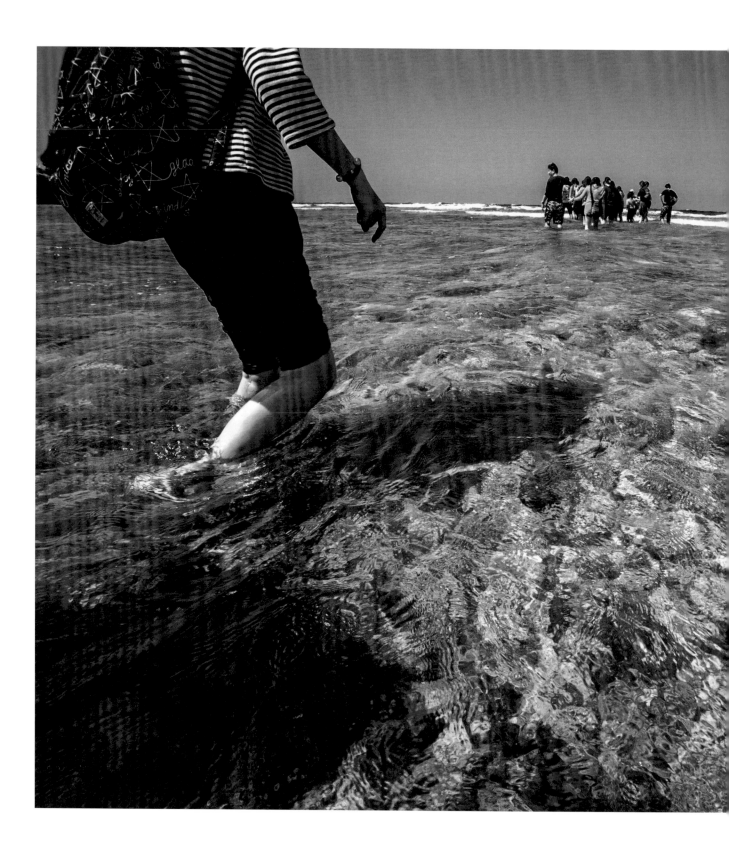

　　「潮間帶」是小琉球高人氣的地方，介於潮線高和低之間的區域，當潮水退時，常見許多生物停留在上面，例如海膽、海參、蟹類等物種，具有豐富的生態樣貌；許多民宿業者身兼導覽解說員，帶著一批又一批的遊客進入體驗。但是當愈來愈多人進入，過度的踩踏，造成許多海膽或蟹類等生物被踩死，直接或間接導致潮間帶的生物縮減，甚至消失。

　　為了讓潮間帶生物有休養復育的時間，每年十二月到三月底期間是小琉球觀光的淡季，這段期間會禁止遊客進入潮間帶，直到四月初再開放。但是當地人都很清楚，四個月的時間根本來不及生物復原，卻也只能無奈看待。

　　雖然潮間帶有復育期，但也不等於解禁後就能盡情踩踏，或許我們該思考的是如何做到相互共存的觀念，人應尊重大自然間的生物，別因為一時的好奇隨意抓取生物，甚至攜帶出去，其實牠們最需要的是長養生息，而不是短暫的復育期。

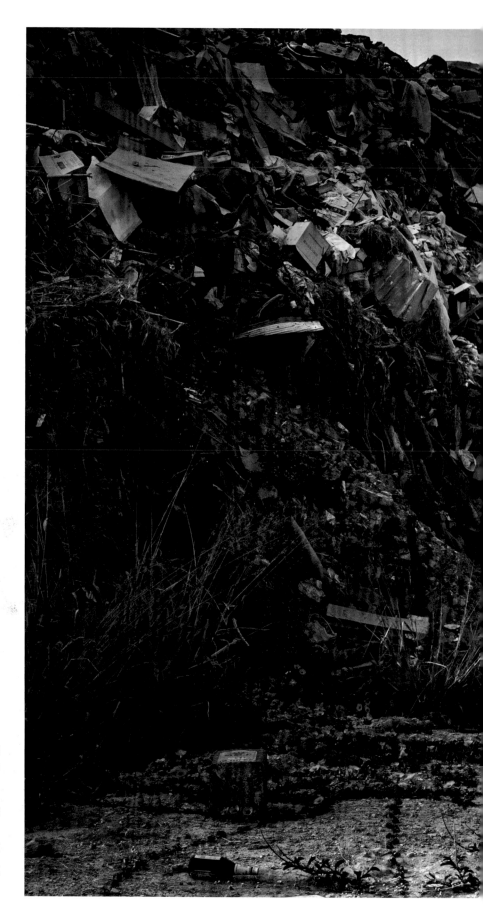

居民表示，眼前邊坡是裸露的泥岩，底下原是塊天然的溼地，曾有魚類優游其中，後來成了棄土場，隨處可見大型家具、鐵皮建材、船具廢料等，還有民眾貪圖便利將自家垃圾、廚餘丟棄於此，空氣中不時散發著臭味，不知情的人看了還以為是一座垃圾掩埋場。

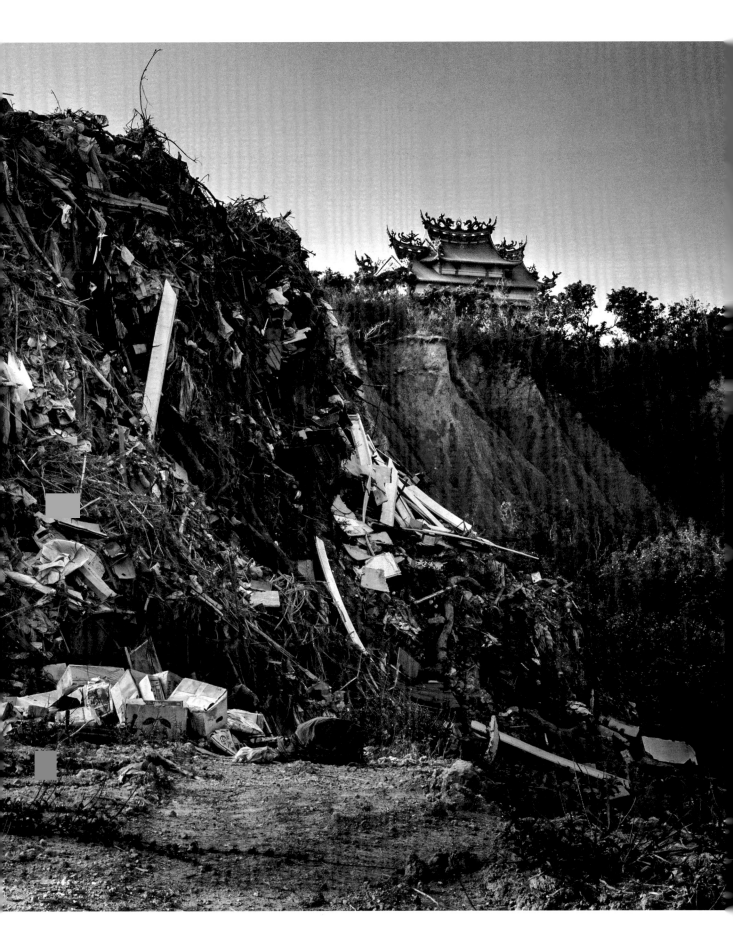

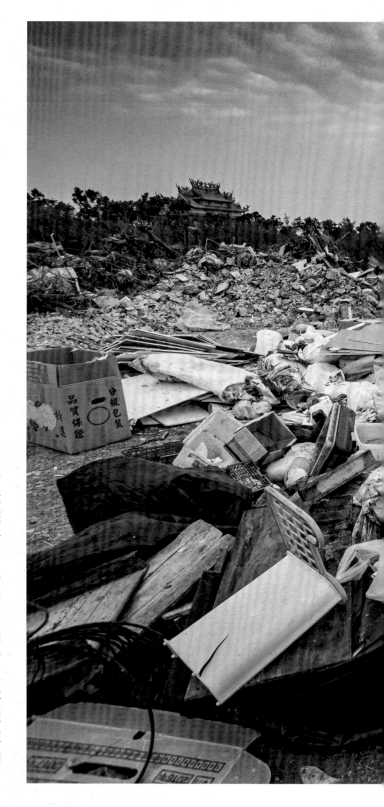

　　小琉球島內原有焚化爐，過去因島內垃圾不足、機器運轉及人力成本過高，再加上海風鏽蝕，使得多項設備損毀，因此停用十多年。島內的垃圾未曾因焚化爐的停擺而停止製造，近年來又因觀光發展，旅遊旺季的垃圾量是平日的兩倍，這些垃圾每年得花近千萬元，船運到屏東崁頂焚化爐處理。

　　離焚化爐不遠的棄土場，則是環保志工李洪金善每天必來報到的地方。六十幾歲的她，每隔一段時間就看到推土機將成堆的垃圾往底下掩埋，二十年來山谷就不斷被填滿。或許在李洪金善有生之年，看不到棄土場變回昔日的溼地，但是她也不願後代的子孫看到垃圾山的景象。

　　李洪金善雖然對現代人消費即浪費的行為感到不解，但仍忍著現場不時飄來的腐臭味，繼續從垃圾堆中挑出回收物，帶回去分類，企圖減少垃圾量，這種愚公移山的精神在他人眼裏是可笑的行徑，卻令我們肅然起敬，十分感動！

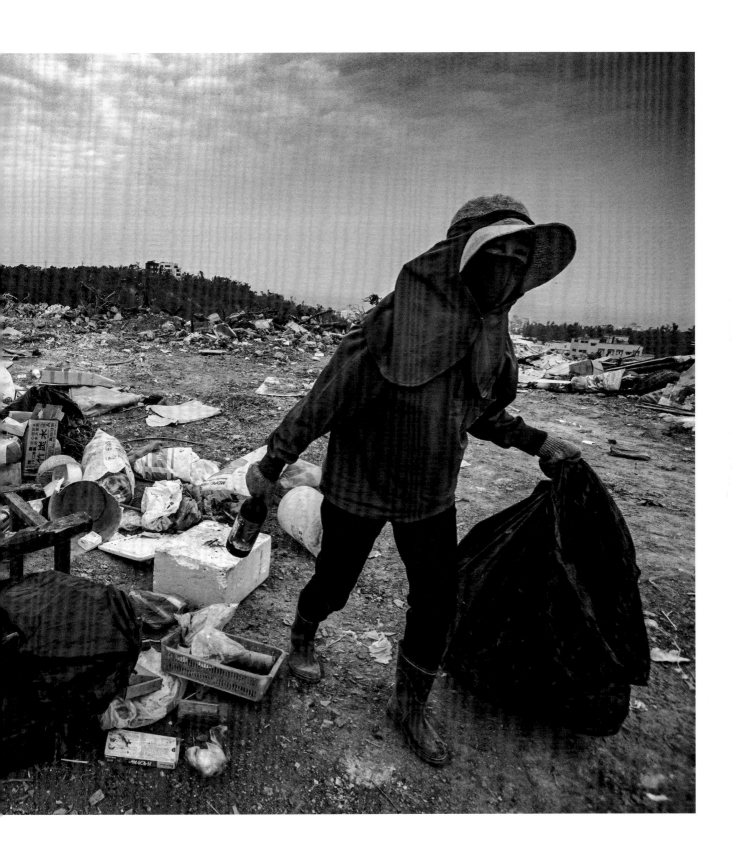

　　投入環保已二十年的陳壽山，是小琉球環保的重要推手，曾以捕魚為業的他，如今是守護海洋與土地的環保志工。這日，陳壽山開著當初發心購買的環保車，載著我們沿途載取定點的回收物，隨著環保車行進，他望著窗外景致，不禁感嘆地向我們訴說了近幾年在小琉球做環保的艱辛之處。

　　過去小琉球的環保需靠當地居民投入幫忙，才能有效處理龐大的回收量，但自從觀光愈來愈盛行，許多居民為了生活經濟，紛紛投入經營民宿、浮潛或賣麻花捲等工作；此時遊客與回收量大幅增加，可協助的志工人力卻銳減，可想而知陳壽山肩上的環保責任更加沈重，但是他沒有因此而中止環保回收工作。即使有時只剩自己一個人，他仍會想辦法完成資源回收的任務。因為陳壽山明白，如果連他都放棄做環保的話，就等於眼睜睜棄守自己的家園。

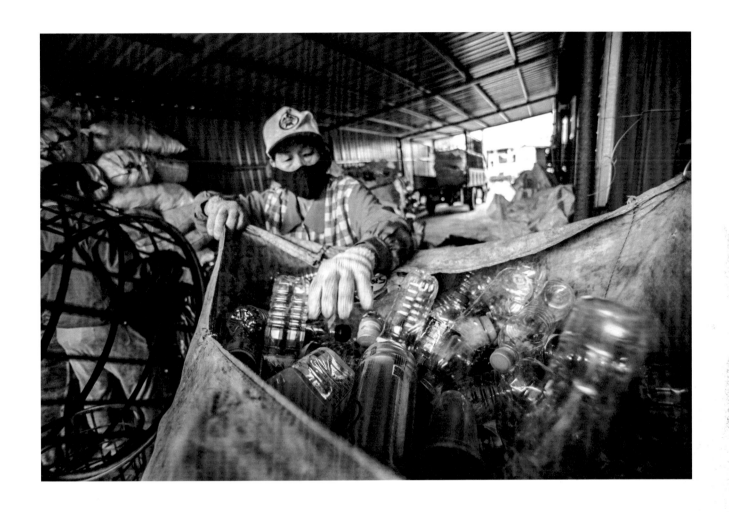

　　小琉球的回收物來源，除了環保志工利用時間到處撿拾之外，大部分還是得靠有心人士收集，比如民宿業者或店家願意保留店內的回收物，以及當地居民設回收定點等，才有機會廣泛地匯集島內各處的回收物。待回收量集中到一定程度後，志工便會開環保車收取。

　　其實後續的分類及整理，才是考驗人力與心力的開始。若遇到旅遊旺季，回收量是平時的好幾倍，志工人力根本應接不暇。再加上兩年前地主要求歸還環保站場地，因此沒有可存放回收物的空間，只好暫時放置在陳壽山家的車庫與空地。

　　雖然在小琉球做環保不容易，除了有少數環保志工發心投入之外，其實更需要居民與遊客們的共識，隨手分類做環保，別讓可回收的資源淪為垃圾大軍。若能隨身攜帶環保用具，減少一次性容器使用，降低垃圾製造，如此一來，才是改善問題的根本之道！

　　陳壽山與我們分享，在漁村裏經常見到的「玻璃絲」，是漁民捕魚不可或缺的線材，有討海經驗的他，了解玻璃絲強韌的特性，若有漁民淘汰不要，他就會拿來當成縫合環保袋的線材。除此之外，裝回收物的太空包，每個單價就要六十元，長期使用下來所費不貲，於是陳壽山去棄土場撿人家使用過壞掉的，只是使用前必須先清洗乾淨，刷洗袋內的泥沙，再將破掉的部分一一縫合起來才能使用。雖然要多幾道程序，但是為了節省成本，再麻煩也是值得的！

　　陳壽山提到，在小琉球做環保不比其他地區有充裕的資源，而且成本較高，從小地方就得用心才能減少不必要的浪費，因此就地取材與善用資源，無形中也成了小琉球環保的在地特色。

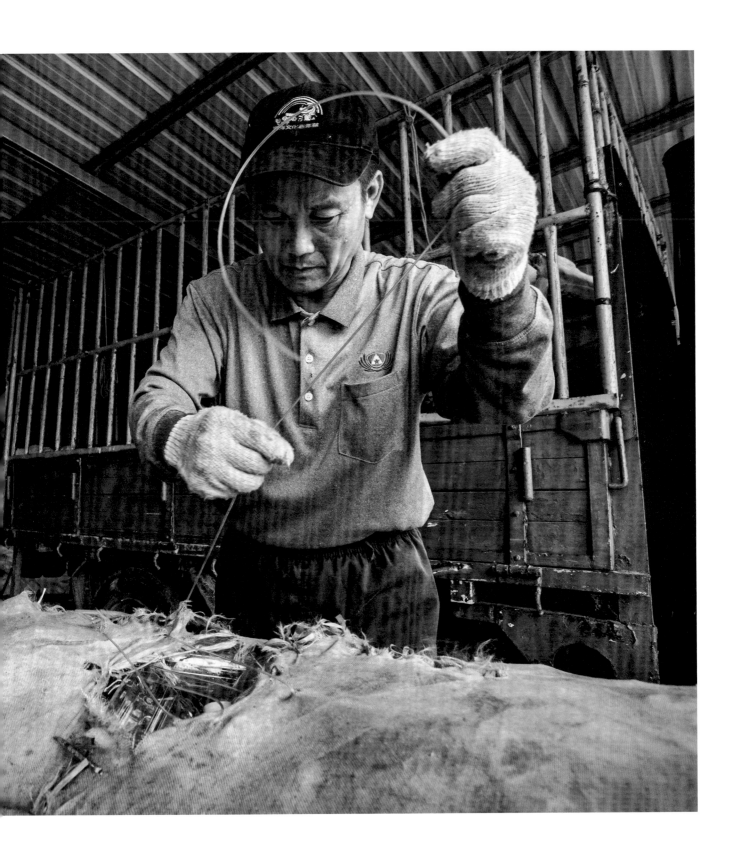

　　小琉球的環保志工，全是土生土長的在地人，他們見證了這塊土地從「天然」轉變為「汙染」的過程，感到很無奈。因為不忍自己成長的土地不斷被破壞，他們投入環保行列，期望為這塊土地延緩惡化速度。

　　志工們感慨地提到，近幾年來所整理的回收物，絕大部分來自遊客丟棄，其中以盛裝飲料的寶特瓶最多，其次是民宿業者用完的清潔劑及漂白水空罐，光是這些瓶瓶罐罐，可想像背後帶來的汙染有多大。尤其當遊客愈多，民宿業者的清潔劑用量就愈大，而小琉球島內無廢水處理措施，這些化學物質沒經妥善處理就直接排入大海的話，對海洋及生態可是莫大的傷害，就算再美麗的海洋景觀，終究會有消失的一日！

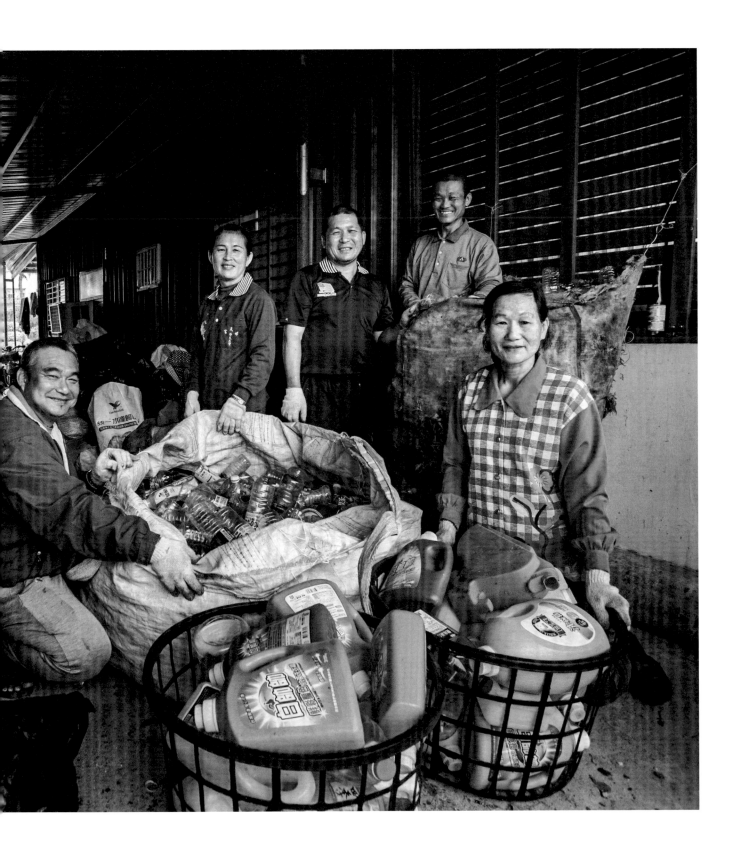

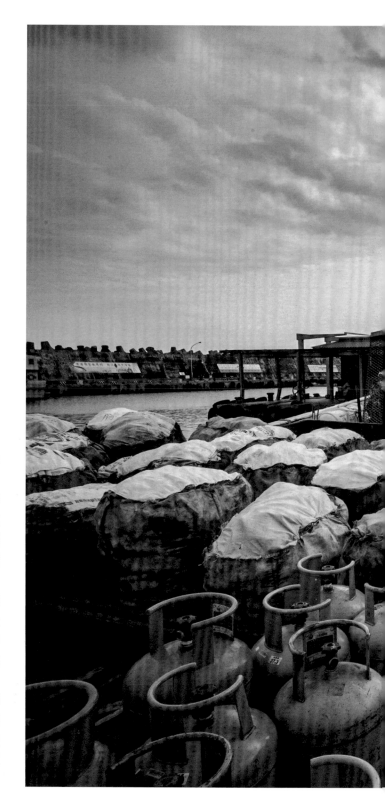

　　在小琉球做環保有別於其他地區，就是處理好的回收物，得由貨船運至東港給回收商才算告一段落，平均一個月需運送一次，因此裝袋打包好的回收物得先存放，等累積到一定的量，再與輪船公司相約出航時間。在船出港的前一天，志工就得先將回收物用環保車載至港口，然後再一袋一袋搬到船上，待隔天清晨出發運至本島東港。

　　志工們口中的「菩薩船」，就是這艘為小琉球環保志工服務將近二十年的「恭成」貨船。起初是輪船公司黃地芳老船長發心免費為慈濟服務，直到前幾年退休後，由兒子接起船長的棒子，持續護航小琉球的環保。

　　事實上，若沒有「恭成」發心運送，光是一趟運費就得花上九千元不等，將會是一大成本開銷。「恭成」兩代父子彷彿是小琉球環保志工的後盾，「若沒有他們，我們的環保真不曉得該怎麼做下去！」志工感恩地說。

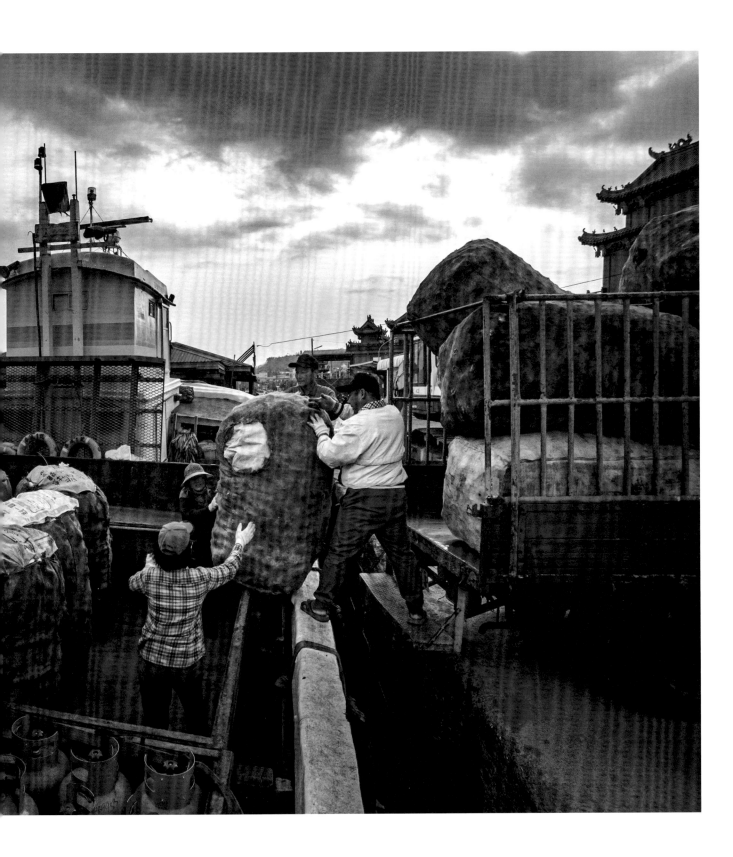

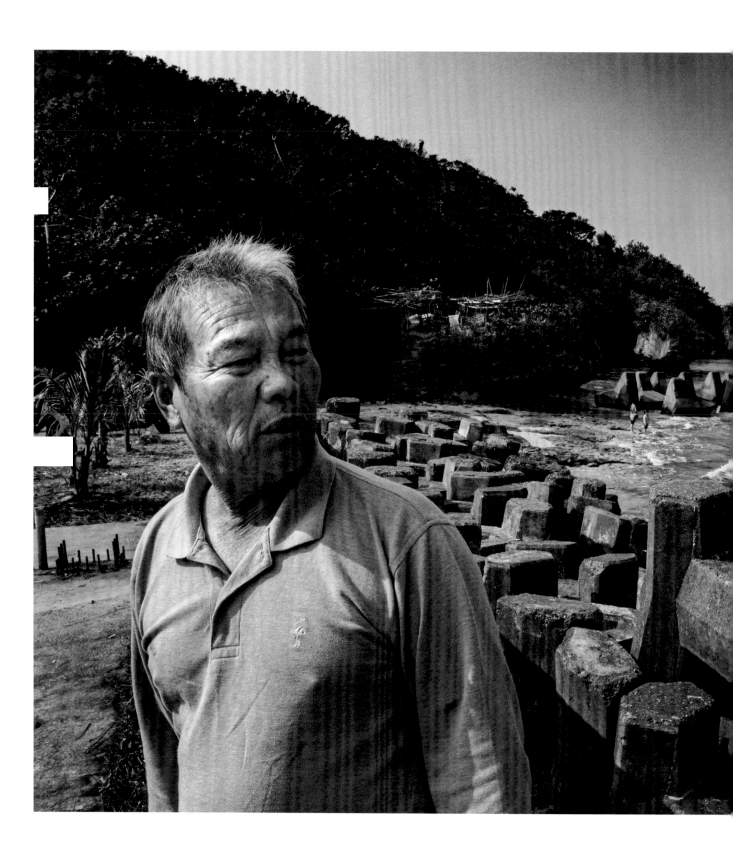

　　完成記錄正要離開的當天，巧遇一位小琉球村民，他也是定點的環保志工，從小在島內長大；與這片海洋共度六十一年的歲月，可說是他這輩子最熟悉的記憶了。他感慨於小琉球環境幾乎已達無法挽回的地步，早年島內只不過有四、五間民宿，是用來接待親朋好友；現在居然高達五百多間，而且還在增建中。最令他感到悲憤的是：「琉球嶼四周是天然的珊瑚礁石與沙灘，本身就是具有天然的消波功能，為何人類還要在天然的海岸線放置人工消坡塊與水泥堆積的建築體？」

　　聽完這番話，我們試圖找到一塊沒有被破壞的白沙灣，卻是居民抗爭後勉強留下的一區，原因竟是順應民俗，留下可以招魂。招魂，是為了引領亡者回到原鄉，不要迷失返家的方向，或許亡魂可招引，但是小琉球人美好的童年回憶已破壞殆盡，將何處招回？

# 家鄉

2018

　　身為臺南子弟，從小就對廟會不陌生，每當遇到「刈香」時，家家戶戶就會在門前擺起桌子，放上供品，還會端出家裏的鍋碗瓢盆，盛上煮好的點心及涼水，供遶境人員取用。沿路看到陣頭穿著各式服裝，扮起神明，隨著鑼鼓嗩吶聲響擺動，好不熱鬧，這是鄉下孩子兒時鮮明的記憶。

　　今年五月四日至六日，臺南土城一間香火鼎盛的聖母廟，正如火如荼地舉行三年一科的「香醮」大典，吸引我們前來的不是熱鬧的慶典，而是一群環保志工的身影。與廟同村的周淑茹，早在六年前就發現參與祭典的信眾相當踴躍，但活動結束後總是遺留下滿地的垃圾。她在心疼之餘，開始邀約當地的環保志工與鄉親，一同彎腰撿拾地上還可回收的資源，盡可能降低垃圾量。

　　周淑茹站在媽祖部將之一的千里眼神像前，顯得格外嬌小，她一手扶著滿載回收物的菜籃車，一手拿著剛回收的資源，堅定的姿態，與神像同望著遠方，彷彿有重要的目標與使命等著去完成！

　　「土城仔香醮」為南瀛五大香之一，每逢丑、辰、未、戌年農曆三月，廟方請出祀奉的媽祖聖像引領遶境。活動期間，不僅有在地民俗藝陣，還有來自臺灣各地的宮廟陣頭共襄盛舉，幾天下來，整個村落就像辦喜事一樣熱鬧。

　　「遶境」是大典中主要的一環，據說可為轄境村落與鄉親驅邪納吉，帶來平安及風調雨順。而來自各地的神轎與陣頭所組成之遶境隊伍，便隨同媽祖進行三天不同區域的巡遶，光是路程至少有一百八十公里之長，並且得徒步完成。

　　媽祖信仰在臺灣相當普遍，除了有林默娘捨身救出海遇難的父兄故事，也常聽聞媽祖為漁民船隻引航而平安渡過風浪等傳說。民間為感念媽祖的孝心及善行，在各地廣建廟宇，並尊奉為「天上聖母」。至今數百年的媽祖信仰文化，不僅凸顯臺灣特色，也感受到人民的淳樸與熱情。

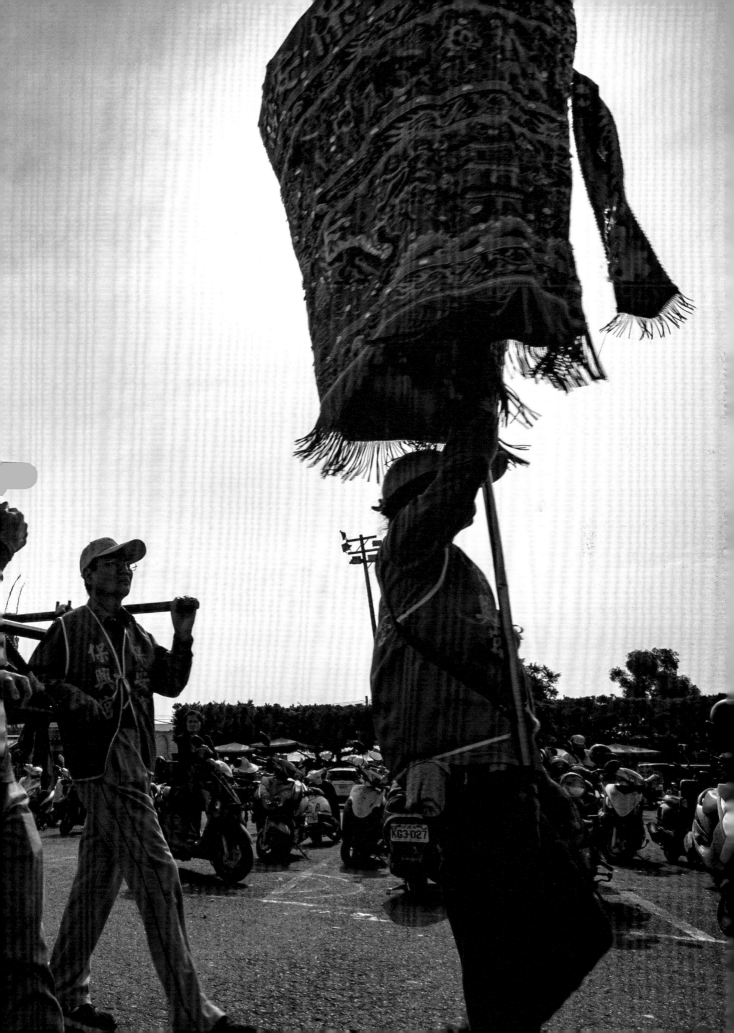

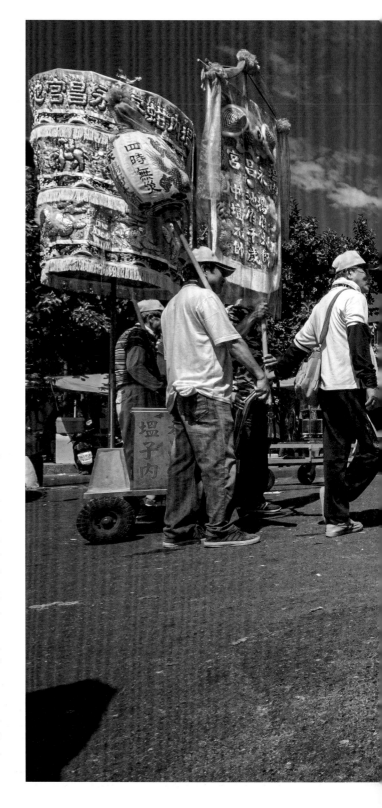

　　廟會現場，放眼望去盡是遶境人員、香客還有特地前來看熱鬧的民眾，簡直是萬人空巷。遶境踩街的過程中，各宮廟及信眾為表示歡迎，會在馬路鋪上大量鞭炮串，似乎綿延無盡頭，一經點燃，炮聲轟隆巨響。當遶境隊伍一步一步離去，徒留滿地的垃圾、鞭炮屑、菸蒂及檳榔汁。在民間習俗，鞭炮可辟邪、去厄，素來有「愈炸愈旺」的意涵，然而近年來的廟會活動，施放鞭炮與煙火的數量逐漸增加，各方為表示禮節，凸顯排場，卻忽略帶來的垃圾、噪音、空氣汙染問題等，真是令人困擾。

　　不過在現場，有群環保志工「反其道而行」，頂著攝氏三十多度的高溫烈日，彎著腰撿拾垃圾中的回收物，只期盼能減少垃圾量，還給大地清淨的樣貌。他們就像草叢裏的小螞蟻，埋頭認真做事，不容易被發現。這樣的行徑或許會讓人不解，但是別小看這些瓶瓶罐罐及整片的鞭炮屑，不出幾分鐘，志工撿滿一袋又一袋，數量可是相當可觀。

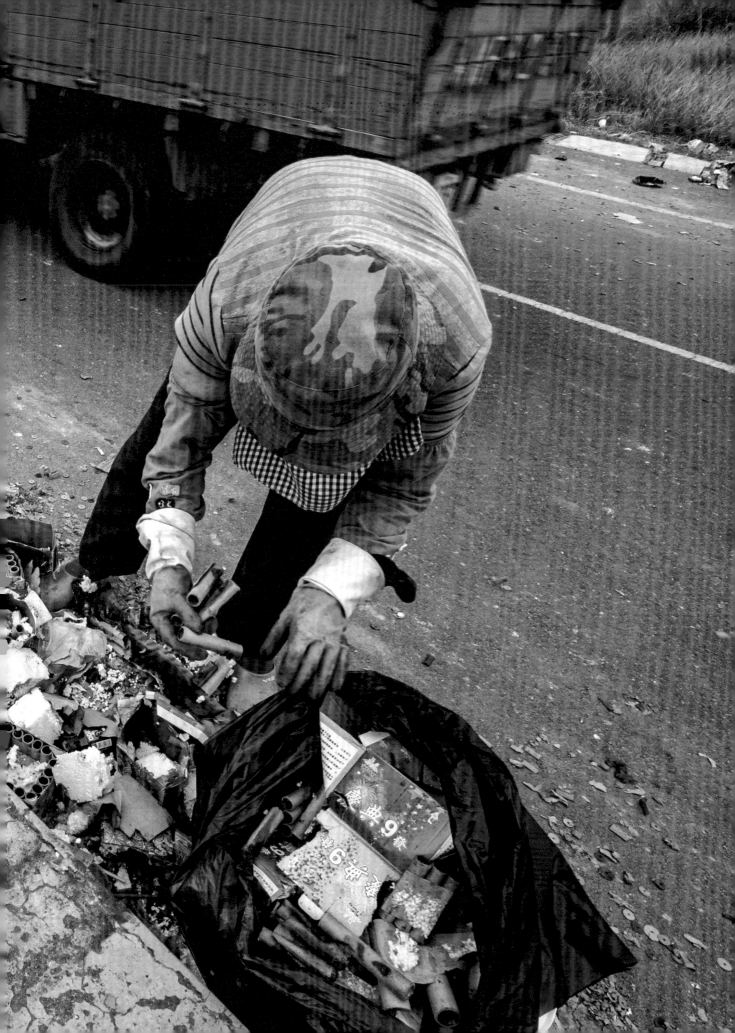

疼惜 CHERISH

　　為了保護地球，留給子孫清淨的大地，環保志工一刻也沒得閒，七十五歲的翁春子阿嬤就是最好的例子。自從聽聞證嚴法師開示後，原本從事青蚵養殖的她，不僅戒殺生還茹素，多年投入環保的精神更是不落人後，老人家一得知這裏需要人力支援，沒第二句話馬上積極參與。

　　這天阿嬤提著大袋子往聖母廟內部的方向走去，腳步輕快，一點也不像上年紀的長者。我跟隨在阿嬤後方，才驚見她老人家竟是沿路檢查每一個垃圾桶，當桶內有回收物時，阿嬤居然毫無畏懼地徒手伸進去撿起！由於沒確實分類，因此回收物與垃圾參雜在一塊，更別說還有檳榔汁或廚餘。阿嬤從桶內挑出回收物後，雙手難免沾到湯汁，在現場看到的民眾勸阿嬤不要撿，但阿嬤只是面帶微笑地向對方感恩，並說：「我的雙手做慣粗活，髒了洗一下就好，這沒什麼，倒是我看見這麼多回收物被當成垃圾丟掉就覺得很不捨，地球才一個，我們真的要好好珍惜呀！」

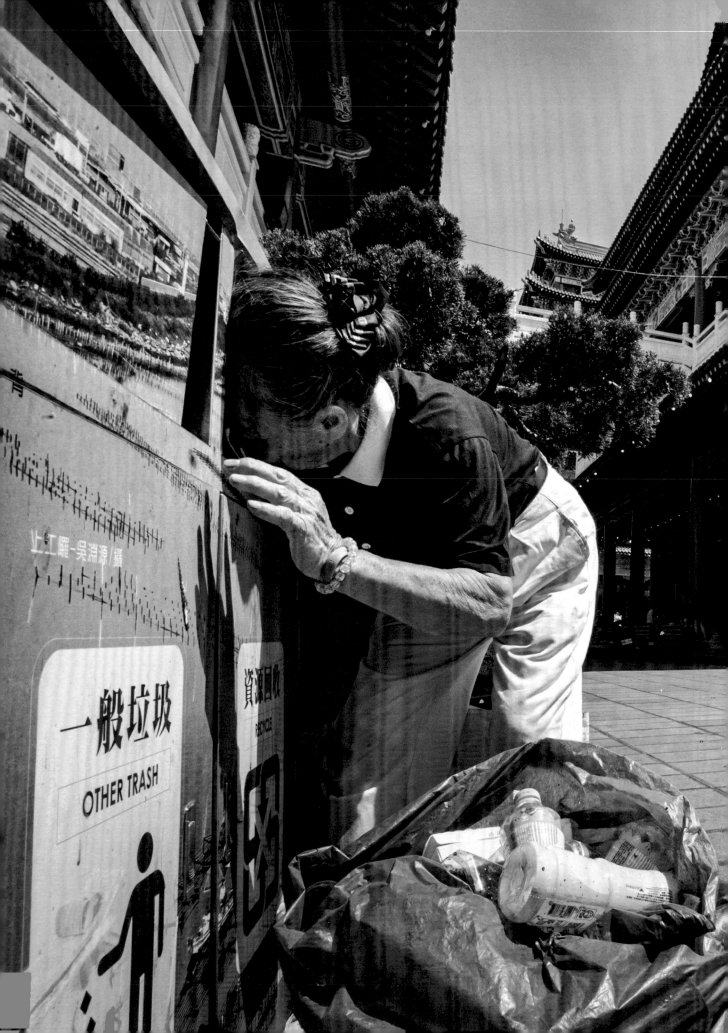

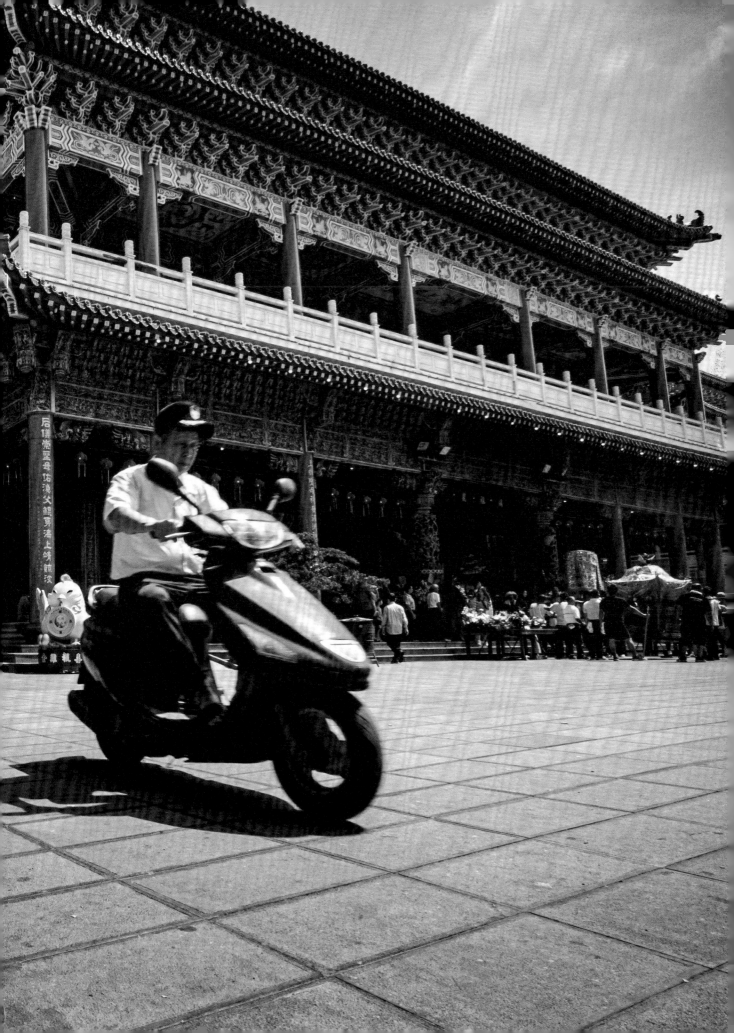

　　遠境期間，每天皆是早出晚歸的行程，清晨出發，接近隔日凌晨才返回，廟方為體恤參與人員及香客的辛勞，會在附設的餐廳免費供應豐盛的素食自助餐。由於用餐人數龐大，再加上餐廳的工作人員有限，廟方僅能提供一次性餐具讓大家使用，雖然可有效解決餐具供應及清洗的問題，卻又無奈地衍生另一個垃圾製造問題。

　　當我們走到餐廳時，看見置放在一旁的大型垃圾桶，不到十分鐘又是滿滿一桶用過即丟的免洗餐具，可想而知三天活動所累積的垃圾量有多驚人了！

　　早在二〇一二年的「香醮」大典，周淑茹與同區的志工黃惠珠發現一次性餐具所產生的垃圾問題，便積極向廟方建議改為環保餐具，但礙於廟方的人力有限，也無經費添購大量的環保餐具，於是她們決定承擔起這個重大任務，從尋找環保餐具到後續的清洗、消毒皆由志工們後勤支援。如今我們能看見民眾手上拿的環保餐具，每一個都是志工們當初辛苦地從十方募集而來的，雖然樣式與顏色不一致，筷子尺寸也好幾種，卻盡是志工們疼惜大地的心意。

　　「香醮」大典期間，光是需要環保餐具的地方就有好幾處，除了主要的餐廳之外，還有供應冷飲及點心等另外三區，不管在哪一區，志工們得戰戰兢兢趕在大眾還沒進來之前，將大小不一的碗筷及餐盤分類好並擺放整齊。只要信眾來，志工便雙手將餐具遞給對方，還外加一聲「感恩您」。志工們的用心，不僅讓食用的人「安心」，還同時感受溫暖的「貼心」。

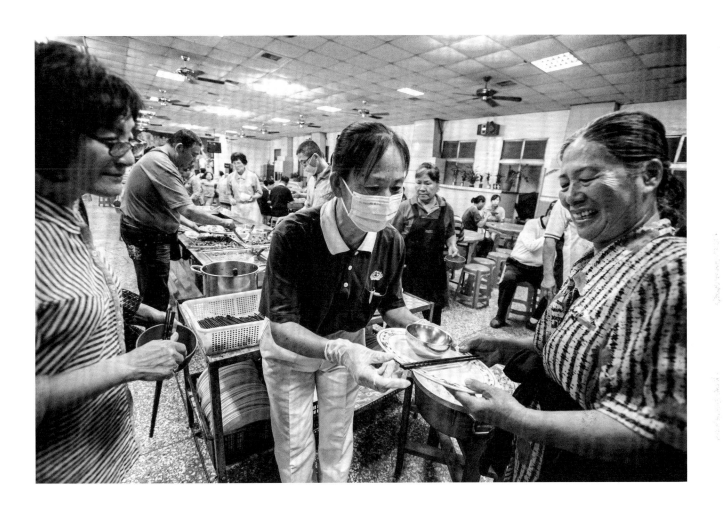

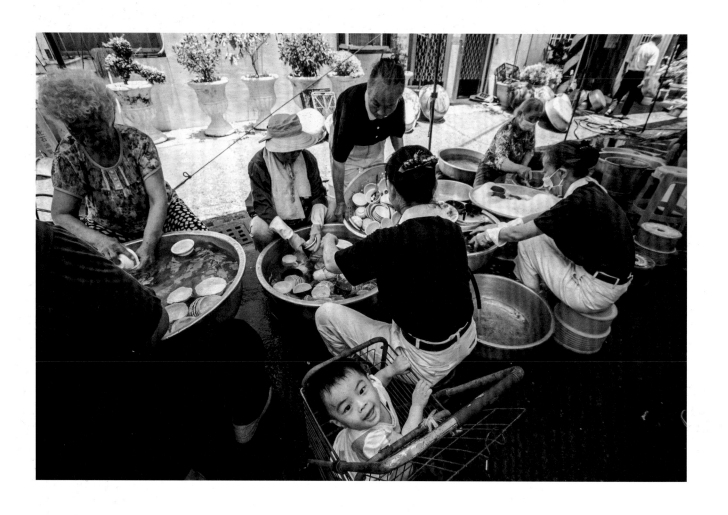

　　為了提升清洗效率又能讓大眾用得安心，志工們每日清晨天微亮就得前往廟裏備妥所有定點的餐具，以及清洗昨日吃完消夜的餐盤碗筷。不管男女老少，大家齊心合力以接力的方式輪流洗滌，從初步的油漬去除到兩回的清潔劑浸泡、刷洗，再清水洗淨三次，中間至少得經過六道關卡，最後還要高溫熱水川燙，讓每一個餐具皆能達到殺菌的效果才算告一段落。

　　五月的高溫，早已熱得讓人吃不消，在塑膠帆布棚下，志工們額頭上的汗水斗大如珠、衣服早已溼透，臉頰上掛著笑容，甘之如飴。女眾負責清洗，男眾就承擔川燙，有的志工一做就是一整天，甚至還有人連續三天都來協助，大家忙得不亦樂乎。當看到彩棚下的志工們，各個埋頭在自己的崗位忙著，彼此沒有多餘時間交談，也不會聽見抱怨，就連阿嬤帶來的孫子也乖乖在菜籃車待著，眼前的景象有如喜事在辦桌一樣熱鬧。

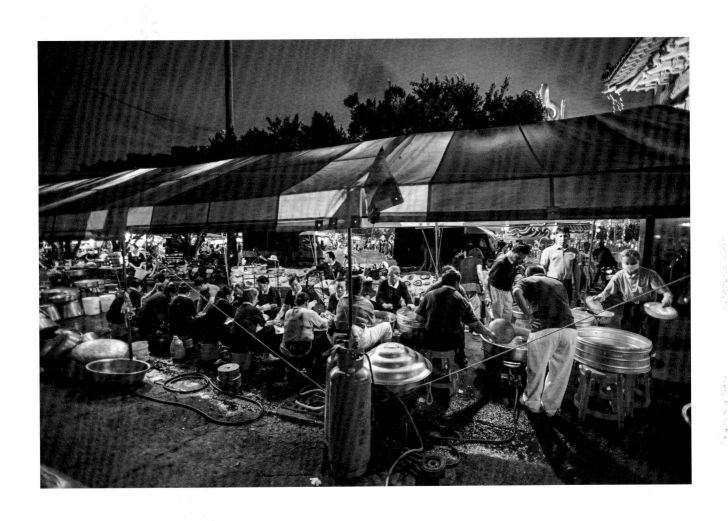

　　廟方在各處所提供餐點飲品，一旦陣頭、香客前
來，瞬間會湧入數百人潮，他們在食用完消暑解渴的
飲品後，也會同時丟出上百組的碗、盤、湯匙，「與
時間賽跑」就成了環保志工最大的壓力。志工在洗滌
區手不停歇地洗淨餐具，還需人力將餐具用推車或徒
手扛的方式送到每一個定點，然後再將使用過的餐具
搬運回洗滌區。平均二十幾位志工，為清洗幾百個甚
至上千個餐具，一整天下來，幾乎是在無縫接軌的狀
態下才能順利完成。

　　這天志工的人力較少，待清洗的餐具堆積如山，
眼看人潮絡繹不絕，我放下記錄器材，加入搬運餐具
的行列，一來一往不知幾趟，即使手痠、口渴，想喘
息一下都沒機會，我不禁深深思考到，如果沒有志工
的堅持與傻勁，我手中拿的就會是一次性餐具，將會
製造多少垃圾量？未來若有更多人加入幫忙，將是美
事一樁，但若能隨身自備環保餐具，不僅能減輕志工
的辛苦，亦可減少垃圾的製造。

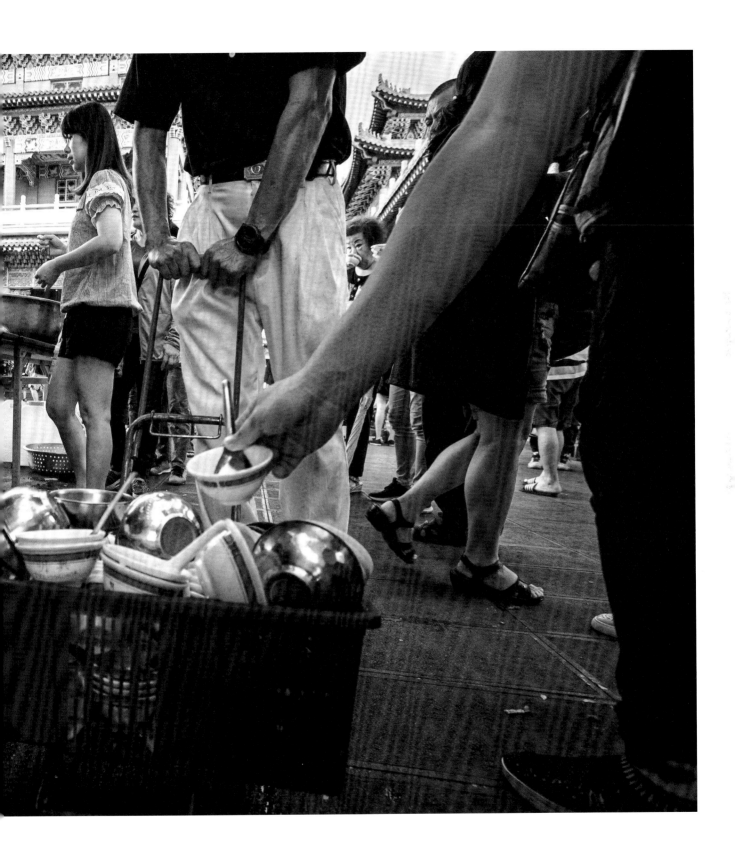

　　三天的盛事圓滿落幕，第四天凌晨媽祖聖駕終於回鑾安座，所有參與人員也能稍作歇息；直到天亮，志工們仍再次前往聖母廟收拾善後，此時驚見沿路的垃圾居然比前三天還多！從煙火盒、鞭炮屑、飲料罐、保麗龍杯、塑膠袋、菸蒂、檳榔渣、甚至廚餘⋯⋯幾乎無所不有，隨處亂飛，人車只好閃避垃圾行走，原是清靜的早晨頓時消失。

　　幾位志工看到這一幕立即打消返家的念頭，留下繼續撿拾，整個上午就在烈日下度過，不到五位志工竟在五小時內撿滿一臺三噸半貨車的回收量，這成果實在教人感嘆！媽祖遶境是臺灣重要的宗教活動，展現民間信仰的熱情、活力，大家期望能在媽祖遶境後求得安樂富庶，卻遺留滿地的垃圾，也顯露了人心欲望的寫照，最終需由土地承受後果，這並非仁慈悲憫的媽祖所樂見的景象。或許回歸信仰的初心，多一點敬天酬神的禮敬心意，少一些汙染丟棄的行為，珍惜資源、疼惜土地就如同媽祖疼愛子民一樣，學習媽祖行誼就是媽祖的好弟子。

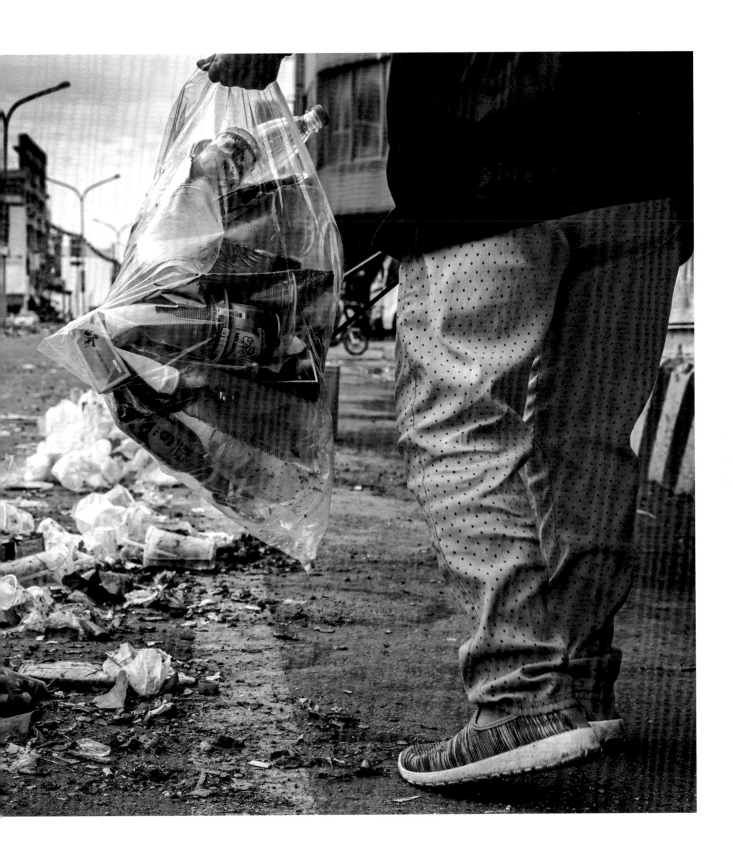

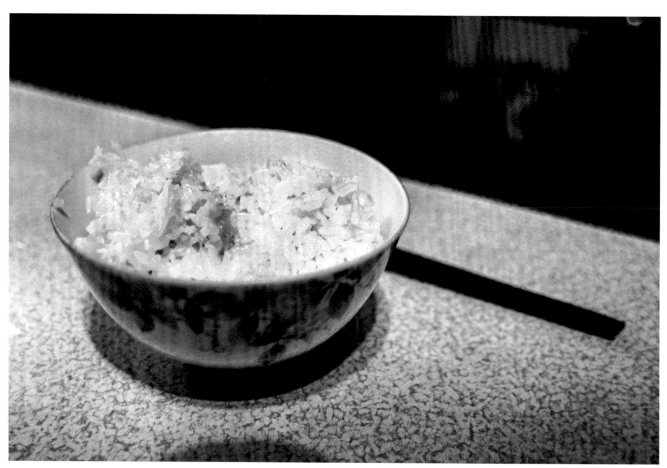

新北市中和區, 2017

# 與環保志工的一頓飯

記錄環保志工以來，我發現他們多半生活很簡單，尤其上了年紀的老人家，過得像修行人一般，少睡、勤做、吃得更是粗茶淡飯。

印象深刻的是我在拍攝一位七十多歲的環保志工，過程中剛好遇上了晚餐時間，她老人家為了招待我這個不速之客，從冰箱裏翻出家中最好的食材，並炒了盤高麗菜，煎了雞蛋，就連僅存的幾塊素排全搬上桌，就在開動前，她老人家一臉羞澀地說：「這幾樣菜實在不夠，其實還有一碗玉米不敢拿出來，怕你會介意，是昨天煮的，但我已經蒸熱了。」我笑著回：「拿出來呀！我完全不介意。」開動後，我為了讓老人家開心，並讓她覺得我很滿意每一道菜，便一口氣扒了兩碗飯，直到要再盛第三碗時，才發現電鍋裏的飯居然快吃完！我才意思意思地再添個半碗。就在我們邊吃邊聊的過程中，我從老人家口中得知，她平時吃得很簡單，經常一樣菜配碗飯就飽足，甚至煮一鍋菜湯當兩天用，吃飯的時候再淋上，也是一頓，就連用餐時間也不長，她情願把時間、精神投入辛苦又沒酬勞的環保工作。

那天老人家在入座前，我先拍下了桌上這碗白米飯，碗不大，飯量一般，卻是老人家每一餐的果腹之量，更是每一天的體力來源。

2019 年 4 月 12 日 19：25

# 把握生命為環保

對環保志工而言，雖然做資源回收是一件無薪、耗時又費力的工作，卻不會在他們臉上看見無奈神情或聽見怨言，讓人難以置信的是他們可以將環保視為生命的一部分，以過人的意志與信念，去完成一件再平凡不過的環保事。

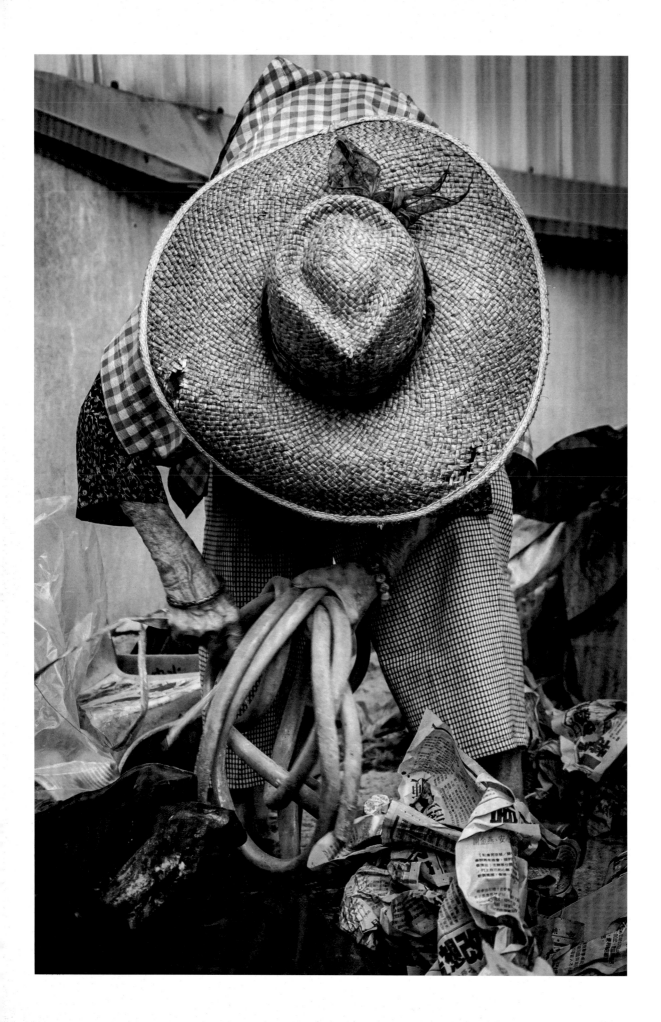

# 盧李綢

2014

　　東山咖啡飄香聞名，我們在東山環保站一面品嘗，一面聽著志工訴說人文流芳的故事。「老菩薩曾經一個人將冷氣、冰箱、洗衣機、鐵桌等大型回收物推到環保站……」、「老菩薩還會到市場收集攤販淘汰的菜葉，回家料理，卻自掏腰包買新鮮的蔬菜到環保站……」我們聽得目瞪口呆，想見其為人，在慈濟志工溫寶琴的接引下，我們得以一見大家口中的老菩薩──盧李綢阿嬤。

　　一襲回收布衣，一頂舊草帽，屈著身，以接近九十度的姿勢走來，我們幾乎看不見阿嬤的面容，直到阿嬤坐下，才看見帽緣下素淨慈藹的氣質。今年已八十四歲的李綢阿嬤，因數年前發生意外，導致脊椎受損日漸駝背，身體狀況也大不如前，原本該休息養病的她，憑著意志力，克服肢體的限制，靠著兩輪手推車撐起身子，一步一步往前行，只為換取更多做環保的機會。

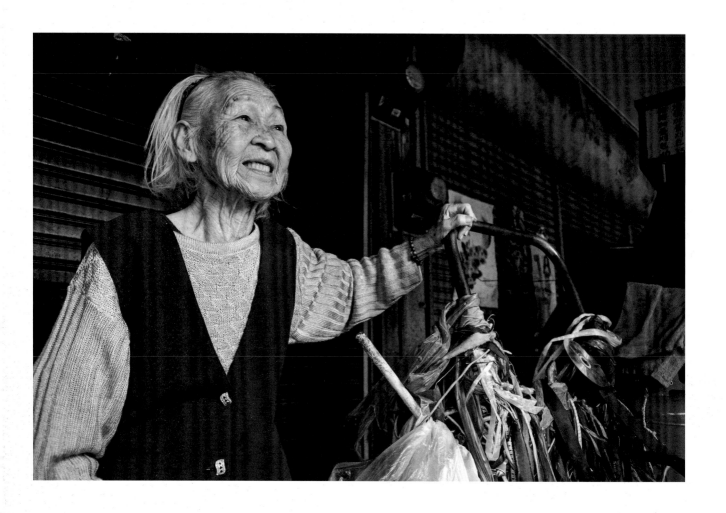

　　李綢阿嬤說：「阿彌陀佛很疼阮，每當推不動大型回收物時念佛求助，嘿咻一下就推得動了。」真令人嘖嘖稱奇。在做回收的過程中，有幾次沒注意到來車而撞到頭、壓到腳，阿嬤起身後仍堅持將回收物送到環保站。這是因為她對佛菩薩有莫大的信心，並不會將身體苦痛當作病，遇到任何境界都心甘情願地接受，句句佛號，深深信念。

　　阿嬤做環保已二十幾個年頭，當初因繳善款認識慈濟志工蔡華美，同時也牽起夫妻做環保的因緣。在

「垃圾不落地政策」未實施前，阿公騎著腳踏車、阿嬤推著兩輪車，兩人分工巡視，將垃圾袋裏的回收物一一挑出，就怕有任何漏失，同修之間就這樣為環境步步耕耘，默默付出。

　　這日，阿嬤正巧經過當年放置回收物的空地，宛如遁入時空隧道，浮現起以往和阿公一起做資源回收的種種。如今龍眼樹亭亭如蓋，而阿公已在數年前往生，阿嬤卻未曾中斷做環保的心念。

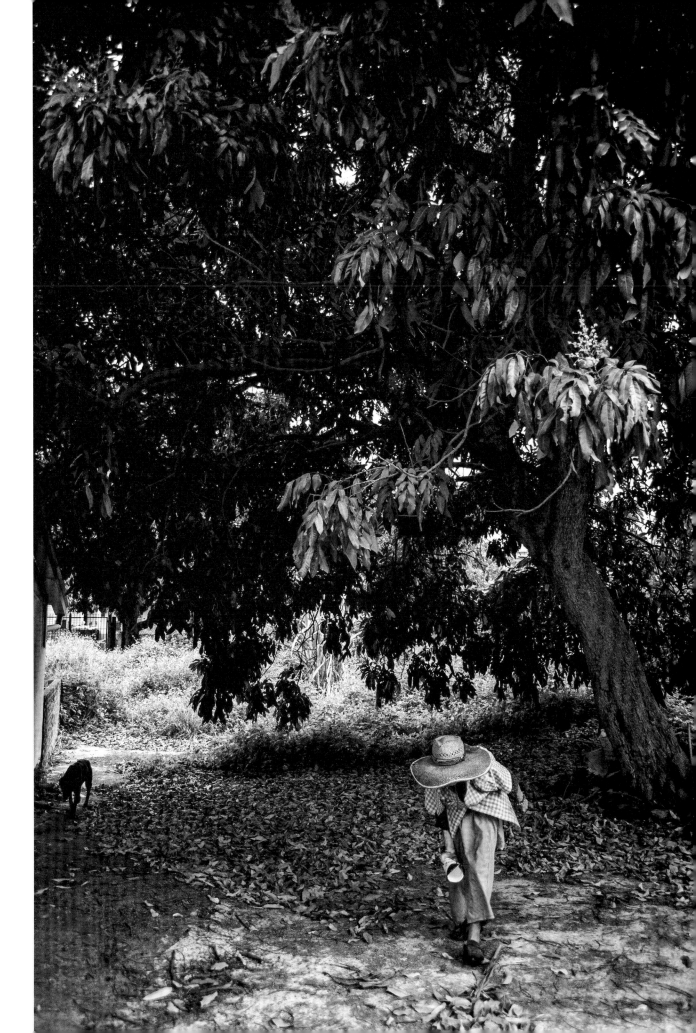

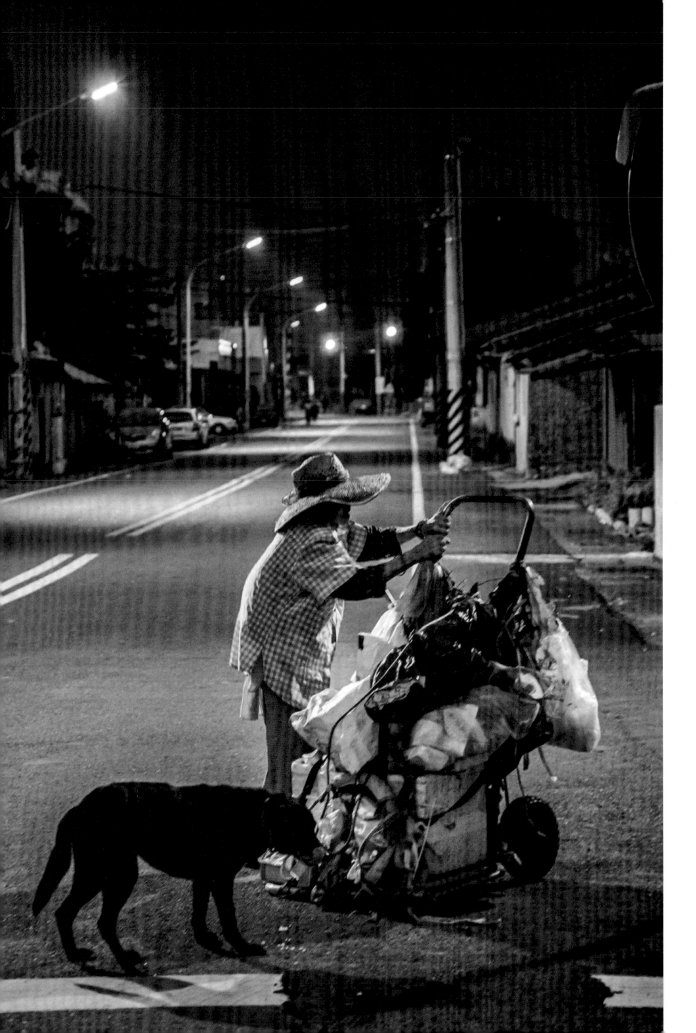

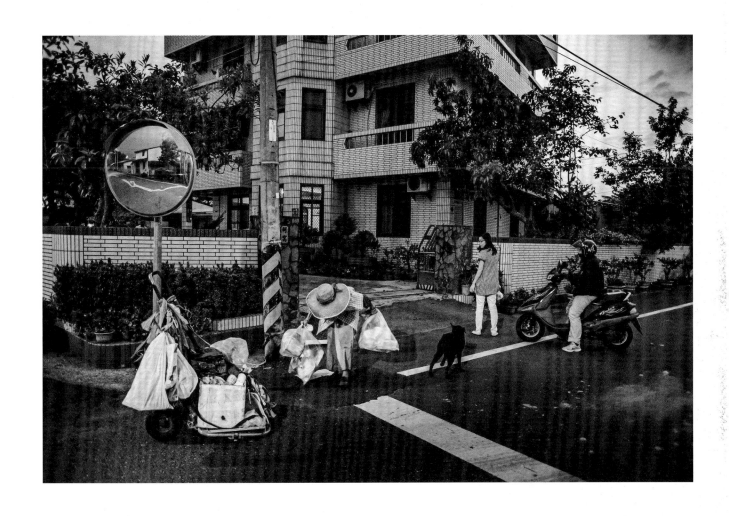

　　街道冷清，倦鳥歸巢，而我們繼續隨著李綢阿嬤外出撿回收物，從天色明亮到夜幕低垂，只剩路燈照明。對阿嬤來說，做環保沒有時間概念，只有將街坊巷弄間的回收資源全部收完，才肯回家休息。

　　每當阿嬤出門做環保就會有一隻小黑狗主動出現隨侍在旁，成為金剛護法。有次阿嬤住院多日，小黑狗就在環保站守護阿嬤的推車，直到阿嬤再次出現。

萬物皆有靈性，連小黑狗也被阿嬤仁慈寬厚的精神所感動。

　　阿嬤每次做環保，駝著隆起的背脊，好像一位苦行僧以最謙卑的態度時時向大地問訊。在阿嬤身上，我們看到「但願眾生得離苦，不為自己求安樂」的精神。人間菩薩的典範，我們在東山見證到了！

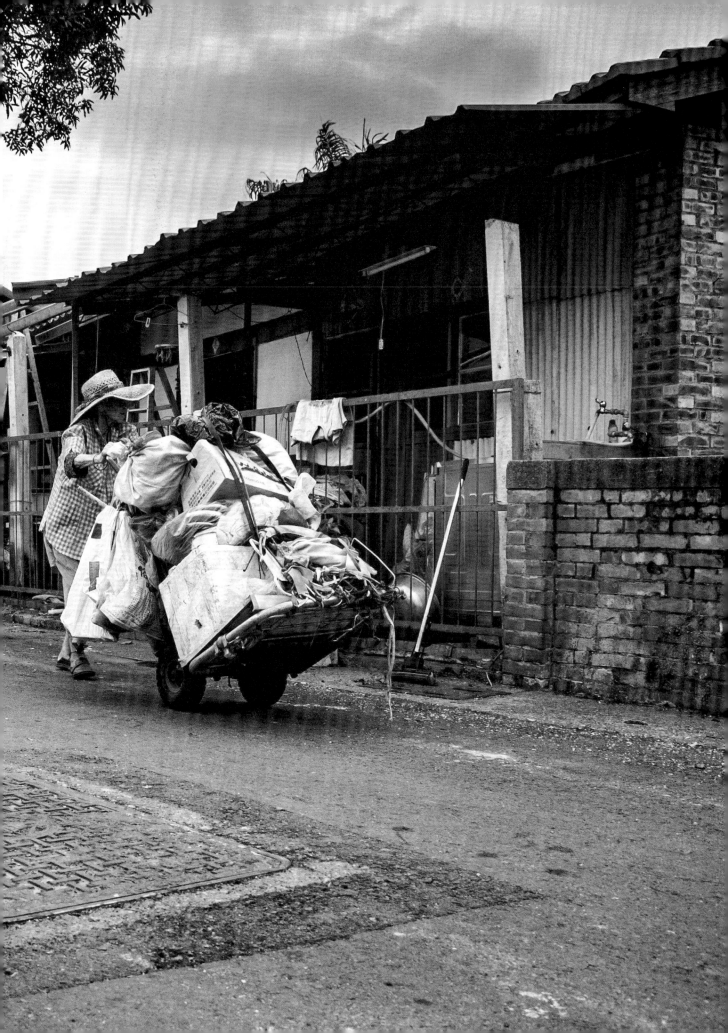

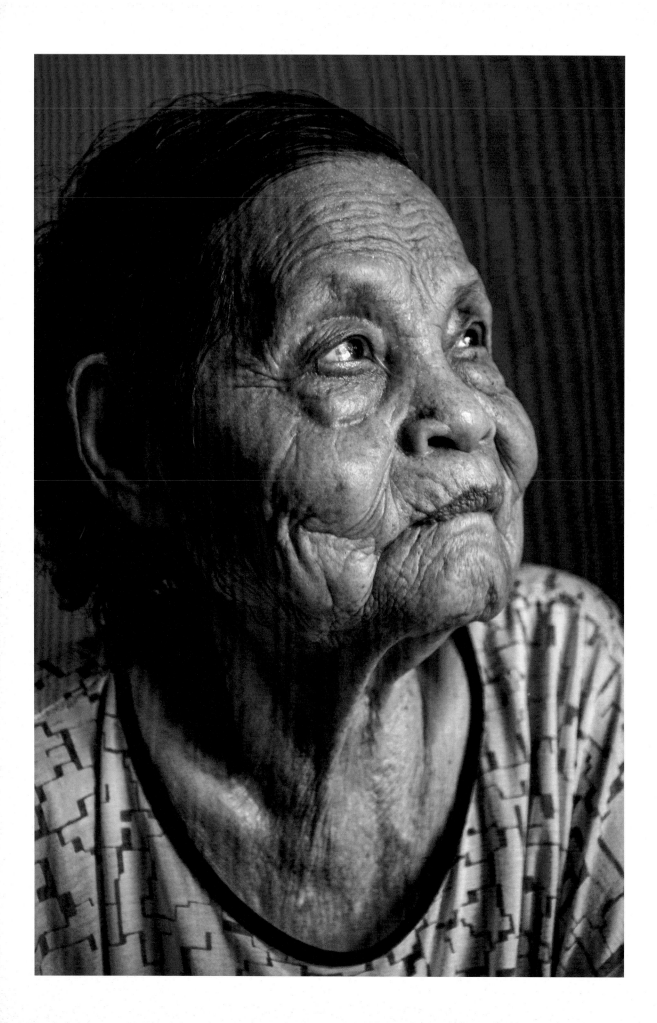

# 郭黃招

2014

一雙眼睛從門口往外看對街市集的熱鬧喧譁，好像看盡人生百態、悲歡離合；又好像引頸期盼、等待家人跫音的歸來。

這是郭黃招阿嬤，今年已八十七歲，原在嘉義縣六腳鄉務農，二十多年前子女體恤父母大半輩子的辛勞，接雙親到臺南居住。當時就是慈濟志工的大兒子郭國益、大媳婦林慶品鼓勵父母做環保；鄉下人耿直單純，一聽到做環保可以幫助師父救地球、救人，便積極投入。

由於住家離黃昏市場只隔一條路，阿嬤與阿公會在早中晚三個時段巡視撿拾回收物，抓緊腳步，不放棄任何一樣可回收資源，返家休息時已深夜十一點多。憑著堅定的信念，每次回收的量相當可觀，環保車要一週三趟方能載完。

然而阿公在十多年前往生，隔一年後二兒子也往生，接連失去家人的阿嬤，頓失依靠，縱然不時以淚洗面，傷悲痛心，做環保的心念卻從不退轉。

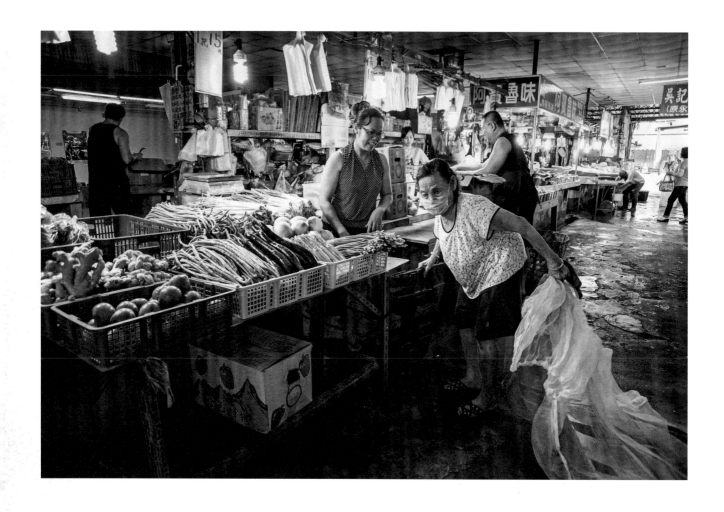

　　郭黃招阿嬤的小兒子之後也加入慈濟，每週二會到位於仁德的靜思堂擔任人文志工，順路載阿嬤到環保站；多了法親的關懷，阿嬤的心情得以安撫。三年多前，小兒子因身體不適送醫急救，卻從此天人永隔。阿嬤再次經歷白髮人送黑髮人之慟，思念至親，使得原本退化的視力更為模糊，身體狀況也大不如前。

　　林慶品為提醒婆婆憶佛念佛，特請一尊阿彌陀佛聖像。阿嬤每日出門前，會先跪在地板，向臥榻上的佛像頂禮，祈求眼睛能看清楚以利撿拾回收物，而手上的螢光佛珠則成為夜間發亮的照明燈。

　　現在每到下午兩、三點，阿嬤會從二樓臥室緩緩爬到一樓，因膝蓋、脊椎退化無支撐力，身軀微顫，走到市場更為費力，需一手扶著攤位的檯面，才能維持身體的平衡。許多攤販看到阿嬤行動不便，會先整理好回收物，阿嬤只要拿到回收「寶貝」，便會開心地說：「感恩喔！佛祖會保佑，祝您生意興隆！」

　　視茫茫，髮蒼蒼，齒牙動搖，有多少人在遲暮之年，仍像阿嬤一樣堅持做環保，不被無常打敗？阿嬤教我們，即使是生命餘燼，仍有發光與發熱的價值。

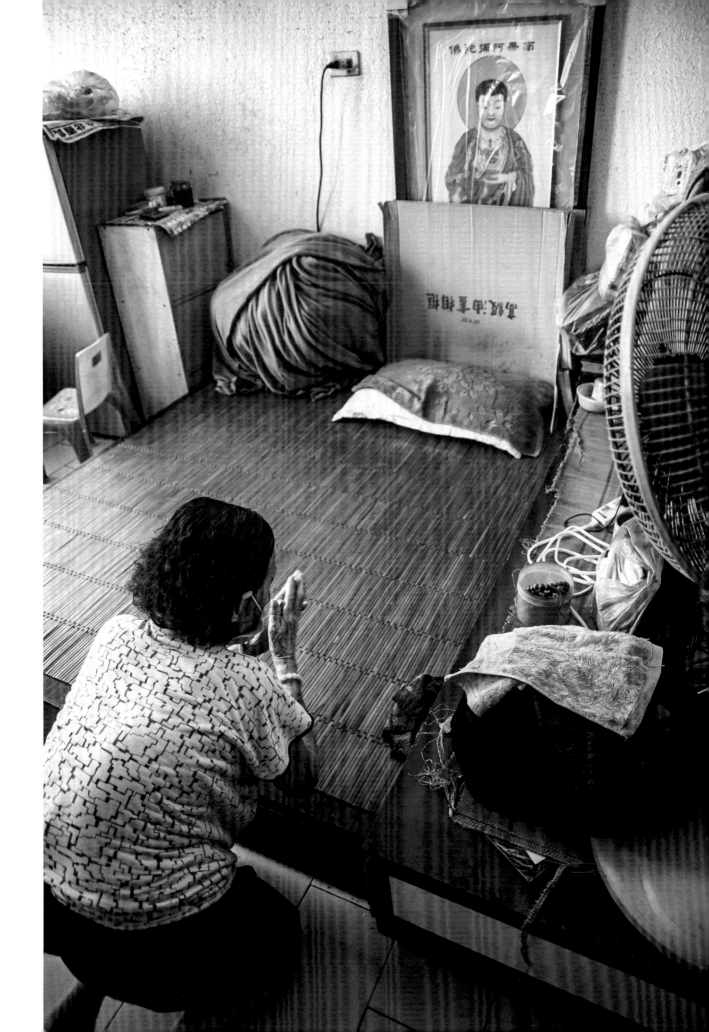

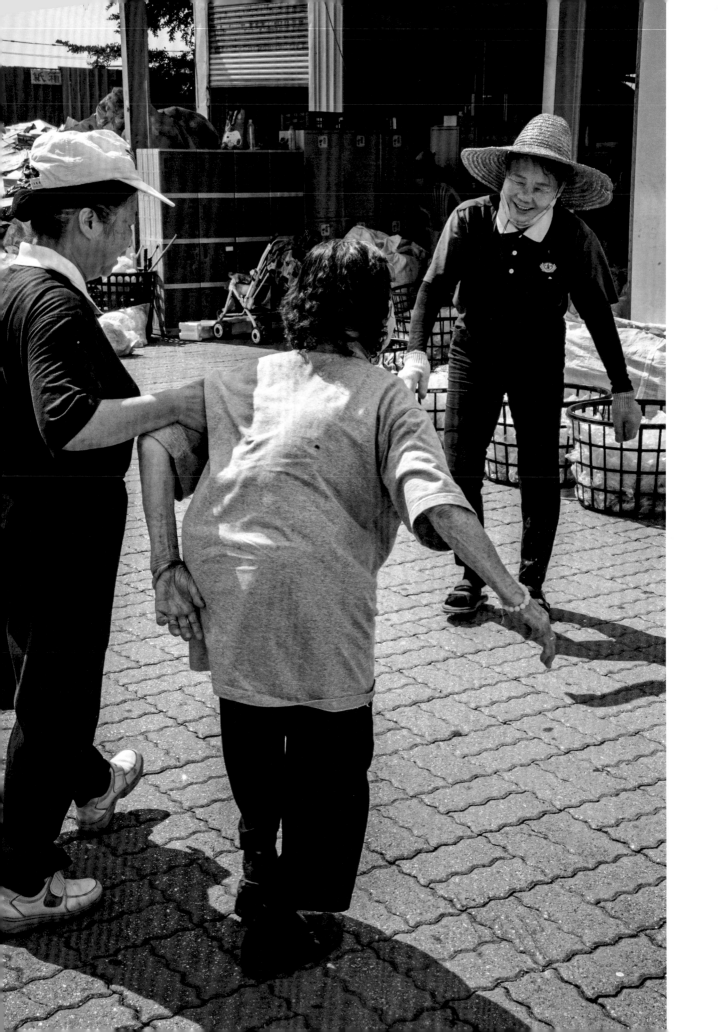

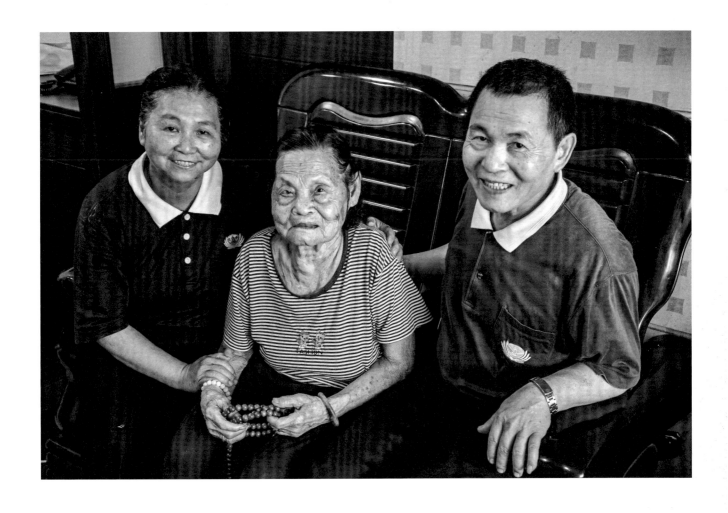

　　這日，林慶品攙扶著郭黃招阿嬤到環保站。望著阿嬤步履蹣跚，背上的小丘彷彿是一輩子的責任，前半生為家庭付出，後半生為環保奉獻。

　　「老菩薩，好久不見！」志工一見阿嬤又驚又喜，連忙放下物品，熱情迎接。大家笑稱阿嬤是早期元老，做環保的「國寶」，鼓勵阿嬤常來與大家互動。眼尖的志工見阿嬤流汗，趕緊遞上一杯茶水，法親之情超越血緣，讓長期寂寞孤單的阿嬤感受大家庭的溫暖。

　　林慶品回憶有次冬夜去看婆婆，那時寒流來襲，只見她站在門口，包裹著頭巾，穿著外套，冷風陣陣吹，婆婆就直發抖，她驚訝問：「怎麼不待在室內？」婆婆回：「我要等市場收攤，去撿紙箱回收。」

　　一般人認為年老就要享福，而郭國益、林慶品一反其道，鼓勵父母身體力行付出，讓老人家發揮良能；母子、婆媳之情已提升為法親道侶，從物質飲食的供養兼及精神慧命的長養，真可謂孝的真諦！

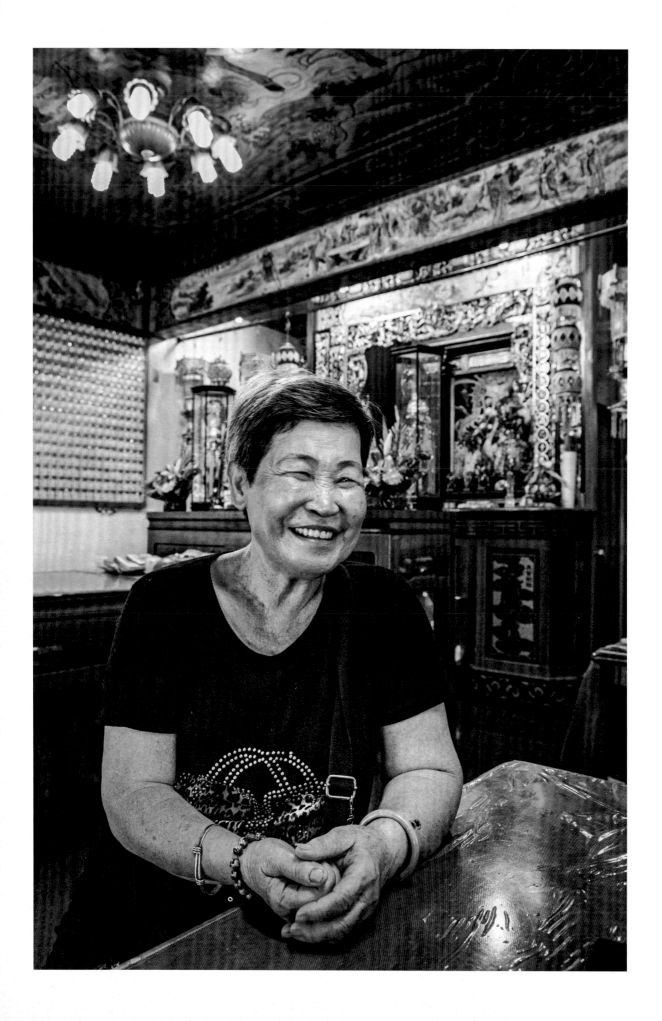

# 鮑林貝

2018

　　七月底我們來到澎湖，還記得剛踏出馬公機場，便隨同當地慈濟志工鄧寶珠來到馬公市的「提標館」。這間頗具歷史的小廟，主祀天上聖母，而我們想探望的對象正是每天侍奉神明的廟婆——鮑林貝阿嬤。

　　初見阿嬤，老人家正在收敬茶，口中虔誠誦念，待阿嬤整理完畢，我們才邀請她一同入座。雖然阿嬤已七十六歲，但氣色紅潤，說起話來更是中氣十足，一聊之下才知道，阿嬤已在這塊土地上做了近二十年的環保回收。阿嬤回想過去在社區做回收的情景，會遭到不諒解的人指指點點，或是對她說難聽的話，阿嬤總是忍氣吞聲。有一天阿嬤在睡覺時，竟然夢見媽祖婆對她說：「廟婆，你很委屈吧！有人說你的是非沒關係，要忍耐，人家說你也是在幫你消業障。」我們相信，連媽祖婆都看見阿嬤的艱辛，但我們更讚歎，阿嬤的心就像媽祖婆疼惜子民一樣，不計較辛苦，不求回報，只希望為這塊土地盡一分心力。

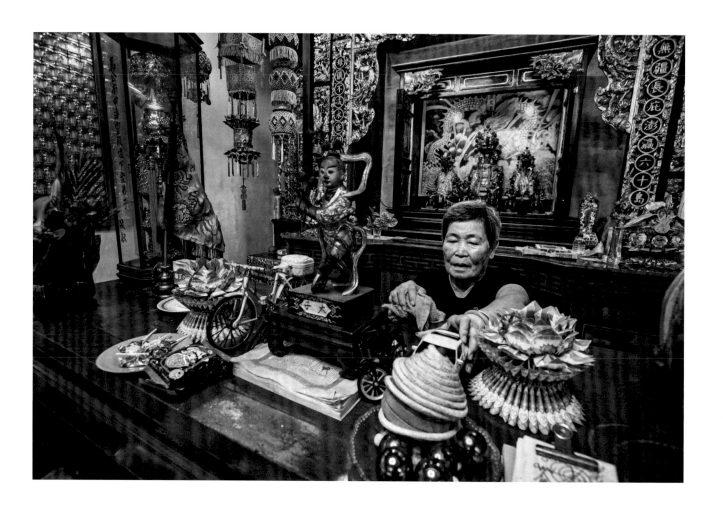

　　鮑林貝阿嬤年輕時在馬公市的托兒所工作,而當時住在附近的慈濟志工范黃翠英,在因緣際會下主動邀約阿嬤做環保。心念單純的阿嬤,聽到做環保能維護環境,還可以利益人群,隨即答應,還主動宣導資源回收的好處。

　　鮑林貝阿嬤每天清晨五點多就要到「提標館」為神明上香、奉茶,以及打掃環境,直到晚上七點多才會結束廟裏的工作。在這段期間,阿嬤會把握空檔走到對街的巷弄,收取附近住戶放置的回收物,也會整

理民眾主動送至廟前的資源。晚上,廟裏的工作總算告一段落,我們原以為阿嬤要回去休息,沒想到她卻從家裏推出一臺四輪板車,開始沿著小巷行走,向馬路旁的住戶與店家收取資源。由於大部分的住戶早已熟識,所以有的人會主動將整理好的回收物拿給她,有的人也會請阿嬤喝茶或與她閒話家常。不一會兒,阿嬤的板車已疊得比她還高,此時已晚上九點,阿嬤不但沒停歇,反倒是先回家卸下回收物,又馬上出發繼續第二趟的回收任務⋯⋯

　　深夜十點，澎湖的街道上除了部分的餐廳與夜店還亮燈營業外，大部分的住家早已熄燈休息。此時，我們卻在暗黑的巷口清楚看見鮑林貝阿嬤的身影，她老人家還在整理四輪車上的回收物，這是第二趟了，收完即可打道回府。

　　回到家卸完回收物後，阿嬤站在門口小歇，總算看見她拿起水壺喝進晚上的第一口水，我們隨口問，今天的晚餐吃了嗎？沒想到阿嬤輕描淡寫地說：「有啦！我有簡單吃，我平時都收完才吃……」正當我們訝異的同時，阿嬤有感而發地說：「我年紀大了，體力較差，現在常覺得很累，邊做邊打哈欠，但是沒收完又不敢回家睡，因為隔天還有新的資源要收。」雖然有許多人都勸阿嬤多休息，但阿嬤的心仍很堅定，而且她比誰都清楚，環保不做不行，就算再累也要把它做完。

　　俗云：「舉頭三尺有神祇」，阿嬤疼惜大地萬物的心，如同在神明前一樣，時時刻刻以最恭敬、最虔誠的態度，完成每一天的環保使命。

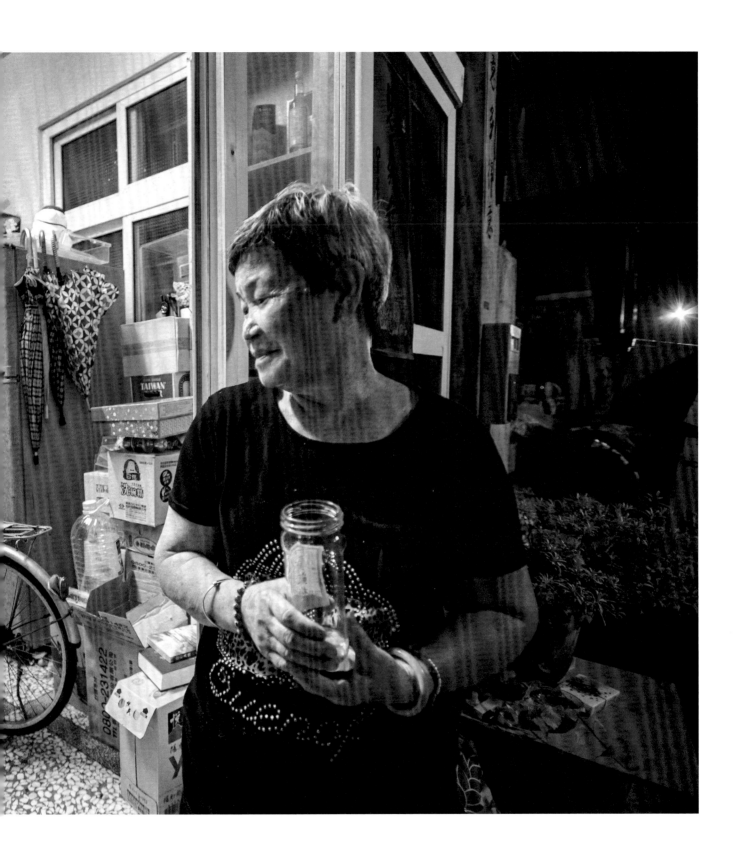

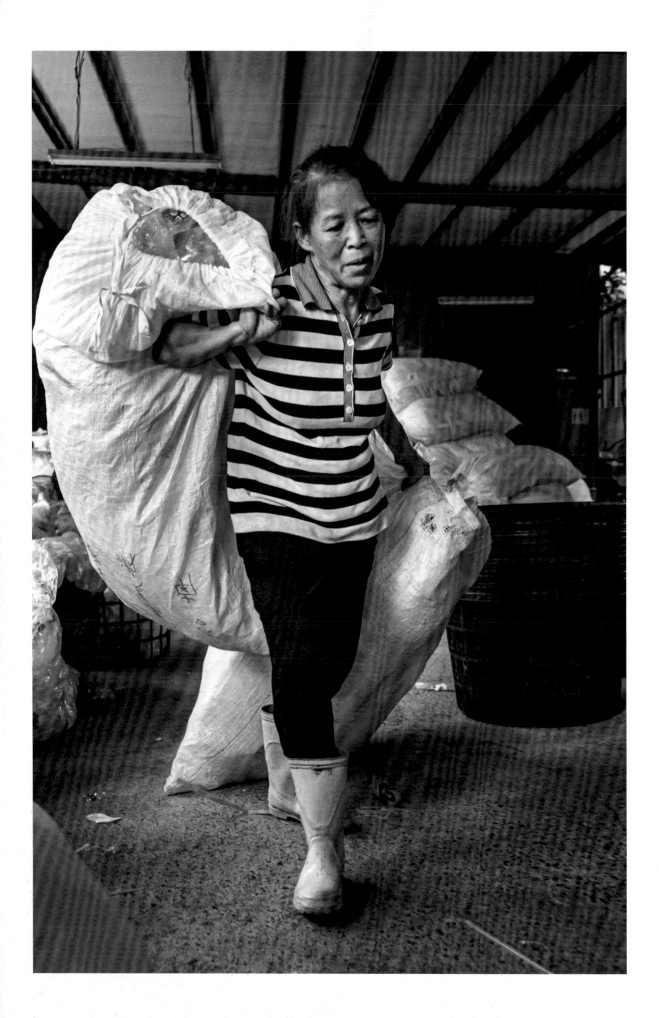

蘇玉雲

2016

下午的陽光毒辣，尤其是在八月酷暑，攝氏三十多度的炎熱高溫直教人吃不消。在臺南頂美環保站只見一人忙進忙出，一會兒搬玻璃瓶分類，一會兒將塑膠袋晾乾，接著拿起掃把打掃環境，儘管汗水早已溼透上衣，她似乎沒有打算停歇。

她就是人稱「阿雲」的環保志工──蘇玉雲，不到一米五的嬌小身軀，做起事來相當俐落，待人也很親切。不論您在哪個時段走進環保站，她總像螞蟻雄兵一樣來回搬運、整理。更令人佩服的是她每天清晨三點就出門收回收物，直到晚上七點多才離開環保站，一天有四分之三的時間都在做環保，相當勤勞精進。

十多年前，蘇玉雲因家庭問題陷入苦境，在先生及志工楊桂花的鼓勵下，開啟做環保的因緣，也逐漸解開心結，讓她體悟人生要把握機會做有意義的事。

投入環保後，蘇玉雲因長年搬運重物，再加上骨質疏鬆而導致脊椎日漸彎曲，但是她的體內卻有著一股堅強堪忍的力量，令人尊敬。那微駝身軀與任勞身影早已是眾人心中的「阿雲形象」。

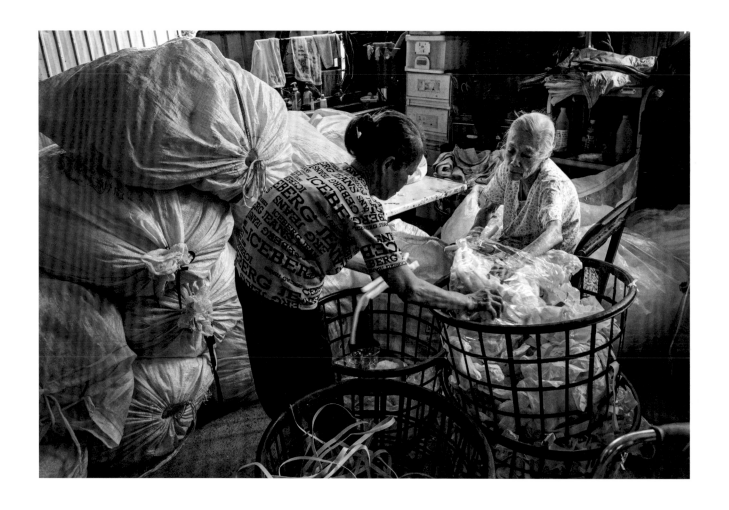

　　今年六十一歲的蘇玉雲，接下環保幹事的重任已有七年多。環保幹事主要負責推廣環保教育，統籌規畫環保站的大小事。在旁人眼裏是一份既沒有薪水，又勞心勞力的苦差事，她卻甘願承擔，身先士卒。

　　當環保車將各定點的回收物送至環保站，一袋袋混雜各類的回收物，需交由環保志工再進一步做細項分類。蘇玉雲為了讓每天到來的環保志工有舒適的環境可工作，每天下午她要先將環境打掃一番，並將回收物資做初步的歸類，甚至還得要張羅環保志工的早餐、點心、茶水，盡可能地照顧每位志工的身與心。

　　世界上有一種工作是每日超時加班，沒有升等加給，卻仍毫無怨言——那就是母親。蘇玉雲正是以母親的心，全然的布施，做在最前線，守到最後面。

　　即使是母親，面對日復一日擺在眼前的家事也會有疲倦的時候，更何況蘇玉雲一人身兼數職，幾乎一年三百六十五天沒得休息，就連農曆大年初一也得到環保站，有時累到回家走上樓梯的力氣都沒有，或者全身筋骨疲到無法伸展時，就得靠消炎藥才能繼續做下去。

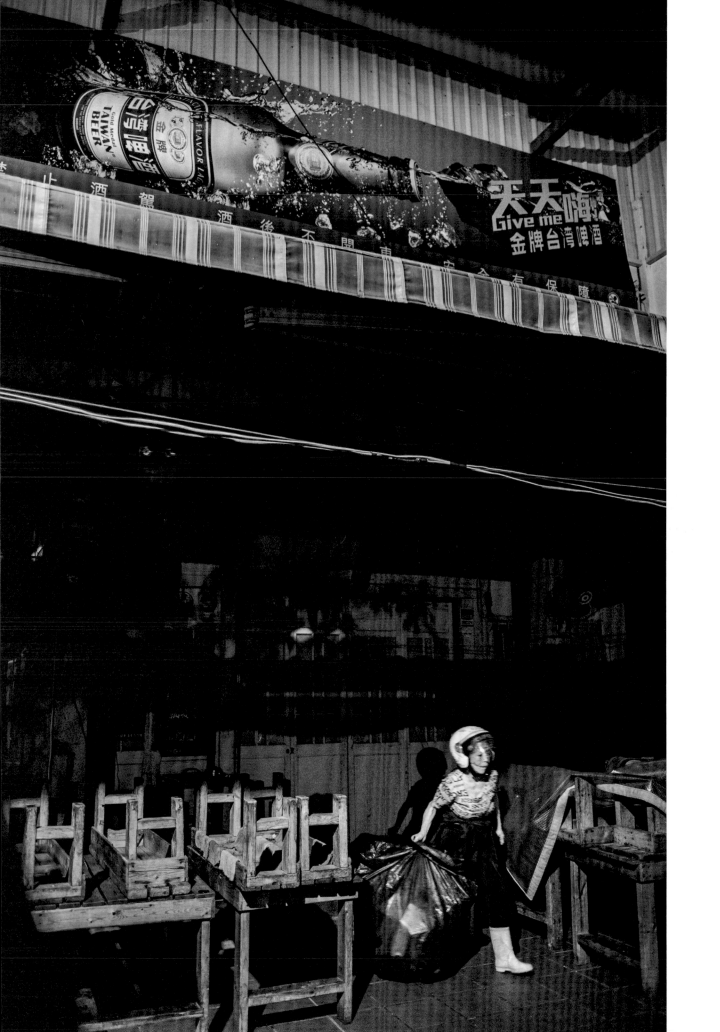

三、四年前，蘇玉雲觀察到在返家的路上有許多海產店、碳烤店、酒店及ＰＵＢ等場所，這些店家常有許多空玻璃瓶卻無人回收，於是她興起回收玻璃瓶的念頭，一一詢問店家得到認同後才開始回收。

　　凌晨兩、三點是蘇玉雲一日的開始，此時她已經起床，騎著一輛五十ＣＣ的機車從家裏出發，穿梭在漆黑的街道。由於玻璃瓶笨重，體積龐大，往往收一店家的空酒瓶就使機車滿載，所以她得先一一載到臨時集中點，稍晚再由志工開環保車一併載回環保站。從黑夜到黎明破曉，十多趟的來回搬運，我們一次的跟拍經驗就覺得十分辛苦，卻是她每天的固定行程。我們不禁問她，都不會累嗎？如果遇到刮風下雨時怎麼辦？她的回答，令我們大為意外，「除非是機車被強風吹到無法騎，才會暫停。」

　　在做回收的過程中，空氣中不時散發濃烈刺鼻的酒臭味，只見她徒手撿拾酒瓶。她說因長年做環保，手掌的皮早已磨得又薄又細，只要稍微用力摩擦就很容易脫皮，而脫皮後就會磨到肉，因此會非常疼痛。我們聽了很心疼，她卻開玩笑地說：「像冬天乾燥，我雙手的皮都來不及長出來用了！」

在臺南頂美環保站，還可以見到幾位志工主動分擔回收玻璃瓶的重擔，他們之中有老闆、警政退休，以及過去沈迷於酒精等不同職業背景的人，無不是被蘇玉雲犧牲奉獻的精神所感動，因而投入環保行列。

蘇玉雲很感恩現在每天凌晨固定都有人開著環保車，從不同路線回收玻璃瓶，讓她減輕不少壓力。待曙光乍現之際，就是各自回到環保站的時刻。將滿載的玻璃瓶卸下之後，緊接著另一組志工，得將一袋袋的空酒瓶依照不同顏色進行分類，玻璃瓶在陽光照射

下閃爍著不同光彩，正是所有志工的心血結晶。其實玻璃瓶的回收並不被人看好，因為回收變賣後的價格低廉，廠商回收的意願低，所以這些不要的玻璃瓶自然被視為垃圾丟棄，殊不知送至垃圾場焚燒，將會影響焚化爐的壽命。光是在頂美環保站裏，平均一天回收的空酒瓶就高達一噸至二噸之重，換算下來一天大約將近四千支的空酒瓶被丟棄，可想而知全臺灣加起來的廢棄酒瓶數量何其驚人！

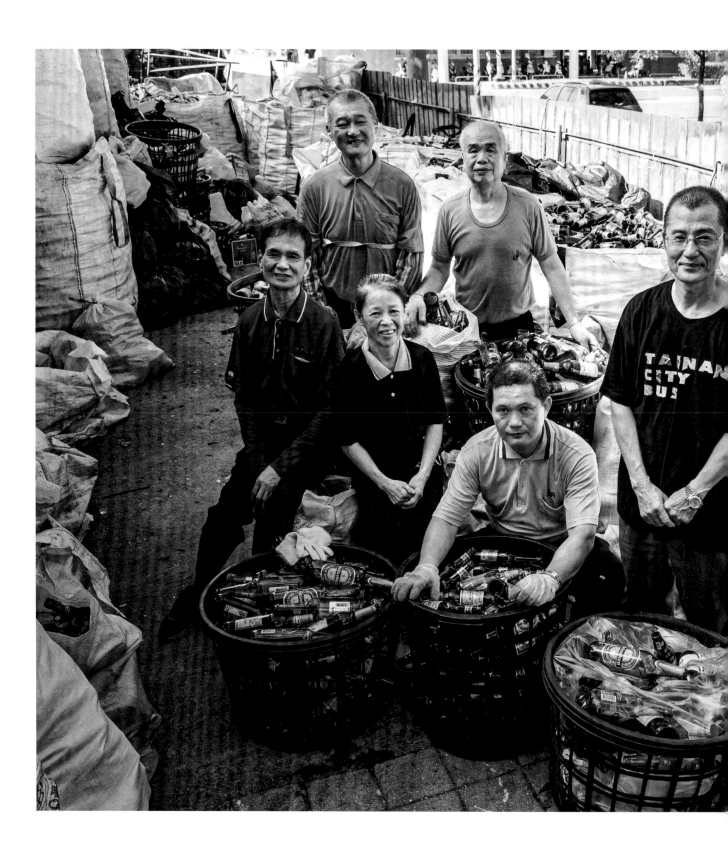

　　其實幾年下來，蘇玉雲的壓力並未減少過，天天十幾小時如此勞動，並不是一件容易的事，再怎麼有心，難免也會遇到身心疲勞的時候，她總是咬著牙根撐過去。雖然目前的人力仍然吃緊，但她只要想到有人願意共同承擔，而不是只有她一人孤軍奮鬥時，就會比較有動力繼續做下去。

　　那天與蘇玉雲聊到過程的甘苦與辛酸時，她笑著說：「自從承擔環保至今，彷彿老了幾十歲。以前自己都是愁眉苦臉，但只要想到要接引更多環保志工，就會開始轉念要面帶微笑。為了一件好事，我要堅持一生！」看似輕鬆的一段話，卻透露出背後的艱辛難耐，若不是具有超凡的意志與堅定的心念，一般人還真不容易做到！在此以最誠摯的心感恩環保志工蘇玉雲的無私付出，真是以身作則的人品典範！

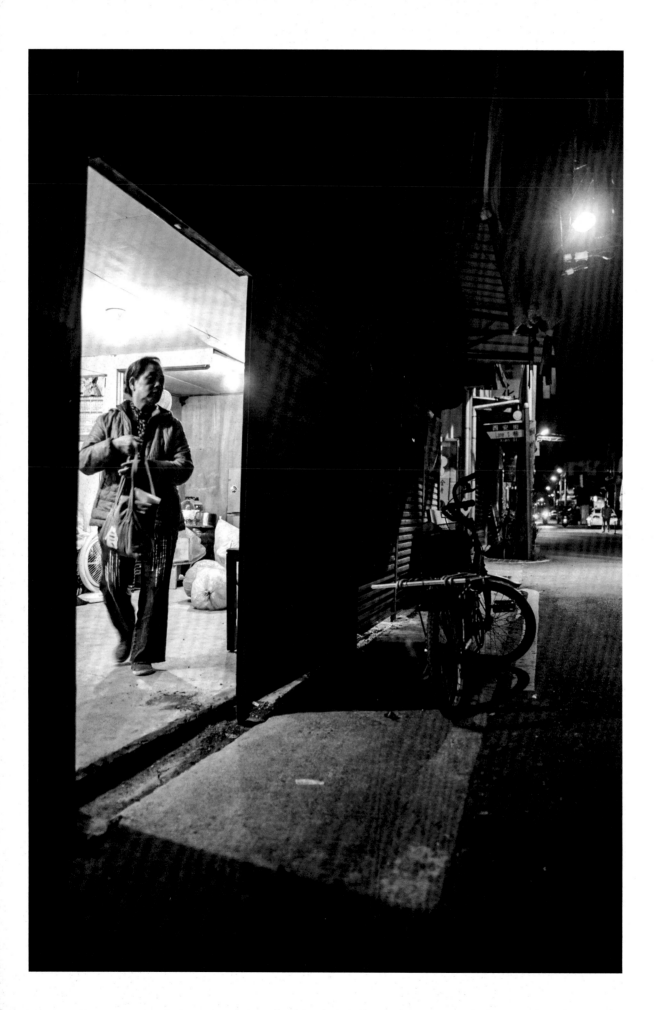

# 王麗花

2017

二〇一七年十一月，為了記錄宜蘭的環保志工，我特地撥了通電話給王麗花，在簡述來意後，電話一端的她，立即以熱情又高昂的嗓音表示歡迎，並強調到了宜蘭住他們家就好！她的反應令人又驚又喜。從簡短的對話中，可知她是個豪爽好客的人，尤其是對人的那分信任感，在現今社會更是可貴！

夜燈亮起，鄰近的住戶早已將鐵門拉下，小街上人煙寂寥，只剩下一間鐵皮屋內的燈還亮著，停在門口的鐵馬正在等待主人一同返家。這日我剛抵達宜蘭與王麗花碰面，雖然她已經忙了一天，神情略顯疲態，但是仍要將回收物整理妥善才能安心踏上歸途。

王麗花曾說：「自己是剩半條命的人。」對她而言，現在沒什麼事比付出心力做環保更重要，除了不捨地球受傷害之外，她更擔心的是「明天先到，還是無常先到」，乘現階段還能在呼吸間做環保，已是生命中最珍貴的機會了！

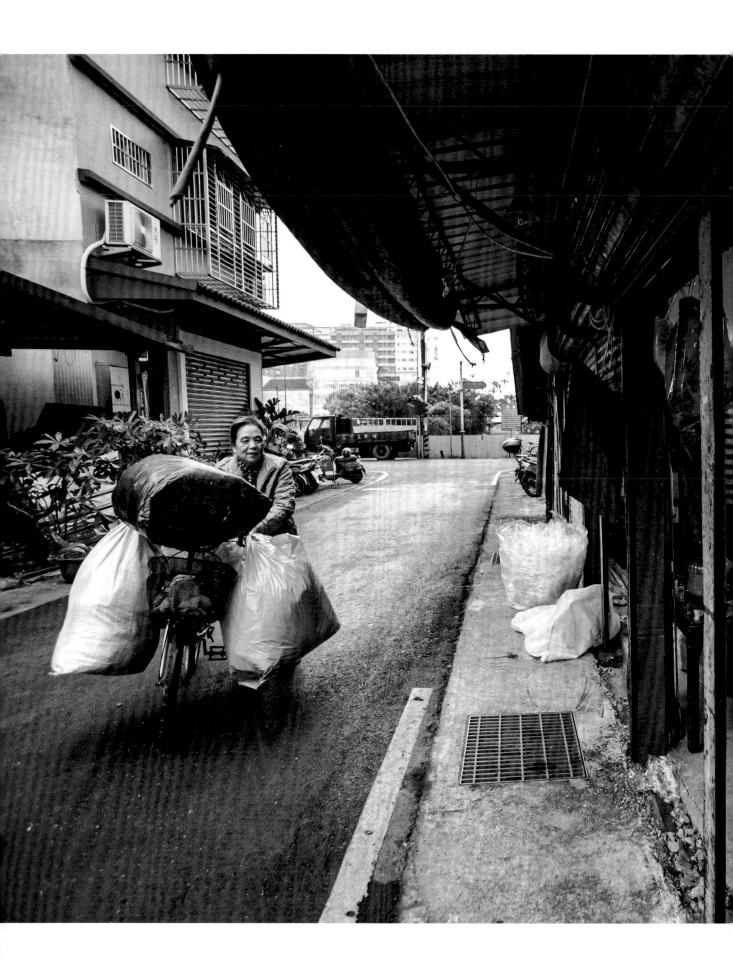

疼惜 CHERISH

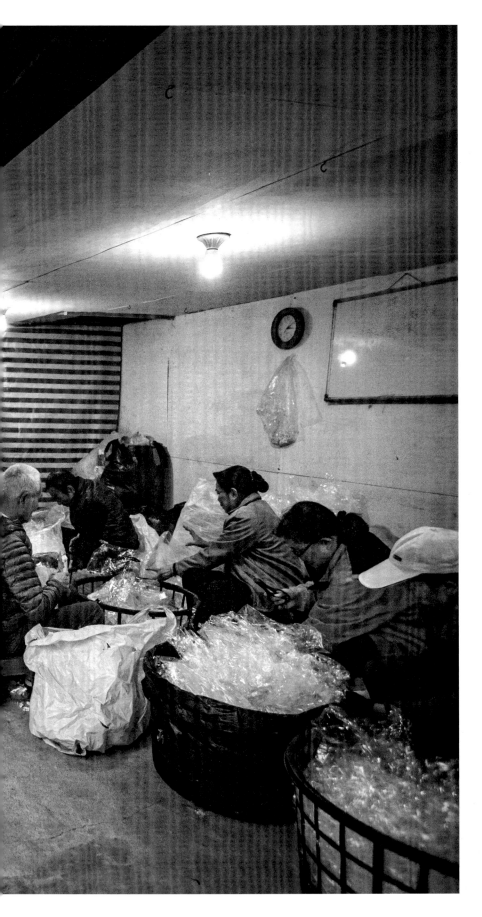

　　每天午後，王麗花會騎腳踏車，前往鄰近住家的傳統市場回收塑膠袋，市場裏有上百家攤販及店鋪，光是一個上午，所製造的塑膠袋就很可觀。回收後，還得分裝成大袋，並用腳踏車分批載送至慈濟的環保點，每趟得塞到整臺車滿滿才行。

　　她分享，每次順利將塑膠袋運回慈濟環保點，以及看到環保志工們齊心做事的模樣，就讓她感到很欣慰又安心。事實上同樣的行程，王麗花一天得做上好幾回，不論刮風下雨、烈日高照，就連過年也沒停歇。許多人不解，為何連一天都捨不得休息？她卻直率地回答：「就算是『過年』，日子還不是一樣在過，垃圾不會因此減少，但這些塑膠袋只要一天沒回收，就會造成地球很大的負擔！」

在傳統市場回收資源並不容易，常遇到回收物與垃圾夾雜一塊兒，甚至廚餘剩食，不僅要忍受異味，還會不小心碰到檳榔汁、痰液，需要花更多時間挑出垃圾，才能有乾淨的資源可回收。

某天王麗花在市場遇見一位以撿拾回收物貼補家用的阿伯，初期只覺得這個人總是悶悶不樂，面帶愁容，雙手還會不停地顫抖。見他綑綁紙板相當吃力，王麗花便主動上前幫忙，才知道阿伯罹患帕金森氏症

二十年，連基本的生活起居，吃飯喝水都相當不易。

她心想證嚴法師說過：「我們做環保不能與人爭回收物，要留給需要的人。」因此只要是阿伯有需要的回收物，她撿了之後就主動分給他。一個月後，阿伯被王麗花感動，主動了解回收塑膠袋的用意，從此，阿伯也投入環保的行列，兩人成了相互幫助的環保志工。這位阿伯就是宜蘭的環保生力軍──劉正和。

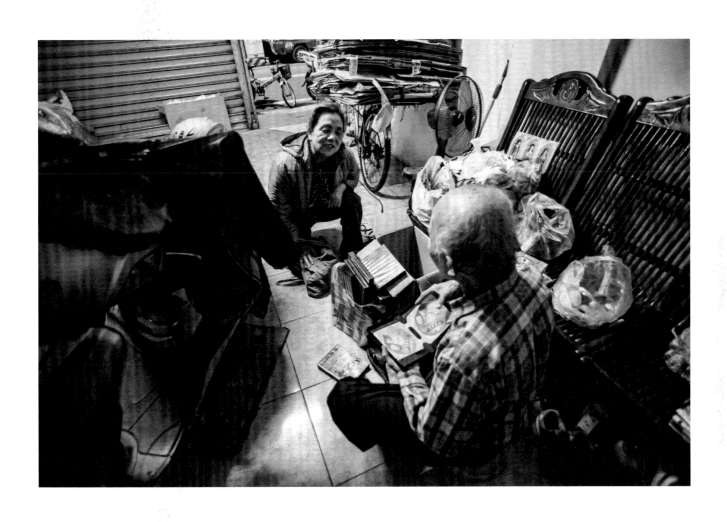

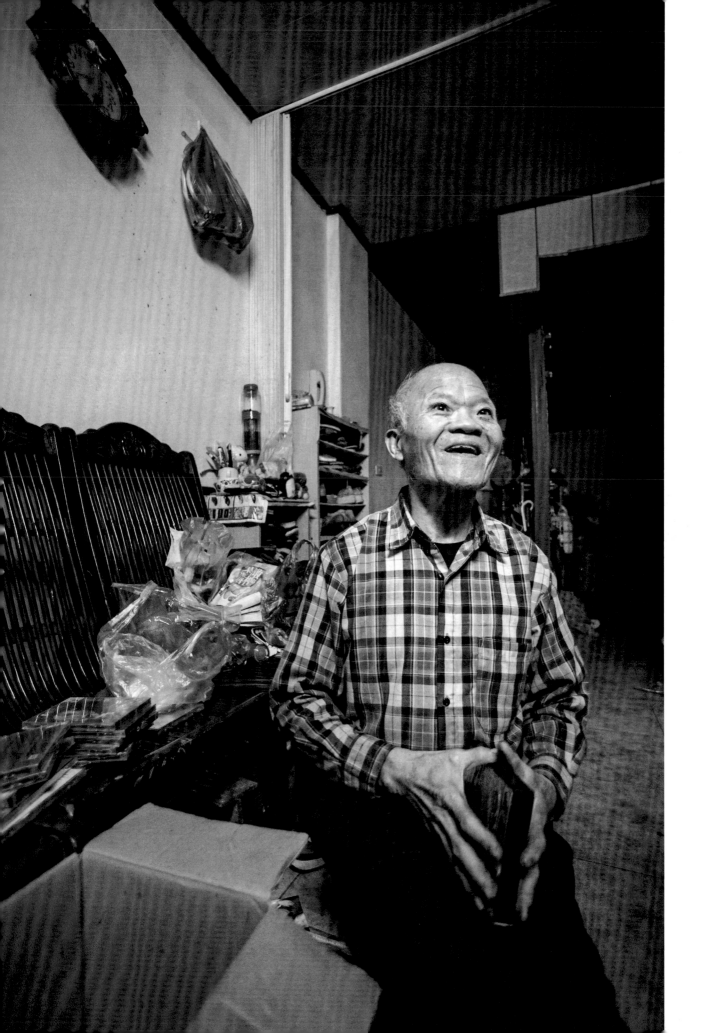

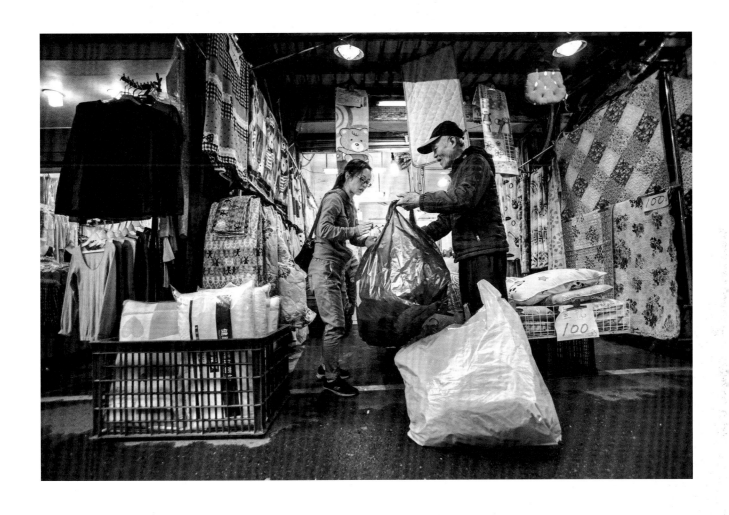

藉由王麗花的因緣，我們決定拜訪劉正和。實地跟他到市場後，發現他除了撿拾自己所需的回收物之外，還負責到各店家回收塑膠袋，就連以前王麗花做不來的區域，現在他皆可一人包辦。

王麗花特別強調，劉正和自從投入環保後，整個人變得比較有自信，而且也開朗許多，更不可思議的是，將近二十年嚴重抖動的雙手，居然不知不覺改善，現在幾乎很少看到抖動的情形了。

以前不習慣開口說話的劉正和，現在不但會為了回收塑膠袋主動跟人打招呼，還會面帶笑容親切地向對方道感恩。王麗花看到他的改變，感到相當安慰，更感恩的是在二〇一七年底，劉正和正式在證嚴法師的祝福下，受證為慈濟環保志工。

這一天與王麗花又來到另一位環保志工的家，碰巧遇見其他兩位一起做環保的志工，三人平時是好朋友，空閒時喜歡齊聚一堂聊天。他們身上皆有不同程度的障礙；坐在右邊的吳文昌，因為中風導致行動較遲緩；左邊年紀較長的林瑞興，則是因為帕金森氏症造成身體嚴重顫抖，就連說話也很吃力；然而，坐在中間也是當中年紀最小的林健鋒，是我們印象較深刻的一位，在年輕時就發現身體有異狀，求診許多醫院都找不出病因，眼睜睜看著自己的身體退化，手腳也

日漸蜷曲變形，只好過一天算一天。

王麗花平時待人熱心又豪爽，總是像媽媽一樣關心身旁的人，因此與他們結下好緣。後來我們發現，雖然他們身上各自有不同的缺陷，卻在做環保中有著共同情懷，只要王麗花有事不在或做不來時，他們就會主動現身補位，哪怕行動再不便，仍會盡力做好她想做的事。對王麗花而言，除了滿懷的感恩之外，更欣慰的是他們能成為彼此生命中的貴人，正是愛與善的循環呀！

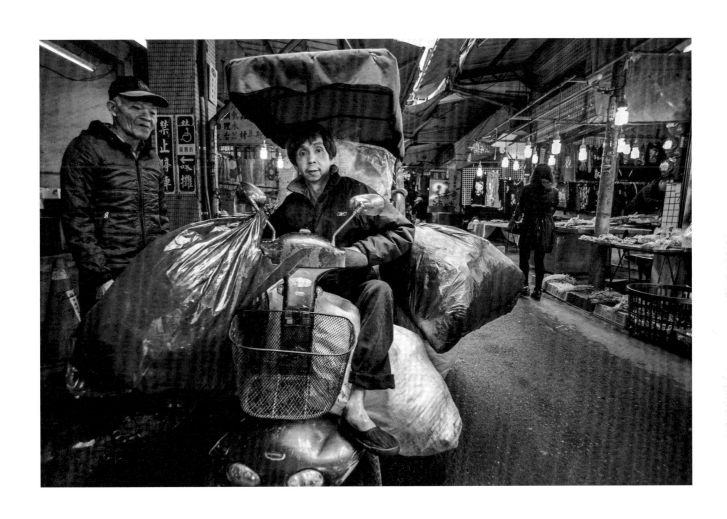

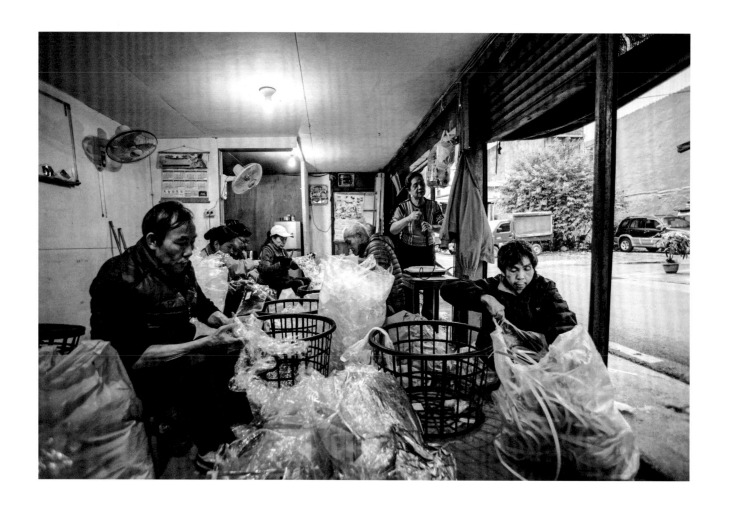

　　看到志工們能有個遮風蔽雨的小空間做環保，王麗花特別感恩志工石余秀英夫婦的發心，當初正是因為他們無償提供這間老屋，今天才能讓大家順利在此做環保。

　　正當大家專心做環保時，王麗花就像母親一樣，手中正忙著處理回收物，心裏就念著等會兒要準備什麼點心給志工們吃。有時她會在家煮好點心帶過來，有時會利用這裏簡單的鍋具烹煮食材。碰巧這一天，她翻找出食材，一包麵線與半罐麻油，巧手一拌就成了香味四溢的麻油麵線，在斜雨溼冷的天氣中，讓大家吃得不亦樂乎。由此可見，在王麗花眼裏，做環保固然重要，但環保志工也得疼惜，因為只有這麼做，才能恆持，才能長久。

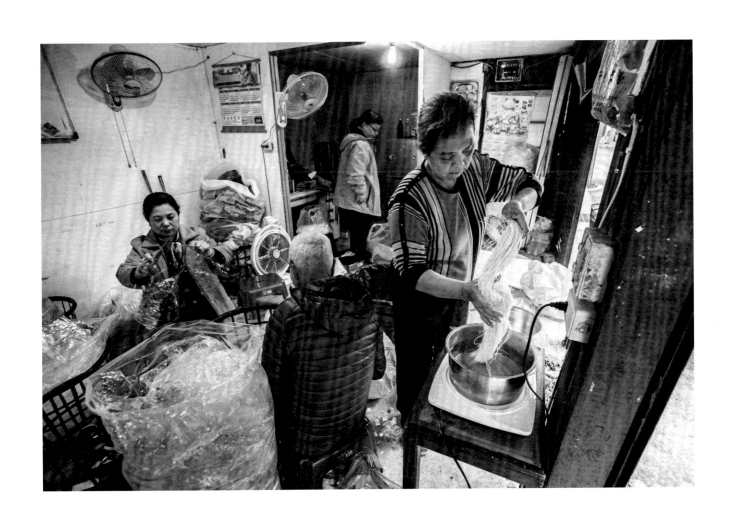

結束採訪記錄的前一晚，我拍攝了最後一張相片，從觀景窗看竟是王麗花笑得最燦爛的一張，彷彿為此行畫下一個圓滿的句點，相信她此刻的心情，是滿足、歡喜又感恩。

　　回想一連幾天的行程，宜蘭皆是溼冷的天氣，但我們發現這完全沒有降低王麗花對環保的熱情，反倒在過程中仍不斷將溫暖傳遞給身邊的人。王麗花曾分享，自己在生病前，只覺得利用空檔做環保就好，但生病後，卻有深刻體悟，要趕緊在呼吸間做環保，要不然就來不及了。從王麗花的舉手投足，我們感受到她對生命的珍惜，也看見當地環保的人文風景，不僅疼惜地球，也疼惜身旁的人，正所謂「做證嚴上人想做的事，愛上人所愛的人」，這就是心念最單純、最純樸的環保菩薩！

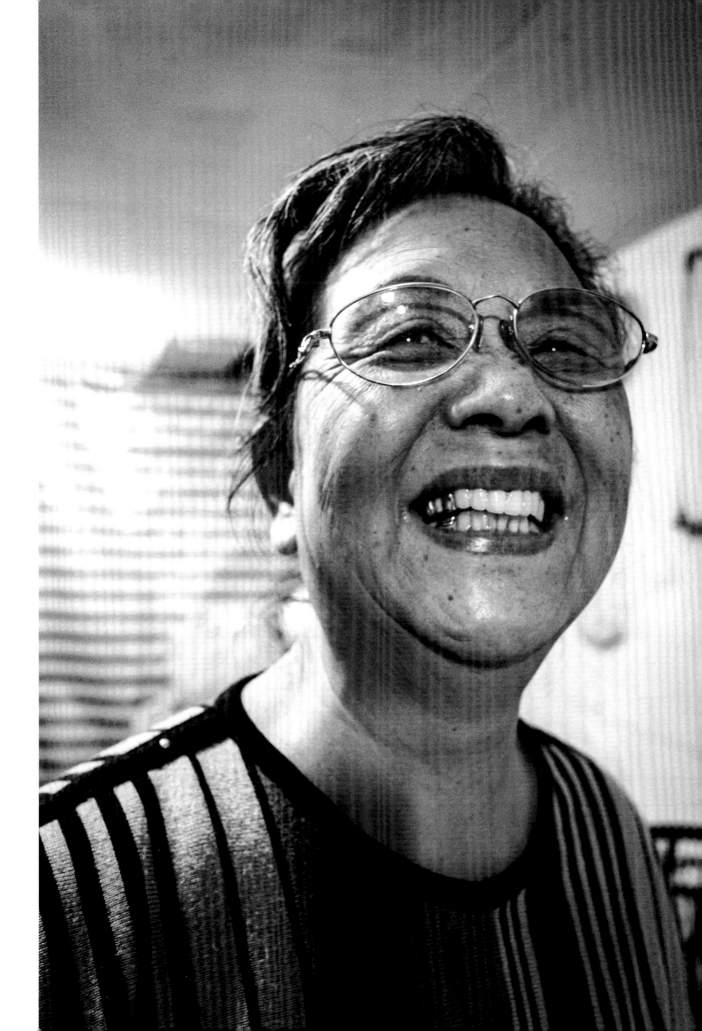

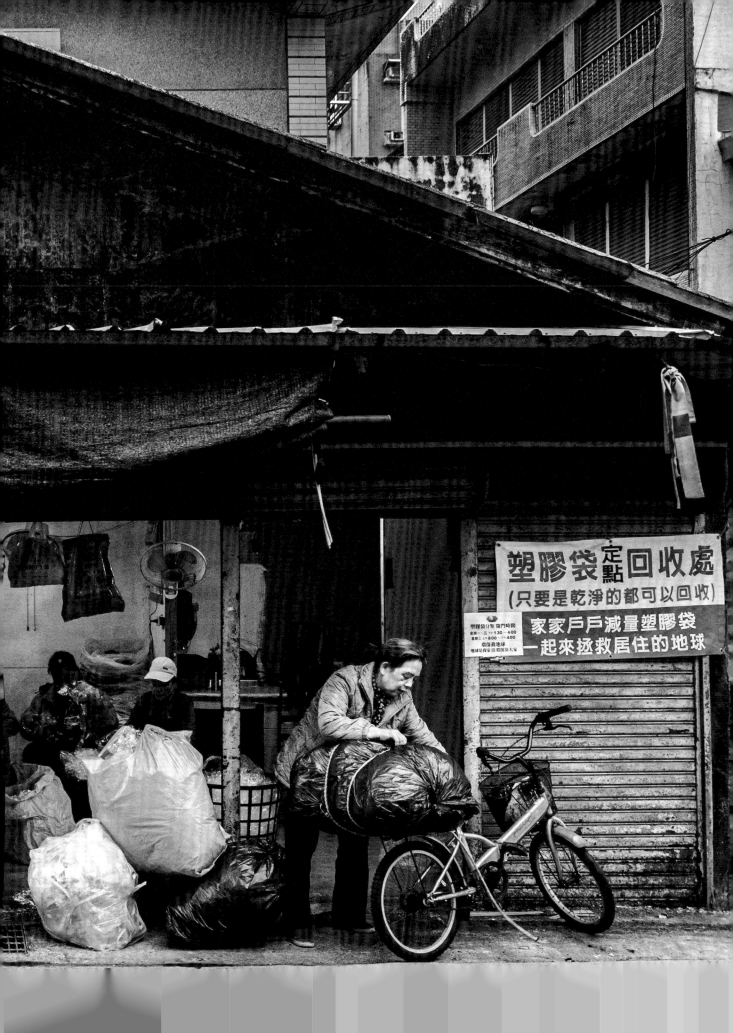

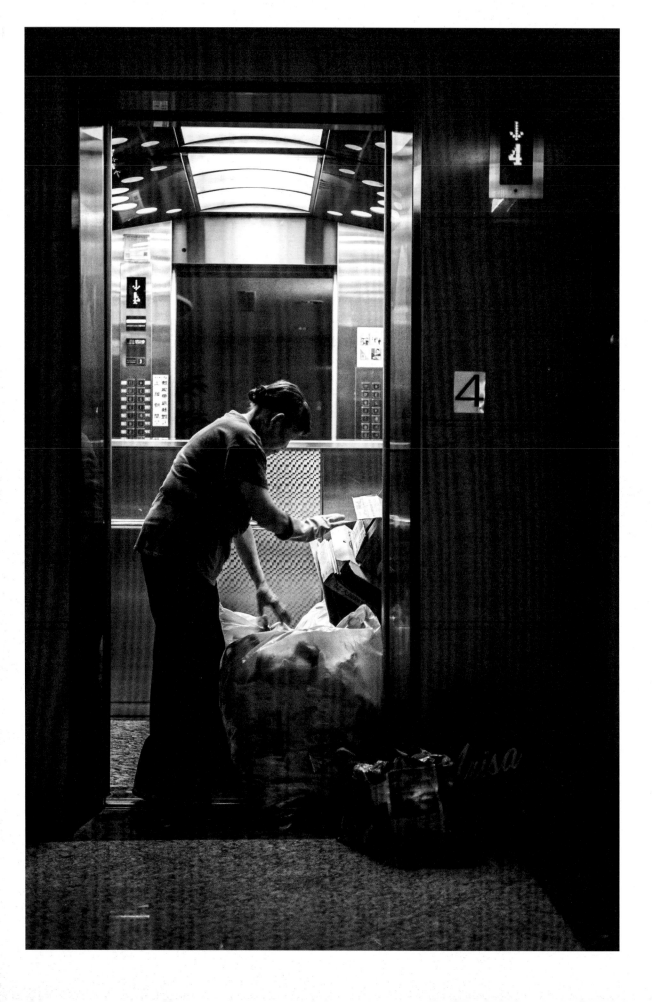

# 林阿屘

2017

　　在新北市某一棟金融大樓裏，每到晚上六點下班時刻，員工陸續熄燈返家，此時可見一位清潔阿姨戴上手套準備上工打掃。兩小時後，清掃告一段落，整棟大樓早已闃黑寂靜，只剩電梯間的燈光可供照明，阿姨又從每樓層的辦公室裏拖出一袋袋笨重的廢紙，然而這些廢紙不是當垃圾丟棄，而是視為珍貴的回收物，因為她知道，這些紙類可發揮很大的良能。這位替人維護環境整潔的清潔阿姨，就是家住新北市中和區的林阿屘，也是為人人守護大地的環保志工。

　　今年已七十歲的林阿屘，這輩子不曾為自己享受過，不管是年輕時為了家庭工作勞碌，還是年老時為了環保勞力付出，她都毫無怨言，反倒覺得很感恩，說活到這把年紀還能動就是福。在我們眼中，她就像一位年輕的老人家，若說活到老學到老，那麼她應該是「活到老動到老」，每天可從早做到晚，一刻也捨不得停歇，只因為一個理由：「我們的地球不斷在暖化，為了下一代，我不做不行！」

　　這日，林阿尾一如往常地踩著滿載回收物的腳踏車前往雙和環保站。這一踩，是踩了二十五年的歡喜付出；這一踏，是踏出七十老者的生命延展性。

　　一九九二年，林阿尾就開始在社區的環保點協助資源回收分類，也會向鄰居或認識的人邀約做環保。因為先生身體不好無法外出工作，所以她白天在電子公司上班，晚上到餐廳兼職當服務生。看到餐廳常會有盛裝食材的紙箱或紙盒，便視為「寶貝」地整理集中，再由先生騎車載回。雖然一天做兩份工作，十分辛苦，但是一想到能做環保回收，她就感到無比的滿足快樂！

　　二〇一一年，雙和環保站誕生了，從此之後，林阿尾將這裏視為新的「上班」地點，每天不懈怠地為環保而行。近年來，因為膝關節退化，舉手投足時常會感到痛楚，但她沒有因此停下腳步，反而說：「一整天做環保下來，我也忘記腳在痛。」

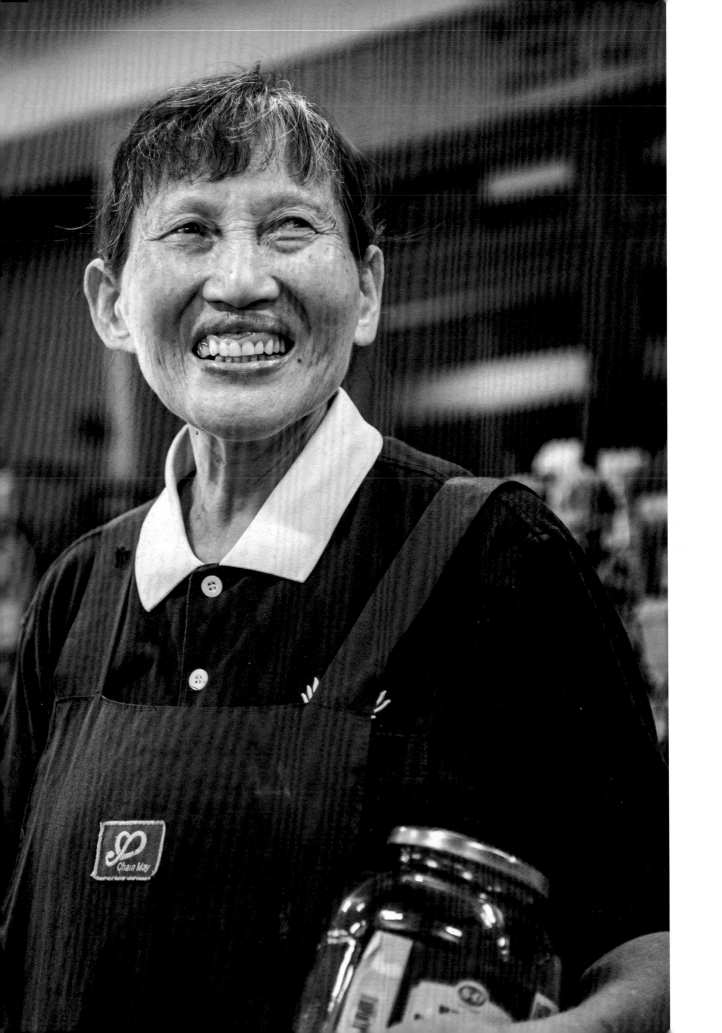

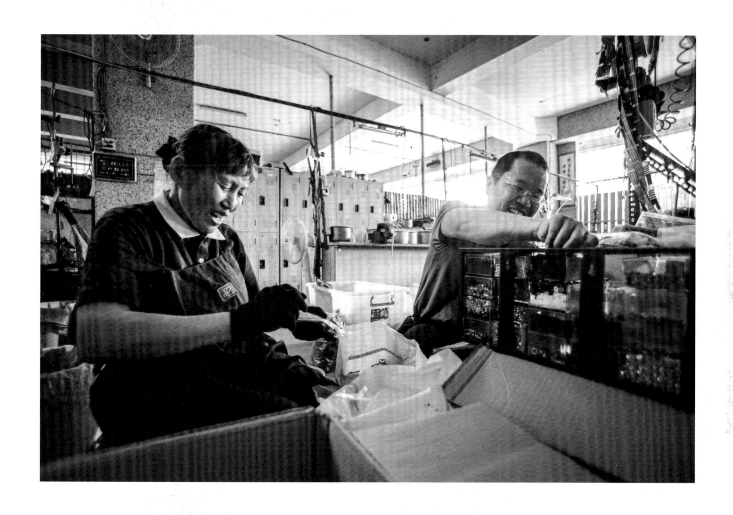

　　每回在雙和環保站裏遇見林阿尾，她總是精神充沛、面帶笑容，很親切地與人互動。她每天到環保站報到，從早上九點到下午三點半都可以看見她勞動的身影，臉上卻不見一絲疲倦，還很有活力地對我們說：「你們別看我七十歲了，可是愈做愈健康，大家還稱讚阿尾的中氣很有力。」

　　林阿尾的個頭雖小，但做起事來動作敏捷、力氣大，思慮更是清楚，大小雜事都難不倒她。平時她在環保站裏，負責分類電子零件或五金材料等，像是許多電子產品所使用的ＩＣ板，上面附著密密麻麻的小零件，她常能一眼就辨識出每一塊板的差異，並分置在適合的類別。除此之外，她還需負責整理、歸類可用的電器用品、協助準備環保志工的午餐、與回收商接洽等事務。因此，在雙和環保站裏，林阿尾早已成為不可或缺的角色！

　　雖然林阿甿與孩子住在同個屋簷下，但個性獨立的她，盡量不要麻煩孩子，生活所需幾乎由自己一手打理。每天下午三點半，從雙和環保站騎腳踏車回到家，已近四點，她卻一刻也沒得閒，換個輕便服裝後，就下廚煮晚餐。一盤素菜或前一天的剩菜，再配上一碗白飯就是一頓溫飽。

　　簡單用完餐，約傍晚五點多就得再出門，前往金融大樓清潔打掃。由於工作地點與住家有段距離，她

會搭乘公車前往。在公車上，也未見她乘機補眠休息，遇上較熟識的人，還會試著和對方大談「環保經」。

　　在密集跟拍她的一日行程後，我們都想乘著空檔喘口氣，林阿甿卻完全沒在休息，我們不禁對她的體力與意志力感到歎服，原來她做環保做到了最高的境界──不僅是珍惜有形的物資，連無形的時間也一同珍視。捨不得休息的背後是為了珍惜有限的生命，讓還可以動的身軀，分分秒秒發揮無限的價值。

　　林阿嬤在金融大樓打掃兼做資源回收已十來年，事實上在前六年，大樓裏並沒有多餘的空間讓她存放回收物，因此每晚離開時，她都得提著大包小包的回收物搭公車回家，隔天再騎腳踏車載至環保站。後來，公司新任主管也認同環保理念，讓她可以將回收物存放在地下室停車場的一角。為了不辜負公司的好意，她每天打掃完後，都會再花一小時將回收物歸類好並疊放整齊，當累積到一定的量，再請慈濟環保車載至環保站。

　　林阿嬤每天晚上近六點開始工作，結束後回到家經常都九點多了。雖然她早已超過退休的年齡，但始終放不下大樓裏的回收物，尤其不要的紙類特別多。她聯想到：「紙需要樹木來製成，而土地需要樹來留住水分。若能減少砍伐樹木，將紙類回收再利用的話，豈不是能減輕土地的負擔？」只要想到這點，她就算再累也會提起精神將資源回收做好，因為這才是令她老人家安心的唯一方法！

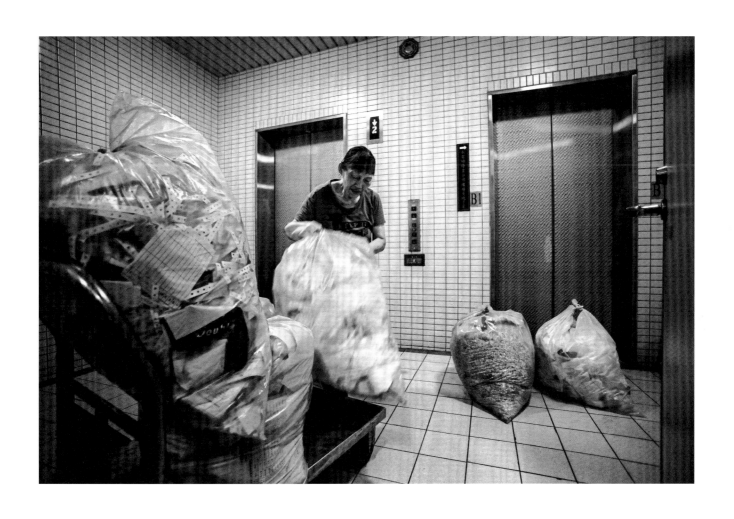

　　林阿匣是個道地的宜蘭人，年輕時家裏貧窮，十九歲就離鄉前往臺北工作，結婚後便定居在臺北，先生原在建築工地搭竹鷹架，卻因肺部不適而無法工作，家裏的經濟來源得靠她一肩扛起。被迫休養的先生，雖然無法外出工作，卻是她最好的後盾，不僅妥善整理家務，也會協助載回收物，還經常鼓勵她出去做志工。一九九八年，林阿匣受證成為慈濟委員，先生也安然離世了。

　　林阿匣將心裏的不捨化為行動付出，每天早晨，固定在客廳的觀音菩薩像前誦完一部《藥師經》後，才展開一天的行動。牆上所掛的每一幅照片，既是她人生中最重要的親人，也是她最感恩的人。而他們也同時看著她，像是一種祝福、一種期許，應允了她每天所祈的願：「希望讓自己能做到最後一口氣，讓這雙腳能完成最後一步路。」

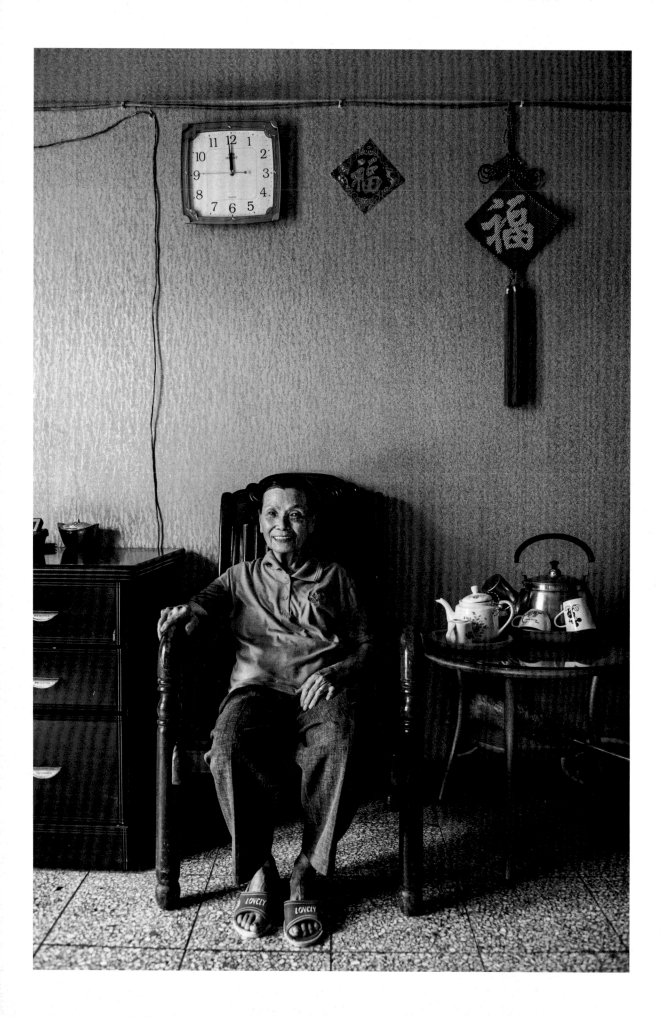

# 邱金秀

2016

　　這日我們抵達新店區龜山里，順著桂山路往前步行，卻未見任何住戶，取而代之的是盛夏蟬聲大作，走了一、二公里才見到環保志工——邱金秀阿嬤。阿嬤家面臨北勢溪，可遠眺翡翠水庫下游大壩，形成「我家門前有水庫，後面有山坡」的獨特環境。

　　眼前的金秀阿嬤恬靜寡言就如僻靜的山野，紅瓦厝屋內陳設整齊簡單的家具，與主人公單純質樸的個性呼應。這裏開發的腳步緩了，時間彷彿靜止在五、六〇年代，也得以讓翡翠水庫的水源得到保護，不過阿嬤的身體卻沒有停留在最健朗時期，反而因脊椎退化，須終日穿鐵衣支撐。

　　阿嬤從小居住偏遠的深山，年少時期就挑起扁擔採茶，協助家計。婚後家境窮困，年幼的女兒感冒卻沒錢就醫因而往生，令她相當難過不捨。在最困頓的時候，幸得好心鄰居借米資助，這分感激之情一直深埋於心。有次阿嬤在雜貨店聽到有人說，做環保回收可以助人、賑災，深感貧窮之苦的阿嬤悲憫心一受啟發，便開始做起環保。

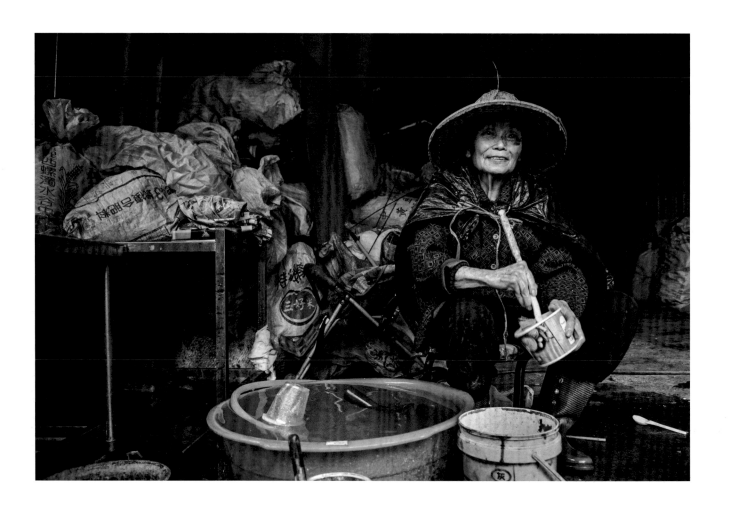

　　金秀阿嬤說她不會騎「孔明車」，走路徒手拿回收的量又不多，於是突發奇想將扁擔前後兩端吊掛回收物，從此有了「扁擔阿嬤」的稱號。十多年來，阿嬤就挑著扁擔在山區撿拾回收物，哪怕是還要走四、五十分鐘遠的陡坡，只要有住戶願意留回收物，阿嬤也不辭辛勞前往，這分助人的心念堅定不移。

　　近年來阿嬤的身體狀況大不如前，無法像從前那樣到處收取回收物，挑扁擔的情景也成為歷史。阿嬤並未因此放棄做環保，直到現在還是會有許多人主動拿回收物來給阿嬤，阿嬤即使穿著鐵衣，仍每天用自己的雙手做好分類，並裝好成袋，等待環保車來載。

　　這日山區下起大雨，我們隨環保車抵達時，只見阿嬤將垃圾袋充當雨衣，頭戴斗笠，蹲坐在門口，接雨水清洗回收物。八十歲的老人家雖不識字，卻懂得大道理，雨水潤澤大地、匯入水庫，成為家家戶戶的民生用水，這是上天的恩賜。阿嬤不捨得浪費點滴自來水，選擇接用雨水清洗回收物，正是老一輩惜水節儉的美德，也是「清淨在源頭」的典範！

　　早期阿嬤撿拾回收物做環保，不免受到家人的反對聲浪，最終也被她堅持的精神所打動。如今兒子、媳婦成了她的幫手。

　　曾在水庫從事清潔工作的兒子，不時會看到水庫的水面浮起垃圾，這些垃圾來自上游，一遇大雨或風災便大量流入水庫。兒子在獲得水庫管理單位的同意後，便將清理水庫後的回收物載回來給阿嬤分類，每一次載回來的回收物足足有三、四臺貨車的量，常常堆滿庭院還放不下，可見回收量的龐大。

　　幾年下來，都是瘦小的金秀阿嬤自己一個人處理這麼多的回收物，寧願多花一道程序進行分類，也不要讓這些回收物當成垃圾再次汙染環境。直到去年，阿嬤覺得自己的體力已無法負荷那麼多的回收物，只好無奈地跟兒子說：「不要載回來了，媽媽真的無法再做了！」

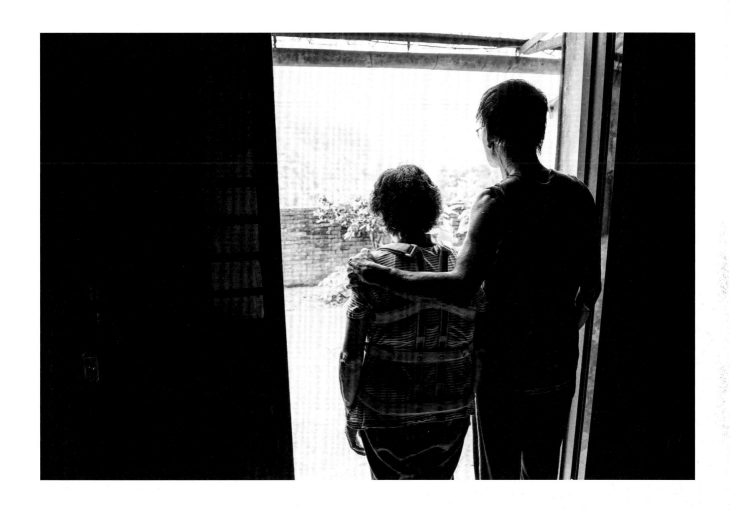

在採訪完阿嬤後，我便對翡翠水庫的上游面貌興起好奇之心，於是前往石碇「千島湖」一探究竟。站在高處俯視，映入眼簾的是山巒層疊、岡陵起伏，經湖面切割宛若小島交錯，不禁對眼前景致大為震懾，它不僅是重要的水源保護區，還是大臺北居民用水的主要來源之一。

平日我們打開水龍頭，只享受到用水的便捷，卻從未想過水庫與垃圾、回收物的關聯。住在水庫下游四十餘年的金秀阿嬤，不捨水源受汙染，不捨資源被丟棄，耗費時間、體力將這些從水庫撈上來的垃圾回收再分類，這種甘願承擔的精神直教我們讚歎不已！

然而阿嬤終將年老力衰，有做不動的一天；垃圾回收物的製造卻無止境。我曾問阿嬤：「您有沒有想過有一天您不在時，這些回收物怎麼辦？」阿嬤說：「我會把它交給兒子，希望他們能繼續做下去。」這日兒子剛好回家幫忙，阿嬤再一次重申述她的心志，孝順的兒子一口應允。在一旁的我知道這不僅是一種口頭的承諾，還是一種心與心的傳承。水利工程為百年大計，這不僅是阿嬤一家人的責任，期盼每個人都能負起讓環境永續發展的使命，你、我都能成為阿嬤的知音者！

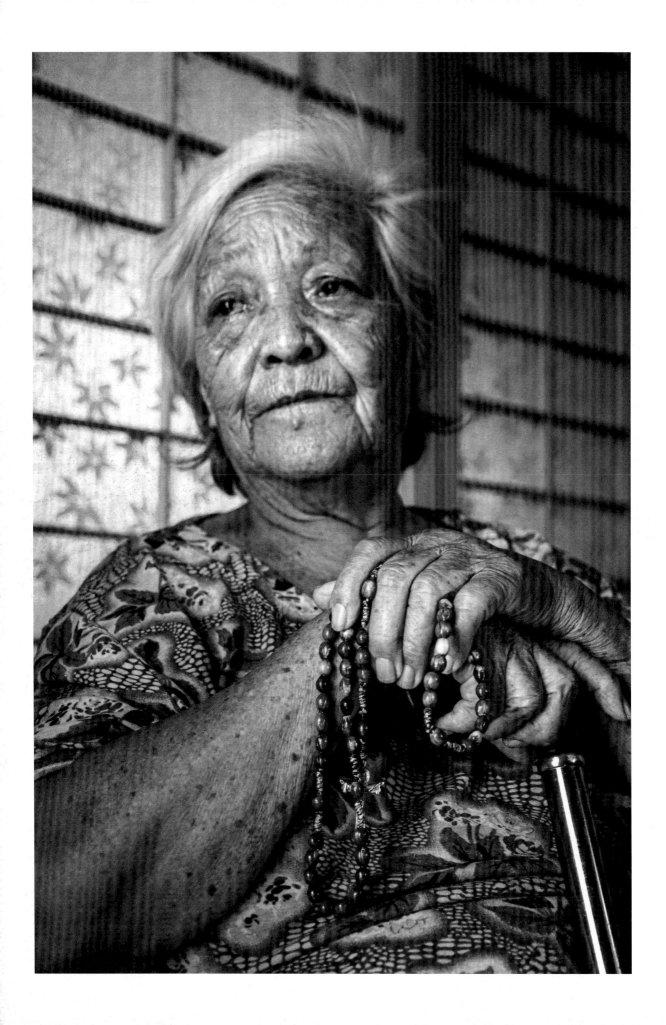

# 楊玉梅

2015

如果說愛可以超越宗教與族群，那麼二〇一五年
七月我們在花蓮萬榮鄉萬榮村看到了見證。村裏有一
位虔誠的天主教徒，她是太魯閣族，也是守護大地的
環保志工——楊玉梅。當地族人常會稱呼她「姆姆」，
是原住民對長輩的尊稱，意思為「媽媽」。

七十九歲的姆姆，曾接受慈濟基金會長期關懷與
補助。她原先撿拾回收物變賣，在得知慈濟人做環保
是為了護大地，寶特瓶回收可做為賑災的毛毯，一向
仁慈寬厚的姆姆更積極做資源回收，翻轉手心將所收
的資源捐給慈濟，一來表達感恩慈濟的心意，二能幫
助需要幫助的人。

這日我們見她獨坐在房裏，右手拄著柺杖，左手
拿著十字架念珠，兩眼直望庭院裏的回收物，一臉凝
重掛心，原來一年前姆姆意外中風，導致行動不便，
仍心繫環保，一見志工到來，姆姆像見到家人般親切：
「你們來太好了，這裏的回收……」

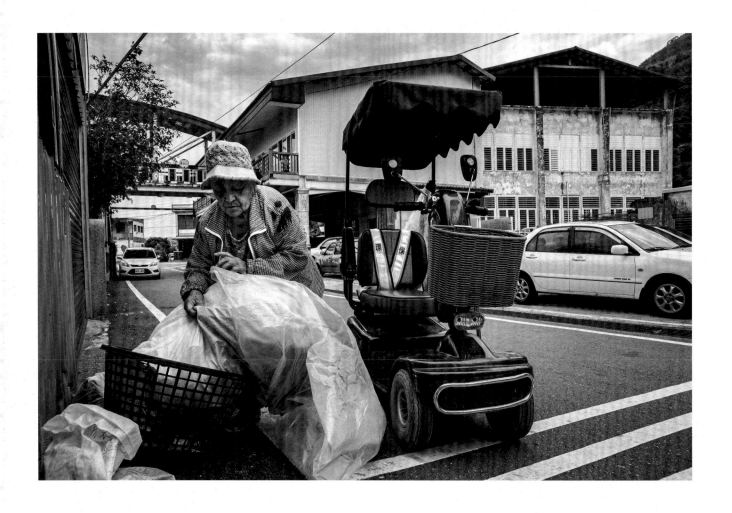

　　姆姆的丈夫在四年前往生，生前因中風臥病在床長達十三年，卻無褥瘡，這歸功於姆姆的細心照料。當時她必須一邊照顧丈夫，一邊做裁縫貼補家用，還能將做環保視為與做禮拜同等重要的事，可見她將宗教慈愛的精神落實於生活的待人接物。只是沒想到世事難料，姆姆在一年前不幸中風，使她再度面臨考驗。

　　自從姆姆中風後，街坊鄰居怕她老人家太勞累，紛紛勸她應該休息，不要再做環保，但姆姆認為「愈痛愈要動」，藉由做環保當作復健，不論是抓取、壓扁回收物，都是強迫自己扳手指、拉腳筋，忍著病痛堅持做下去，她常說面對病痛要忍耐，堅強的意志力也鼓舞了部落的病友。中風之前，姆姆用雙腳走路到部落各個角落撿拾回收物；現在的她一點也沒有放棄做環保的心願，仍騎著電動車到處收取回收資源、宣講她的環保理念。

　　姆姆除了力行環保之外，還會邀約他人行善，有時看到對方有在做資源回收，在經濟能力許可的情況下，姆姆會主動向對方說明，希望能將回收物捐給慈濟，讓它發揮更大的良能。曾有人不認同姆姆所做的事，甚至覺得她反教，但姆姆完全不受影響，試著讓對方了解：「慈濟助人不分宗教，只講愛心；只要有人需要幫忙，我們都應該去做。」

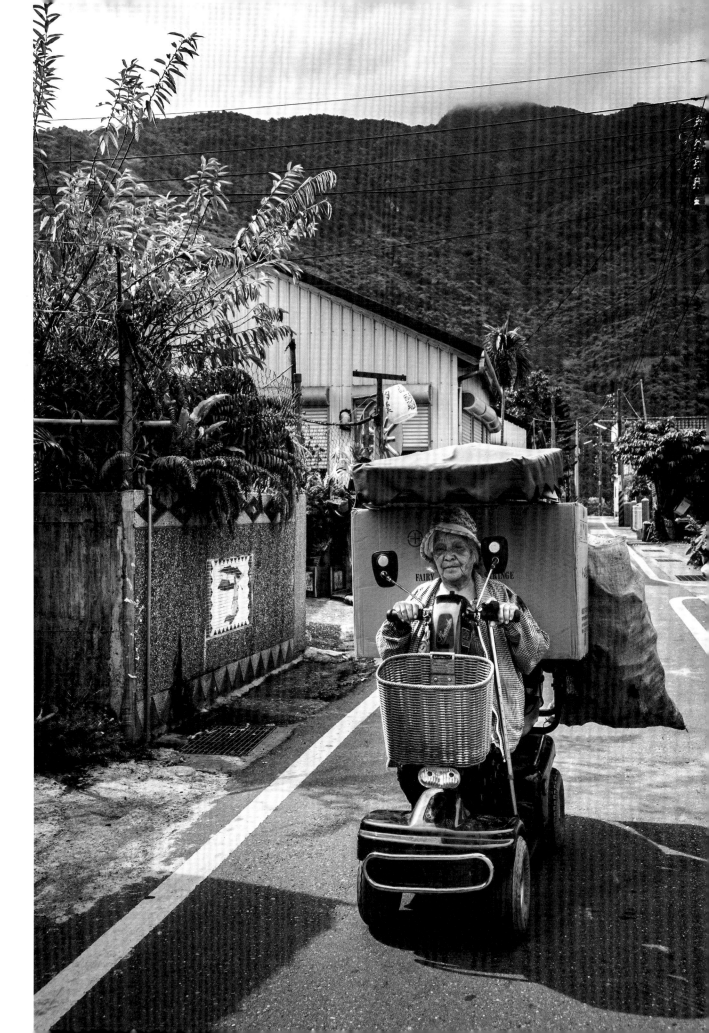

　　姆姆每日向天主禱告：「您創造我的身體，如果需要我，希望身體趕快好；如果不需要，我願全身奉獻。」面對生死，姆姆有著超然豁達的態度。姆姆的家境雖然不寬裕，但是曾有人連住宿的地方都沒有，姆姆就騰出家中的一個空間幫助這位貧困的人度過艱難時期。姆姆說：「人來世上要做有意義的事，我們要做到心甘情願地愛別人。」眼前這位嬌小的姆姆，懷著心包太虛的博愛精神，令人感動！

　　這一天，我們陪同姆姆來到臨近部落的山上「碧赫潭」，翠綠樹叢環繞四周，潭中央座落一尊聖母瑪利亞像，我們攙扶著姆姆走過浮橋，此時細雨霏霏，山色空濛，我們的心格外寧靜。姆姆面對著聖母像，低著頭，雙手撐著柺杖直立自己屏弱的身軀，以最虔誠的姿態，向聖母訴說內心的祈禱。看到這一幕，不禁讓我們想起姆姆曾說過，每回做禮拜時，她就會祈禱：「希望世上不要有災難，人人相親相愛，和平共處。」

　　一位原住民的天主教徒，一個佛教慈善團體；因「愛」而相遇，因「環保」而互信相知，雖然彼此的宗教、族群不同，但是愛護大地、不忍蒼生受苦的心是一樣的，哪裏有需要，就到哪裏遍灑甘露。

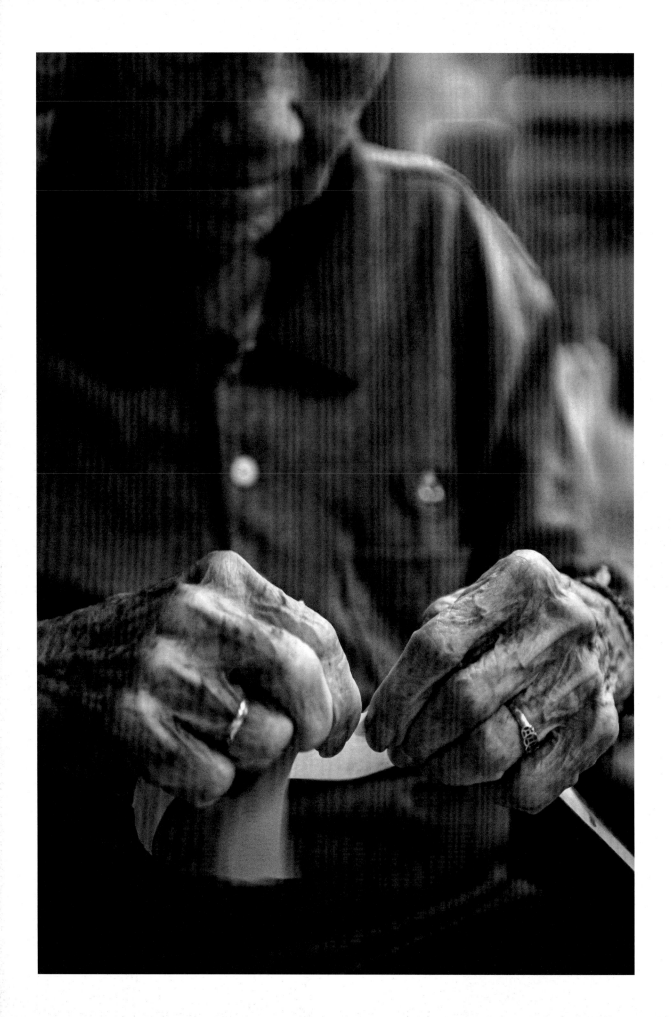

# 姜流妹

## 2017

　　老一輩的環保志工個性樸實又草根，證嚴法師當初一句「用鼓掌的雙手做環保」，足以讓他們奉為圭臬，用盡畢生心力投入環保。他們真是心念最單純、志向最堅定的一群菩薩。

　　二〇一七年六月初，我們在雙和環保站首次遇見姜流妹阿嬤。她飽經風霜的臉龐下有著一抹清麗的微笑。印象中老人家話不多，專注地將每一張回收紙上有印色與沒印色的部分撕成兩類。我的目光馬上被那雙布滿皺紋的雙手所吸引，看似簡單卻單調重複的動作，往往最考驗耐心與定力。

　　一九二四年出生的姜流妹阿嬤，原名姜「留」妹，卻因為父親報戶口寫錯字成了姜「流」妹，沒想到三歲時真流出送人當童養媳。阿嬤五歲開始幫忙做事，七歲就得學帶小孩，十八歲結婚後，先生卻在四十七歲車禍往生，阿嬤又扛起一家重擔。回想過去，阿嬤強忍眼淚感嘆：「女孩子油麻菜籽命。」也因為過去艱辛磨練，造就出阿嬤堅忍的性格，哪怕年歲已高，身體深受病痛折磨，仍堅持每天做環保。

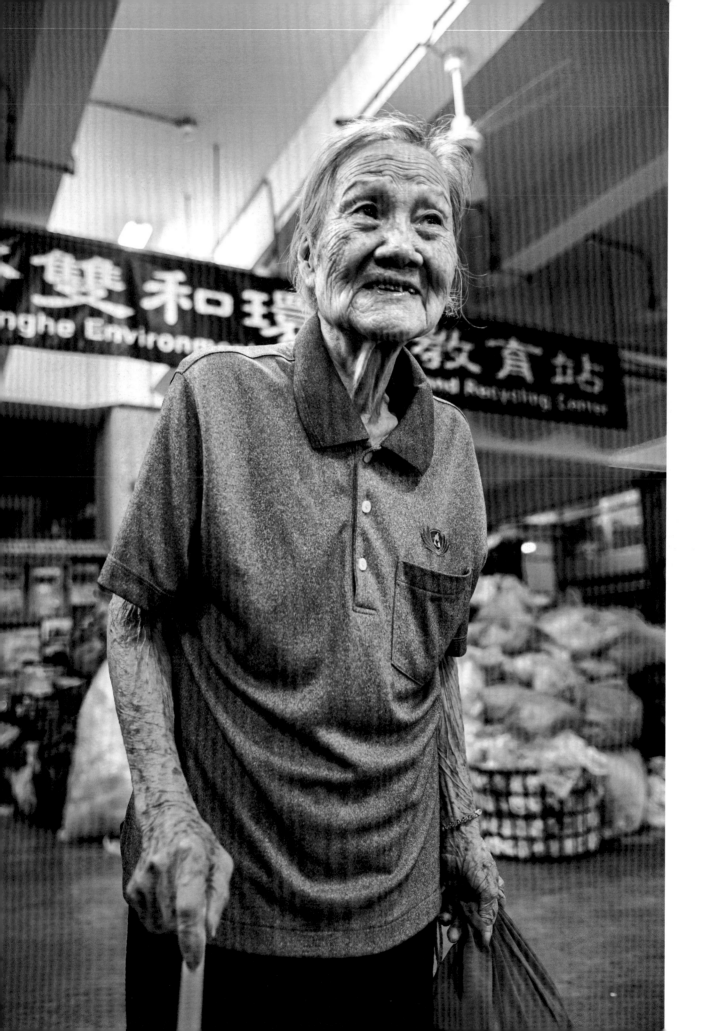

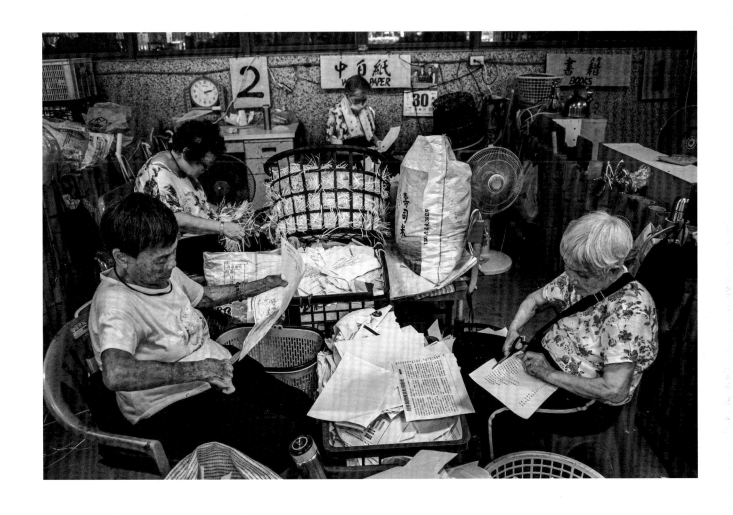

　　姜流妹阿嬤從一九九九年開始做環保，當年阿嬤
才七十五歲，做起事來手腳靈活自如，不管是在社區
還是傳統市場撿拾回收物，再多的量都難不倒她。除
此之外，阿嬤還每天走路、搭公車到慈濟錦和環保站
做資源分類。直到二○一一年新的慈濟雙和環保站成
立後，阿嬤已八十七歲，雖然行動比起早年遲緩許多，
做環保的心卻絲毫沒懈怠，每天一定要到環保站做紙
張分類才行。孝順的兒子不放心老母親獨自前往，只
好早晚接送她「上下班」，一天下來做七、八個小時，
老母親總是嫌不夠。

　　到了二○一七年，已九十三歲高齡的阿嬤，在近
三年感受身體加速退化，病痛也逐漸明顯，哪怕已有
進出醫院多次的紀錄，阿嬤總是提起精神不想缺席環
保的行列。我們近期再次探訪阿嬤時，卻遍尋不見老
人家身影，了解後才知道阿嬤住進醫院已月餘。阿嬤
是分類區中最年長的一位，彷彿是這裏的班長，同區
的老菩薩們保留著阿嬤的位置，真心期盼她能早日歸
隊，再見菩薩身影。

　　這天雙和環保站的志工謝素珍特地前往醫院探訪姜流妹阿嬤，老人家躺在病床上虛弱又消瘦，連張開眼睛說話的力氣都沒有。謝素珍伸出雙手緊握阿嬤的手，輕輕的對阿嬤說：「老菩薩，您要加油，沒事的，我們會在環保站等您，您要趕快回來好不好？」沒想到這一問，阿嬤忽然睜開眼，使盡力氣說：「好！」這一答聲，感動了大家，有如看見希望。接著我們又拿起當初在環保站幫阿嬤拍攝的照片，阿嬤再次睜開眼，看到自己身著環保志工服的樣子，露出了久違的笑容，在那一當下，我們終於明白，阿嬤真的很愛很愛環保。

　　聊起姜流妹阿嬤的故事，兒子與媳婦可說完全服了老人家對環保的堅持，直說：「她只要睜開眼睛，第一想到的就是環保！」不管天寒酷暑或是身體微恙，阿嬤就是不會打消做環保的念頭。即使臥病在床，長時間陷入昏沈，醒來唯一惦記的事就是：「我那把剪紙的剪刀放在哪？我要做環保。」

　　阿嬤雖然受病痛折磨，但沒聽見她任何抱怨與哀號，就算知道自己僅存的時間不多，仍想把握做環保的機會，將生命用到極致。環保菩薩正知、正見，守志不動的精神，正是證嚴法師最疼惜的「草根菩提」。

「生命有時盡，環保願無窮。」謹以此文，紀念二〇一七年十月八日往生的姜流妹阿嬤。

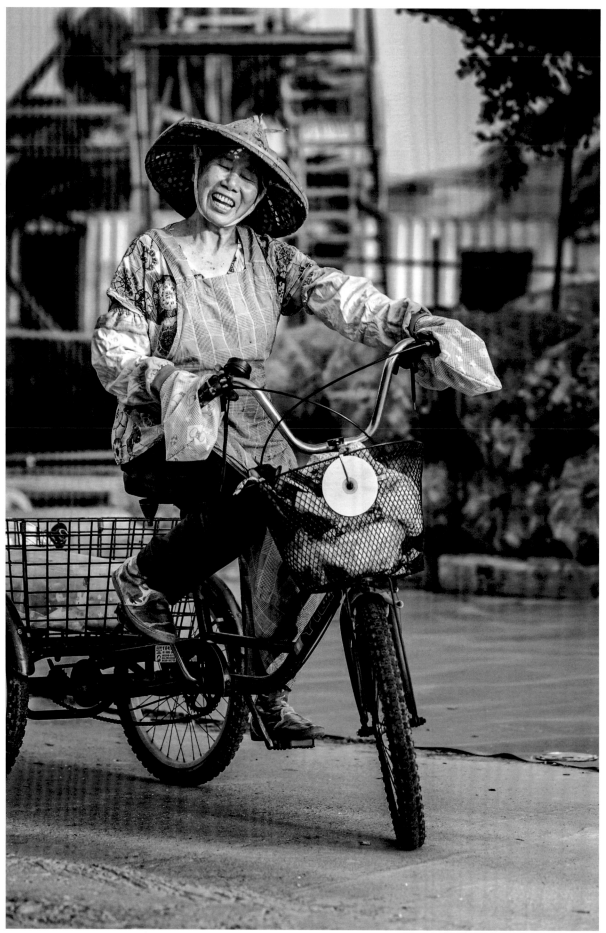

臺南陳蕭繡蕉阿嬤, 2010

# 留下最美的印象

　　前陣子我接到母親來電，她特地向我告知：「環保菩薩陳蕭繡蕉阿嬤進了醫院，因年邁已高，再加上病痛纏身，可能僅剩的時間不多了。」接到此電話的前幾天，我剛好挑了一張照片要刊登在新一期的《慈濟》月刊上，沒想到很湊巧的，那張照片的主角就是繡蕉阿嬤，是六年前我在臺南安南環保站所拍的。畫面中的阿嬤正好做完資源回收要騎三輪車回家，當時已是黃昏，夕陽的光線正好照在老人家臉龐，散發出動人的光彩，而我當時站在對面，心想阿嬤若能再多一點笑容就更好了，於是我逗了一下老人家，說：「阿嬤，您笑一下會更美！」

　　老人家害羞地忍不住大笑，在那當下我趕緊拿起相機按下快門，然而，這個笑容也從剎那變成永恆。

　　後來這張照片如期刊登，過不久繡蕉阿嬤也往生了，我麻煩母親幫忙將月刊轉交給阿嬤的家人，並轉述內頁中有阿嬤的畫面。雖然面對阿嬤的離別，家人不免感到不捨與悲傷，但是當所有家人看到這張照片後，都露出歡喜的表情，他們沒想到在阿嬤生前曾經拍了這張照片，因此十分感激，並決定將此照片呈現在告別式上。

　　當我得知這段過程後，深感欣慰，一張照片除了能記載足跡之外，還能讓對象最美的那一面永存世間，並讓後人看到而留下最美的印象，這不就是攝影最珍貴的本質！

<div align="right">2016 年 10 月 23 日 21：09</div>

# 感恩

———

　　自從投入攝影以來，我就一直期望能為這塊土地努力付出的小人物造像，沒想到在因緣際會下遇見了慈濟環保志工，讓我毫不猶豫地為他們做見證，並奉獻自身所能，藉由替這群菩薩留下珍貴足跡來傳遞美善精神。

　　透過慈濟環保三十周年之因緣，我決定將近六年來所記錄的環保志工圖文作品結集出書。對我而言，這是充滿感動與感恩的歷程。感謝《慈濟》月刊團隊當初提供專欄發表的機會，同仁祥芳、秀玲、委煌、又華協助專欄文字的校對以及精神鼓勵；感謝攝影前輩 Michael（耀華）的惺惺相惜，總是情義相挺，給予晚輩創作的信心；感謝小斌（舜斌）為此書用心策展，以及規畫統籌。

　　回顧這幾年，能順利完成一篇又一篇的故事，除了環保志工功不可沒之外，還要特別感恩我的同修蔡瑜璇。從開始記錄以來，瑜璇就是我唯一的合作夥伴，她主負責故事架構與撰寫，而我專注於影像呈現及背後心得，因此在系列作品當中，除了相片之外，文字部分則是融合我們倆的智慧成果。此外，瑜璇為了要跟我走訪各地記錄，得布施假期，並利用下班時間寫出每一篇故事，更感動的是，她從沒抱怨也沒放棄過。因此對我來說，若沒瑜璇一路以來的甘願付出，我是不可能有今日的成績。

　　同時我要感恩攝影啟蒙老師阮義忠，讓我體會到「攝影」除了記錄功能，亦能賦予生命與意義。猶記老師所言：「攝影不但是觀看的藝術，也是觀看的倫理。」因此我在面對每一位拍攝對象，理應尊重，並警惕自己要把對象最好的一面呈現出來。

　　接著，我還要感恩心愛的家人：爸爸、媽媽、弟弟、弟媳，以及兩位可愛的小姪子，他們給我百分之百的信任與支持。尤其看見父親老來能參與環保工作，很是開心。而身為環保志工的母親，多年來不畏辛苦地在家鄉廟宇帶動環保，力行資源回收，那分對大地的疼惜之心，是給予後代最棒的身教。如今我得以發揮自身良能，將這分「疼惜」的精神延續下去，不僅是心願，也是對父母的報答之恩。

　　最後，我要以最恭敬的心感恩證嚴法師，在三十年前呼籲「用鼓掌的雙手做環保」，提倡垃圾分類、資源回收再利用及愛惜資源，才有一生無量的環保菩薩示現。他們以純淨的心守護大地之母，是促成我完成此書的最大動力。同時，我要將它獻給所有珍愛土地的每一個人，並致上最誠心的祝福。感恩。

<div align="right">黃筱哲</div>

# 作者

---

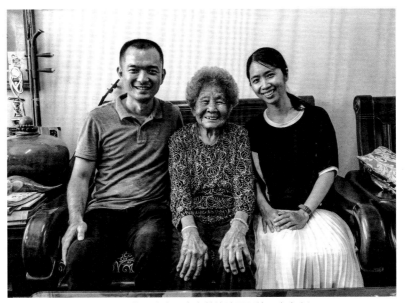

黃筱哲與蔡瑜璇一同探訪已九十五歲高齡的陳器阿嬤。臺南白河，2020.6.25

黃筱哲，一九八二年生於臺灣臺南。二〇〇六年受母親影響開始參與慈濟人文真善美攝影志工，無償記錄慈濟志工在各地行善付出的身影近十年。二〇一二年受攝影大師阮義忠老師的啟迪，立定以「攝影」作為人生志業，並在同年開始協助《慈濟》月刊報導攝影。二〇一三年與同修蔡瑜璇展開慈濟環保志工記錄之旅，作品固定發表於《慈濟》月刊專欄〈大地保母〉至今。二〇一六年決定放下十四年的平面設計生涯，全心投入攝影，在同年正式成為《慈濟》月刊攝影記者，並在二〇一七年以〈大地保母〉系列作品「小琉球——未被看見的風景」獲頒第三十一屆吳舜文新聞獎「平面類新聞攝影獎」。

**國家圖書館出版品預行編目 (CIP) 資料**

疼惜：大地保母影像故事／黃筱哲攝影、文字；蔡瑜璇文字
初版 — 臺北市：經典雜誌，慈濟傳播人文志業基金會
2020.07，272 面；21×27.4 公分
ISBN 978-986-98968-2-5（平裝）
1. 攝影集　2. 環境保護
957.9　　　　　　　　　109010982

人文系列 032

# 疼惜——大地保母影像故事

攝　　　影 ｜ 黃筱哲
文　　　字 ｜ 黃筱哲、蔡瑜璇

發 行 人 ｜ 王端正
總 編 輯 ｜ 王志宏
叢書主編 ｜ 蔡文村
執行主編 ｜ 陳玟君
企畫編輯 ｜ 邱淑絹
執行編輯 ｜ 涂慶鐘
美術設計 ｜ 黃筱哲
出 版 者 ｜ 經典雜誌
　　　　　　慈濟傳播人文志業基金會
地　　　址 ｜ 112019 臺北市北投區立德路 2 號
電　　　話 ｜ 02-28989991
劃撥帳號 ｜ 19924552
戶　　　名 ｜ 經典雜誌
印　　　製 ｜ 新豪華製版印刷股份有限公司
經 銷 商 ｜ 聯合發行股份有限公司
地　　　址 ｜ 231028 新北市新店區寶橋路 235 巷 6 弄 6 號 2 樓
電　　　話 ｜ 02-29178022
出版日期 ｜ 2020 年 7 月初版一刷
定　　　價 ｜ 新臺幣 800 元